國際政治 夢工場

看 電 影 學 國 際 關 係

VOL. III

沈旭暉 Simon Shen

MOVIE

&

INTERNATIONAL

RELATIONS

自序

在知識細碎化的全球化時代，象牙塔的遊戲愈見小圈子，非學術文章一天比一天即食，文字的價值，彷彿越來越低。講求獨立思考的科制整合，成了活化硬知識、深化軟知識的僅有出路。國際關係和電影的互動，源自這樣的背景。

分析兩者的互動方法眾多，簡化而言，可包括六類，它們又可歸納為三種視角。第一種是以電影為第一人稱，包括解構電影作者（包括導演、編劇或老闆）的政治意識，或分析電影時代背景和真實歷史的差異，這多少屬於八十年代興起的「影像史學」（historiophoty）的文本演繹方法論。例如研究美國娛樂大亨霍華‧休斯（Howard Hughes）在五十年代開拍爛片《成吉思汗》（*The Conqueror*）是否為了製造本土危機感、從而突出蘇聯威脅論，又或分析內地愛國電影如何在歷史原型上加工、自我陶醉，都屬於這流派。

第二種是以電影為第二人稱、作為社會現象的次要角色，即研究電影的上映和流行變成獨立的社會現象後，如何直接影響各國政治和國際關係，以及追蹤政治角力的各方如何反過來利用電影傳訊。在這範疇，電影的導演、編劇和演員，就退居到不由自主的角色，主角變成了那些影評人、推銷員和政客。伊朗政府和美國右翼份子如何分別回應被指為醜化波斯祖先的《300壯士：斯巴達的逆襲》（*300*），人權份子如何主動通過《殺戮戰場》（*The Killing Field*）向國際社會控訴赤柬的大屠殺，都在此列。

第三種是以電影為第三人稱，即讓作為觀眾的我們反客為主，通

過電影旁徵博引其相關時代背景，或借電影激發個人相干或不相干的思考。近年好萊塢電影興起非洲熱，讓美國人大大加強了對非洲局勢的興趣，屬於前者；《達賴的一生》（*Kundun*）一類電影，讓不少西方人被東方宗教吸引，從而改變了他們的生活和世界觀，屬於後者。

本系列提及的電影按劇情時序排列，前後跨越二千年，當然近代的要集中些；收錄的電影相關文章則分別採用了上述三種視角，作為筆者的個人筆記，它們自然並非上述範疇的學術文章。畢竟，再艱深的文章也有人認為是顯淺，反之亦然，這裡只希望拋磚引玉而已。原本希望將文章按上述類型學作出細分，但為免出版社承受經濟壓力，也為免友好誤會筆者誤闖其他學術領域，相信維持目前的形式，還是較適合。結集的意念有了很久，主要源自多年前看過美國史家學會策劃的《幻影與真實》，以及Marc Ferro的《電影與歷史》。部份原文曾刊登於《茶杯雜誌》、《號外雜誌》、《明報》、《信報》、《AM730》、《藝訊》、《瞭望東方雜誌》等；由於媒體篇幅有限，刊登的多是字數濃縮了一半的精讀。現在重寫的版本補充了基本框架，也理順了相關資料。編輯過程中，刻意加強文章之間的援引，集中論證國際體系的整體性和跨學科意象。

香港人和臺灣人，我相信都需要五點對國際視野的認識：

一、國際視野是一門進階的、複合的知識，涉及基礎政治及經濟等知識；

二、國際視野是可將國際知識與自身環境融會貫通的能力；

三、國際視野是具備不同地方的在地工作和適應能力；

四、國際視野應衍生一定的人本關懷；

五、國際視野不會與其他民族及社會身分有所牴觸，涉及一般人的生活。

而電影研究，明顯不是我的本科。只是電影作為折射國際政治的中介，同時也是直接參與國際政治的配角，讓大家通過它們釋放個人思想、乃至借題發揮，是值得的，也是一種廣義的學習交流，而且不用承受通識教育的形式主義。

　　笑笑說說想想，獨立思考，是毋須什麼光環的。

目次

伯恩尼的奇蹟
The Miracle of Bern

時代	公元1954年
地域	西德
製作	德國／2003／118分鐘
導演	Sonke Wortmann
編劇	Sonke Wortmann/ Rochus Hahn
演員	Louis Klamroth/ Peter Lohmeyer/ Johanna Gastdorf/ Mirko Lang/ Birthe Wolter

愛的十二碼

足球借代政治的寫實經典

　　2003年上映的《伯恩尼的奇蹟》，是當年德國最賣座的電影，也是同年德國最佳電影得主，叫好叫座又政治正確，受當地各黨派政要一致激賞。電影以1954年西德首次在瑞士伯恩尼（Bern）奪得世界盃冠軍為背景，以此借代為戰後德國復興的轉捩點，把足球和政治融為一體而不覺斧鑿，將「借代」的概念發揮得淋漓盡致，而無心閱讀政治的觀眾也可以欣賞球賽，儘管全片其實沒有一個十二碼，卻也非英超球會紐卡索電影《疾風禁區》（*Goal!*）的商業造作可比。可惜它沒有在香港公演，只有百老匯電影中心引入VCD推介，因為，這是香港。

西德戰後被遺忘的「黑暗十年」

　　近年大熱的德國反思電影潮，不是《帝國大審判》（*Sophie Scholl: The Final Days*）、《我的元首：關於阿道夫希特勒的真相》

（*Mein Führer – Die wirklich wahrste Wahrheit über Adolf Hitler*）那樣以納粹為背景，就是《再見列寧！》（*Good Bye Lenin!*）、《竊聽風暴》（*Das Leben der Anderen*）那樣回望共產主義。但無論是導演還是學者，都習慣直接以納粹的覆亡或德國的經濟發展為出發點，少有像《伯恩尼的奇蹟》班子那樣，能如實反映德國作為二戰戰敗國的徬徨，或研究西德由戰敗過渡至經濟起飛的、早已被遺忘的「黑暗十年」（1945-1954）。當年的徬徨，不單來自單純的戰敗，更源自東西方夾擊的困局，這困局是一種非軍事形式的兩面作戰，早在19世紀就為鐵血首相俾斯麥（Otte von Bismarck）預視，因而被命名為「俾斯麥的夢魘」。要是兩面作戰出現在軍事戰場，解決辦法還簡單直接，但當東西方都在德國推行「去納粹化運動」（Denazification），如何找到新的國民定位，卻是更艱難的挑戰。

一方面，蘇聯陣營在五十年代初期聲勢凌厲，共產體制橫掃東歐，據說科學研究也領先於美國（儘管可能是美國在自我營造危機感），對德國而言，更是最主要的戰勝國（因蘇聯是首先進入柏林的一方），控制的東德比美、英、法佔領區都要大得多，軟硬權力都讓德國震懾，因此吸引了電影中的熱血青年主動逃亡往東柏林。從中可見，《再見列寧！》虛構的東德收容「西柏林難民」的故事，確曾在現實中出現過。

在《伯恩尼的奇蹟》，父親李察（Richard Lubanski）曾為納粹從軍，被俘後被蘇聯關在集中營達12年，心靈受到嚴重扭曲，結果回家後，處處要欲蓋彌彰地宣示在集中營被侮辱殆盡的男性大家長尊嚴，又會輕易神經質地擔驚受怕，這正是影射當時一般德國人對共產陣營色厲內荏、又要怕又要罵的典型。其實李察能獲釋已算走運，像《戰地琴人》（*The Pianist*）那位營救猶太琴師的好心納粹德軍將

領，大概因為軍階太高的關係，被蘇聯紅軍俘虜後最終死在西伯利亞集中營，屍骨無存，讓人哀悼好心不得好報。

俾斯麥的夢魘・非攻篇

另一方面，戰後美國的影響力在西德同樣與日俱增，其佔領者的心態其實和蘇聯無異，不但曾變相殖民西德豐富的煤礦資源，又宣佈對戰前承認的德國專利和版權一筆勾銷。差可告慰的是，華府依然和西德銀行家合作（當然這背後有大量陰謀論），相信日耳曼民族在東德出現後，仍是反共的理想盟友〔這正是希特勒（Adolf Hitler）覆亡前的預言〕，令西德保住復甦的元氣。但無可諱言，反美思想在整個德國是同時存在的，電影主角的姊姊終日和執行佔領任務的美國大兵為伍，已令德國民族精神受損，成了被美國俘虜的意識形態象徵。

更令德國人難受的是，身份其實徹頭徹尾是戰敗國的法國，也同樣厚著臉皮以「戰勝國」姿態佔領西德工業最發達的萊茵蘭區（Rhineland）、和本片背景所在的魯爾區（Ruhr），更逼使兩國邊境的薩爾蘭（Saarland）「自治」，將之納為保護國，深深刺傷日耳曼民族主義的自尊心，就像日本右翼份子始終不認為中國是戰勝國——儘管如此，強制性的法德「合作」，即後來廣為人知的莫內計畫（Monnet Plan），卻成了日後歐共體和歐盟擴張的基礎。無論如何，假如那黑暗十年無限期延續下去，德國說不定可能像一戰戰後那樣，出現另一波激進主義，也可能像普通戰敗國那樣一睡不醒。

德國出現經濟奇蹟原因眾多，例如美國有意扶植西德對抗共產主義、加緊推動馬歇爾計畫，西德擁有大批戰後復員的廉價勞工、得以在歐洲率先發展出口導向工業等，這都是形而下的實質

貢獻，這可參見史碧卡（Mark Spicka）的著作《出售經濟奇蹟》（*Selling the Economic Miracle*）。但西德以半壁江山，而成為名實相符的主權國家，脫離上述徬徨狀態，得歸功於形而上的精神領域。由1945年人人得而誅之的超級邪惡軸心國，轉型到2008年BBC調查顯示的「全球人民心目中的最佳形象國家」，德國這些年來走過的道路，是極富戲劇性的，也是其他受過沉重打擊的大國夢寐以求的。二戰後首先在德國內部催生反黑暗精神、重啟其國民自信的，正是《伯恩尼的奇蹟》背景講述的1954年世界盃。

伯恩尼的奇蹟‧伊拉克的奇蹟

對德國而言，歷屆世界盃成績不但反映了它的國勢起伏，世界盃比賽的本身更直接影響了其國運發展。二戰前，希特勒提倡以完美體格弘揚日耳曼精神，崇拜男體（這是他眾多同性戀的特徵之一），推廣斯巴達式體育（以及尚武）精神，令納粹德國在1936年的柏林奧運得到獎牌第一，是為史上德國體育的全盛期。但即使在那時，足球雖然已是德國最受歡迎的運動之一，但德國足球並非世界頂級。二戰期間，世界盃暫停舉辦兩屆，德國成了戰敗國後，又被禁參加1950年的巴西世界盃，所以1954年是西德首次以「弱旅」姿態回歸國際球壇，想不到卻爆冷奪冠。這對德國離開黑暗十年的貢獻，是相當深層的：畢竟國家隊首次奪冠的榮譽還是其次，重要的是獎盃為「西德」確立了「國家」的概念，教世人相信德國即使分裂也有力震動全球，有效阻止了進一步分離主義和無政府主義的發展。須知戰後一度有三隊德國「國家」足球隊並存：除了西德和較後參賽的東德國家隊，在1954年，連剛提及的那個法國保護國薩爾蘭都派隊參賽。德國領隊赫

爾貝格（Sepp Herberger）前後領導國家隊近三十年（1936-1963），過渡了納粹德國、佔領區和西德三朝，這位三朝元老帶領的球隊奪冠，也象徵了新舊德國找到了連貫樞紐，足球就成了親納粹和反納粹德國人的共同語言、共同驕傲。

當我們把勝利的意義擴大到跨國層次，就發現西德在決賽戰勝當時的一流強隊匈牙利，也被當作了資本主義在資源缺乏的情況下戰勝共產主義的「證明」，加速了西方國家接納西德為有用盟友。由於上述種種原因，1954年的勝利，被德國史家稱為「伯恩尼的奇蹟」（即電影原名）；假如只是一廂情願以今日觀點解讀，還以為德國「大熱」奪冠是理所當然呢。2007年，戰後滿目瘡痍的伊拉克國家隊爆大冷，首次贏得亞洲國家盃冠軍，在決賽戰勝在同一地區代表貪汙腐敗、揮金如土的沙烏地阿拉伯，也是同類奇蹟，奪冠後球員甚至不敢回國慶功，假如拍成電影，勢必更為感人。

世界盃縮影西德四十年歷史

因此，1954年後，世界盃被全體德國人賦予了特殊的政治價值，自此德國政治老是顯得和世界盃息息相關，儘管內裡穿鑿附會的情況也有不少。例如西德在1966年世界盃因問題球輸給主場的英格蘭、屈居亞軍，居然產生了「共產勾結英倫陰謀論」，因為那場比賽的裁判來自蘇聯，而西德則淘汰了被稱為史上最強的蘇聯隊進入決賽，儘管蘇隊有當屆最佳守門員「鋼門」耶夫・雅辛（Lev Yashin）坐鎮。當年的英國首相工黨威爾遜（Harold Wilson），後來則以親共嫌疑被美國間接轟下臺。

1974年，西德主辦世界盃兼二次奪冠，在被稱為世紀之戰的決

賽，戰勝了由球王克魯伊夫（Johan Cruijff）帶領的荷蘭全能足球，
撫平了1972年慕尼黑奧運會被恐怖分子突襲的創傷，證明德國人依
然有舉辦大型體育活動和應付反恐的保安能力。當年另一宗轟動的
球場政治事件，就是東、西德同時晉級世界盃決賽週，那是東德史
上唯一一次入選，兩隊更被抽進同一小組，結果東德在初賽爆冷以
1：0取勝，開啟了兩德關係正常化、化競爭為儀式的先河。到了1990
年，西德三次奪冠，過程更是和兩德統一同步進行，東德球員薩默爾
（Matthias Sammer）被稱為「德國統一的最大收穫」，後來更當選歐
洲足球先生。這讓德國人經歷了四十年來前所未有的民族集體亢奮，
深信德國在這歷史關頭奪冠，就是為了宣告它再次崛起，成為球壇和
政壇的雙料佳話。總之，沒有《伯恩尼的奇蹟》的勝利，怎會有以
1990年世界盃為背景的筆者至愛《再見列寧！》？

匈牙利大熱倒灶導致1956年革命

　　談到這裡，必須一提的，還有一部優秀電影應和《伯恩尼
的奇蹟》同時觀看，那就是2006年在匈牙利上映的《光榮之子》
（*Children of Glory*），是匈牙利為紀念1956年革命四十週年拍攝的
大製作。它同樣以體育帶入政治，在香港的命運比《伯恩尼的奇蹟》
稍佳，得以在電影節上映一場（參見本系列第一冊《光榮之子》）。
為什麼會有那場匈牙利革命？除了種種宏觀原因，其實1954年匈牙利
足球隊輸給西德隊，也是導火線之一，因此《伯恩尼的奇蹟》可作為
《光榮之子》的「此消彼長式前傳」看待。

　　事源在二戰期間，匈牙利右翼政府在半推半就下和希特勒結
盟，得到大量政治酬庸，令領土大幅擴張，戰後雖然被逼加入蘇聯領

導的共產陣營，但畢竟處於「鐵幕」最西陲，鄰近西方，肩負和西方陣營比拼的前線使命，在東歐各國中始終發展較佳。今天的匈牙利足球淪為歐洲三流，上次打進世界盃決賽週已是1986年、能在決賽週晉級更要回溯到1966年，其他體育項目也不甚出色，但在戰後初年，匈牙利卻是國際體壇的超一流強國。當時匈牙利政府希望打造體育王國來弘揚國家軟實力，目的除了和西方比拼，也包括從「太上皇」蘇聯手中得到更多討價還價的能力，不但水球隊厲害，足球隊也成了國際霸主、奧運冠軍。

匈牙利足球隊曾在五十年代創下連勝32場不敗的驚人紀錄，至今後無來者。唯一輸掉的，就是1954年那場對西德的決賽，儘管它在初賽曾「大炒」西德8：3。那場滑鐵盧後，匈牙利隊又創下18場不敗紀錄，如不算那次「意外」，就是整整50場不敗，而且沒有多少賽果爭議，實在強大得教人難以置信。匈牙利前鋒普斯卡斯（Ferenc Puskas）是比利（Edison Arantes do Nascimento，曬稱Pelé）之前的五十年代球王，有二十世紀首席射手之稱，更是當時整個歐洲的集體偶像，至今在球壇的地位依然和馬拉杜納（Diego Armando Maradona Franco）、克魯伊夫等名宿處於相同級別。

有了如此輝煌的陣容和履歷，匈牙利隊卻在1954年的最關鍵比賽大熱倒灶，難免引起國內強烈震蕩，因為這大大影響了布達佩斯作為「共產世界軟權力先鋒」的地位，也影響了它在莫斯科跟前的身價。敗仗後，不少匈牙利足球隊員受到政府壓力，甚至有家屬失去工作，自此離心重重，也令包括水球員在內的其他運動員心寒，加深了匈牙利人對蘇聯的不滿。蘇聯則從此認為衛星國不再可靠，情願乾脆顯示自身的體育水平高超，開始在共產國家的「友好」運動會收買裁判來打造「蘇聯體育王國」，《光榮之子》那群匈牙利球員對此看不

過眼，也是為要出一口1954年以來的烏氣。到了1956年匈牙利革命爆發時，全國反蘇潮流已根本形成，全靠蘇軍鎮壓，才避免匈牙利倒向西方。當時作為最有機會接觸西方的特權份子，匈牙利運動員成了反革命嫌疑，幸好普斯卡斯等主力足球員和《光榮之子》的水球員一樣，恰巧正代表國內球會在歐洲參加歐冠盃，他們紛紛拒絕回國，情願流亡西方，踢至收山後多擔任教練、領隊一類職務，雖是平庸地終此一生，但也算是洗盡鉛華地安享晚年。

　　普斯卡斯到九十年代東歐變天後才得以返回祖國，依然受到國人的英雄式歡迎，但匈牙利足球王朝的光榮，沒有了共產主義的「鞭策」和「組織」的大量資源配合，卻已一去不返。東歐足球王國的地位早已被捷克共和國、烏克蘭、克羅埃西亞、塞爾維亞等後冷戰時代的新貴取代，匈牙利國家隊近年的成績，甚至及不上東歐蕞爾小國斯洛維尼亞和拉脫維亞。假如《伯恩尼的奇蹟》由匈牙利角度補拍，必定同樣可歌可泣，也同樣劇力萬鈞。

小資訊

延伸影劇

《光榮之子》（*Children of Glory*）（匈牙利／ 2006）

《再見列寧！》（*Good Bye Lenin!*）（德國／ 2003）

延伸閱讀

German Football: History, Culture, Society and the World Cup 2006 (Alan Tomlinson and Christopher Young/ Routledge/ 2006)

Selling the Economic Miracle: Economic Reconstruction and Politics in West Germany, 1949-1957 (Mark E Spicka/ Berghahn Books/ 2007)

越南大戰
The Green Berets

時代	公元1965-1968年
地域	[1]南越／[2]美國
製作	美國／1968／141分鐘
導演	John Wayne/ Ray Kellogg/ Mervyn LeRoy
原著	*The Green Berets* (Robin Moore/ 1965)
編劇	James Lee Barrett
演員	John Wayne/ David Janssen/ Jim Hutton

在反伊戰風潮重溫「好戰樣板戲」

　　近年上映的戰爭電影如《鍋蓋頭》（*Jarhead*）、《近距交戰》（*Merry Christmas*）、《慕尼黑》（*Munich*）等，都被當成反戰運動新經典，似乎支持戰爭的「好戰電影」已瀕臨絕種。箇中原因，固然與西方電影界盛產左傾文化人有關，也和反戰的和平運動成了終結冷戰的英雄有關，但開宗明義的「好戰電影」難拿捏分寸、容易適得其反，同樣促使不少導演寧願保險地反戰。1968年巨星約翰・韋恩（John Wayne）自導自演的超級大片《越南大戰》，是好戰電影的典型例子，它的劣評如潮，直接令同類電影銷聲匿跡，也催生了《殺戮戰場》（*The Killing Field*）、《越戰獵鹿人》（*The Deer Hunte*r）、《現代啟示錄》（*Apocalypse Now*）等一系列反越戰電影打對臺。筆者到越南旅遊後，特意找來這經典重溫，不得不老套地嘆一句「眼界大開」。

約翰・韋恩：比藍波更藍波・比雷根更雷根

說《越南大戰》是「超級大片」，並非片商名不副實的自我宣傳。它的拍攝規模以當時標準而言，確是空前龐大，居然由美國軍方出動當時最先進的所有軍備，完全滿足了戰爭大片的最基本需要。美軍如此撐場，因為約翰・韋恩親自寫信給詹森（Lyndon Baines Johnson, LBJ）總統，表示願以此片奉獻予「越戰英雄」們，聲稱要為國家「做點事」，扭轉日漸佔上風的反戰民意。而且美軍的參與不只侷限於提供物資、道具和佈景版，還「熱心」至審查劇本的每句對白，明顯要以這電影作為樣板戲，付出的心血，並不比同期的中國文革樣板戲少。須知當時越戰雖然進行得如火如荼，卻尚未有大型製作探討這場戰爭，令五角大樓期望《越南大戰》可為越戰定調，相信就算投資再大，也是值得的。

詹森政府對一介戲子約翰・韋恩如此賞臉，自然事出有因。一方面，約翰・韋恩在銀幕數十年都是飾演英雄，不是當見義勇為的神奇牛仔〔如在《邊城英烈傳》（*The Alamo*）〕，就是當無限愛國的長勝將軍〔如在《最長的一天》（*The Longest Day*）〕，雖然演技就是比同期偶像派明星也好不到那裡，但對右翼人士而言，其形象卻政治正確得不作他人想。而且他的肌肉比例正常，比史特龍（Sylvester Stallone）或阿諾・史瓦辛格（Arnold Schwarzenegger）更富實感，觀眾傾向相信他是沒有做過手術的凡人。另一方面，約翰・韋恩在銀幕下同樣是共和黨的死硬支持者，曾和後來貴為總統的演員雷根（Ronald Reagan）一起在麥卡錫時代大力監察左傾演員，對當時盛行的左翼自由主義風潮和民權運動都看不過眼。由於約翰・韋恩在影壇的成就遠

超二流演員雷根，甚至一度被黨友推舉為總統候選人，在這角度來看，後來居上的雷根和阿諾，都不過是約翰·韋恩的二攤影子。

麥卡錫時代

美國共和黨的參議員約瑟夫 · 麥卡錫（Joseph Raymond "Joe" McCarthy）的參議員任期（1947-1957）可被稱作「麥卡錫時代」，堪稱美國版的「白色恐怖」。當時，麥卡錫聲稱有相當數目的共產黨員、蘇聯間諜以及共產黨政權同情者潛藏在美國的政府、藝文界以及其他地方。被懷疑的主要對象是政府雇員、好萊塢娛樂界從業人員、教育界與工會成員。當時，有一系列反共委員會、理事會、「忠誠審查會」在聯邦、州和地方政府林立，許多私立委員會也致力於為大小企業進行監察，試圖找出可能存在的共產黨員。其後衍生出專有名詞麥卡錫主義（McCarthyism），就是指在沒有足夠證據的情況下指控他人不忠、顛覆、叛國等罪。

當時民主黨總統詹森因擴大越戰而開罪了不少黨友，來自敵陣的重量級人物約翰·韋恩卻伸出可疑的友誼之手，這對詹森民望本身就是一項提升，令《越南大戰》的臺前幕後班底一拍即合。最教人意想不到的是，約翰·韋恩、雷根等人在六十年代「政治娛樂界」最堅定的敵人、以《十誡》（*The Ten Commandments*）、《賓漢》（*Ben-Hur*）等名片享譽全球的影帝查爾頓·希斯頓（Charlton Heston），在八十年代開始卻由左變右，成了共和黨的忠實支持者，更當選共和黨盟友美國全國步槍協會（National Rifle Association, NRA）主席（參見《科倫拜校園事件》），最後亦和雷根一樣患上老人痴呆症而終，甚至被後輩的自由派影帝喬治·克隆尼（George Cooney）譏笑為「活該」，不過這一切約翰·韋恩已看不到了。

好戰電影邏輯有抬高越共的反效果

我們重溫這「反革命樣板戲」時，難免驚訝於它那十分不符現代好萊塢水平的硬銷手法。假如電影刪去中段一個半小時的宣傳悶場，相信一般觀眾也不易察覺。但《越南大戰》的致命問題不在硬不硬銷，而在於稍有獨立思考能力的正常觀眾，都會被電影引導向相反方向思考，因為約翰·韋恩用來歌頌美軍是仁義之師的理據，都是教科書的典型以偏概全案例，反而暴露了美軍自身的問題。例如電影講述美軍綁架北越軍官時，強調後者生活豪華、和一般越南人民的窮苦生活構成巨大反差，但眾所周知，當時美國支持的南越政要，幾乎都比尚算清廉的北越共產黨和南越游擊隊腐敗得多，不少南越政府高層、軍官都是知名的花花公子，反而一些知名的越共領袖就算是矯情，也是以貧苦外貌著稱。又如電影開首就抨擊美國媒體報憂不報喜，並安排一名持反戰態度的記者到戰場實地考察，希望他被愛國精神感召而成為「我們」的一員，但事實卻是到過現場的美國記者，幾乎一律變得更反戰，華府正是失去了媒體支持，才令越戰成了公關慘劇。電影又安排越共對俘虜玩俄羅斯輪盤，以示他們暴虐變態，但這並無實證，反而美軍協助訓練亞洲各國軍隊的酷刑逼供技巧，卻早已在中國國共內戰、東南亞各國剿共戰爭中曝光，今天越南的戰爭博物館就保留了大量美軍酷刑的物證。何況越南共黨要玩酷刑，大概也不會如電影般，選擇盛行於西方黑幫的俄羅斯輪盤。總之，電影宣傳的越共黑形象就算真實，美方的同等問題卻更嚴重，這樣的宣傳假如奏效，美國就是一個封閉國家了。

對越共負面宣傳以外，就輪到對美軍的正面宣傳了。千頭萬

緒，《越南大戰》就是要說服本國民眾接受兩個訊息：一，美軍必須在越南直接參戰、而不是以間接參戰的方式訓練越南士兵，以防止共產黨赤化全球；二，美軍實力始終比越共優越，所以勝利終會來臨。可惜電影在一輪無謂的英雄主義和槍林彈雨之後，論證過程居然完全不能支持上述論據。

「不能越戰越南化」到「必須越戰越南化」

電影甫開場，美國軍官就說不能讓越戰越南化，因為北越得到中國、蘇聯和捷克的武器供應，所以美國必須捍衛盟友，避免共產黨通過骨牌效應赤化全球。有趣的是，綜觀整齣電影，越共都只是在使用盟友的武器，而沒有其他國家的僱傭兵親身助陣，那為什麼美國定要出動子弟兵，而不能同樣擔任武器供應商？難道越共有力直接成為美國對手，足以和超級大國平起平坐？這個簡單的問題，貫穿當時整個反戰運動，而為什麼美國「軍事顧問」會逐漸變成作戰人員，至今依然是個說不清的關鍵，充斥著陰謀論。

就算不談這問題，那美軍起碼應該較擅戰了吧。《越南大戰》的主角，「綠色貝雷帽」特種部隊，就是當時的反恐部隊，擅長針對非正規戰爭。但從電影所見，他們的對手雖然同時承擔著正規軍和游擊隊的雙重功能，理應沒有那麼專業，卻依然能給予美軍致命打擊，這就說明美軍不比越共優越多少，而且不及對方全能。既然電影內容讓觀眾感覺參戰既不見得必須、又不見得必勝，還有什麼可宣傳？在電影上映那年，越共策劃了著名的春節攻勢（Tet Offensive），以人海戰術兼恐怖主義造成盟軍數千士兵死亡，更顯得《越南大戰》的傳銷用心幼稚可笑。

春節攻勢

又稱「新春攻勢」，是 1968 年 1 月 30 日北越（越南民主共和國）人民軍和越共游擊隊（越南南方民族解放陣線）聯手，針對南越（越南共和國）、美國及其聯軍發動的大規模突襲，目的是摧毀南越境內的戰爭指揮體系；此行動因第一次進攻發生時間為越南新年而得名。春節攻勢是越戰中規模最大的地面行動，雖然北方最終失敗，但此舉大大震驚了美國當局及公眾，促使美國主動發起和談並從越南撤軍。

結果，《越南大戰》非但不能振奮美國參戰士氣，反而帶來連串反效果，最直接的受害者就是南越政權。南越（越南共和國）作為聯合國承認的主權獨立國家，有一定的軍事和經濟實力，亦擁有世界著名大都會西貢（曾有五十年代學者預言西貢、仰光和馬尼拉將成為21世紀亞洲三大都會），地位理應不比當時的南韓和臺灣低。既然今日的數百萬海外南越僑民依然持強烈反共立場，南越內政曾出現超越冷戰二元框架的反對派（例如自焚的佛教徒），加上疆土狹長的越南一直有南北分裂趨勢，南越的身份認同，其實毋須完全靠反北越來維繫。問題是美國一定要矮化自己的盟友，來作為必須親自出兵的理據。當美軍走到戰場，輿論自然看成是美國vs.北越，南越就被看作滿洲國一類的傀儡——其實，這對南越是不太公平的。後來尼克森（Richard Nixon）總統終於推翻《越南大戰》的「越戰國際化」觀點，不得不自打嘴巴地提出「越戰越南化」，以此作為撤兵的藉口，但養成完全倚賴心態的南越，已喪失了獨立生存的勇氣和能力了。《越南大戰》上映後，美國影圈幾乎一邊倒反越戰，這不足為奇；但從來沒有出現一部站在南越人民立場的既反共、又反美、更反戰的電影，實在是越戰結束三十多年來的盲點。

南越政權成為最大受害者

　　想不到南越政權覆亡數十年後，對美國的剩餘價值終於顯現，經手人是傳奇南越將軍阮高祺（Nguyen Cao Ky）。各國政客身為花花公子的為數不少，但以此形象自我宣傳的「民選」領袖畢竟有限，阮高祺就是有趣的例外。此人當年是南越大將，當過總理和民選副總統（據說他的軍隊是最佳拉票機器），最愛在軍服外披上六十年代的時尚象徵招牌紫色披肩，留八字鬚，在公眾場合永遠叼煙斗，妻子極其美豔，曾出動軍方直升機取悅女孩，又愛拔槍威嚇政敵，回總統府辦公的座駕是坦克車，曾表態崇拜希特勒……總之，他是當時公認的「潮人」兼牛仔，他的國際名氣恐怕要比在國內的重要性大得多。

　　阮高祺下臺後，被指是南越販毒集團的總黑手，越共把他當作貪汙腐敗的箭靶批判，臺灣作家李敖說「望之不似人君」，曾統籌越戰的美國國防部長麥納瑪拉（Robert McNamara）更直接，在回憶錄稱之為嫖賭飲吹全能的「人類渣滓」。負面不堪的形象，卻為阮高祺在那特定環境得到一些支持者，甚至依然有南越遺民當他是英雄，因為他是整個政權最勇猛的將領，他直接領導的南越空軍又是東南亞最強大的空中武裝，一度成為全球第四大空軍，可謂「大越民族主義者」的驕傲。以誇張的牛仔形象統率那支誇張的空軍，起碼對當地人來說，是有點「說服力」的。另一方面，阮高祺公然硬銷花花公子形象，完全突顯了南越資本主義、個人主義和北越共產主義、集體主義的分別，成了南越頭號反共代言人，倒也符合美國要求。縱使阮高祺醜聞多多，但南越人民似乎接受他多於那位個人道德高尚、但家屬弄權兼公關技巧拙劣的前總統吳廷琰（Ngo Dinh Diem）。美國「廢物利用」

阮高祺的形象弘揚理念，在整場失敗的越南輿論戰，算是有所交待。也許我們要問：這些往事，難道並不如煙？答案，確是未如的。

中越美三國志：阮高祺回南越的外交符號

　　阮高祺在南越首都西貢淪陷的前一日出逃，流亡美國，成了股實商人，更出了自傳自辯，也就是有了「學者」身份。不少沒有經歷過越戰的讀者，都相信他有力扭轉乾坤。這樣的寓公（編按：寄居他鄉）生活過了三十年，戲劇性發展出現了。數年前，他忽然和昔日死敵越共和好，高調回越南探親，聲稱早晚要回國定居和為國家招商，成了「回歸祖國」的南越最高層人物。表面上，這是一般的「一笑泯恩仇」劇本，既可說是越共統戰成功，又教人想起晚年走到北京落葉歸根的前中華民國代總統李宗仁。但實際上，一力促成整件事情的，卻是美國。當越共宣佈改革開放，美國國內的現實主義學派，提出扶植越南成為東南亞領袖以牽制中國，並得到普遍支持，但一直解決不了兩個關鍵問題：一是美國國內有數百萬越南僑民，都是在反共潮出逃的舊盟友，在內政嚴重影響外交的美國，美國兩黨政客始終不敢和越南現政府走得太近，以免成為競選議題；二是越南政府雖然搞開放改革，但對民族向心力的掌控頗有堅持，對色情氾濫也許不太在意，卻對青年人染髮一類西化行為苦口婆心，令西方商人始終對它的透明度有所保留。於是，這位在美隱居三十年的老牌花花公子，就派上用場了。

　　在訪問祖國途中，阮高祺沒有像李宗仁回京那樣對越共歌功頌德，卻警告謂北京有力重新讓越南變回一個中國省，又宣傳美國「從來沒有」強加自己的價值觀予別人。這些對白，明顯希望超越舊意識形態的二元分野，確立以防衛強鄰中國——而不是美國——為大前提

的「大越民族主義」，和美越的現有國策，都不謀而合。更重要的
是，阮高祺以極鮮明的反共色彩和南越遺民領袖的身份搞兩越大和
解，足以疏導美國國內的反共民意，雖然他協助越南高層代表團訪問
美國越僑區時也被僑民杯葛，但總算為美國國內禁忌破了冰，而又無
損華府的威望。越南政府歡迎一名以腐敗和玩世不恭聞名的老對手，
又讓美國人民誤以為越南已連最後防線也放棄，總之各取所需。若說
阮高祺個人還有什麼影響力，這無疑是不切實際的，但美國懂得在不
同時候借助他的鮮明形象化腐朽為神奇，實在是軟權力外交的示範。
美越雙方通過阮高祺這位著名「老飛」，來建構一堆不切實存在的形
象，達到更緊密合作的目的，卻毋須作出什麼真正退讓，亦可謂神來
之筆。當美越雙方克服歷史包袱、越走越近，中國在東南亞地區層面
剩下的彈性卻越來越少，再陶醉於胡志明同志以彆扭中文詩體書寫的
《獄中日記》，對今天的兩越元老阮高祺和武元甲來說，難道不是
《越南大戰》式的明日黃花笑談？

小資訊

Info

延伸影劇

《現代啟示錄》（*Apocalypse Now*）（美國／1979）
《越戰獵鹿人》（*The Deer Hunter*）（美國／1978）

延伸閱讀

Argument Without End: In Search of Answers to the Vietnam Tragedy (Robert McNamara/ Westview/ 2000)
Buddha's Child: My Fight to Save Vietnam (Nguyen Cao Ky and Marvin Wolf/ Amazon/ 2002)

無法無天

Cidades de Deus /
The City of God

時代	約公元1970-1980年
地域	巴西
製作	巴西／2002／130分鐘
導演	Fernando Meirelles/ Katia Lund
原著	*City of God* (Paulo Lins/ 1997)
編劇	Braulio Mantovani
演員	Alexandre Rodrigues/ Leandro da Hora/ Phellipe Haagensen/ Matheus Nachtergaele/ Seu Jorge

巴西山頂貧民國的黑色秩序悖論

我們習慣將居住山頂的朋友視為上等人，但巴西的常態卻剛剛相反。二十世紀六十年代開始，在里約熱內盧等大城市，大富之家集中在山腳居住，貧民反而住在稱為「法維那」或「野花」（Favela）的政府分配的山頂貧民區，或風景優美的郊區。這是因為不少巴西人由農村投奔城市，住在城市外圍，但更多市內貧民卻被城市人「淘汰」、迫遷到山頂，形成市內越高越窮、市外又越遠越窮的經濟怪圈。這些貧民區和險要的自然地勢相結合，令它們比其他國家的貧民區更易變成三不管獨立王國。

改編自同名小說、曾獲奧斯卡提名的巴西電影《無法無天》（其實直譯應諷刺地稱為《天主之城》），和導演Fernando Meirelles其他作品《疑雲殺機》（*The Constant Gardener*）、《盲流感》（*Blindness*）等一樣，都是以寫實手法重構這地區的故事。電影只著重刻劃區內的黑色秩序，並有由此伸延的電視劇集《男人之城》

（*City of Men*）為姊妹篇，但通過剖析這秩序，我們也發現了一堆獨特悖論。這些邏輯，在別的地方是不可能成立的，在巴西，卻偏偏能夠。正如別的山頂住滿富豪，巴西的山頂只有貧民。

平民不願停火悖論

從《無法無天》可見，那裡的黑幫大佬能實行絕對的「高度自治」，連正規巴西警察落了單也不敢進入黑幫地盤，進入的又幾乎全被黑幫收買。其實從政治學角度而言，某程度上，任何能落實有效管治的秩序，都可稱之為政權，因此巴西存在不少「山頂國」，這是不能隱瞞的現實。反而巴西國家憲法提及的什麼人權、公民、選舉、自由，卻統統是過份抽象的來自外星的概念，根本不是有效管治的任何組成部份。何況巴西貧民「國」秩序和義大利黑手黨在西西里島建立的黑色秩序一樣，對區內平民，倒不能算是一無是處，例如居民生了病，黑幫會負責醫治；小偷在他們的地盤出現，「領導人」也會喊捉賊。

《無法無天》是實地拍攝，「申請」拍攝的對口單位，自然也是江湖黑幫，而不是白道政府。來自貧民區的著名黑幫「首都第一司令部」近年多次發動對聖保羅州的正規襲擊，仿似是「國與國」的宣戰。然而，貧民區內雖然弱肉強食，居民卻不一定希望黑幫和政府停火。根據心理學的「組織過程理論」（Organizational Process Theory），恐怖／犯罪組織為了延續自身的生命力，每每在決定停火後，反而對內部成員倍加嚴苛，例如愛爾蘭共和軍（Irish Republican Army, IRA）在和英國政府停火期間不斷捉內奸，就是為了讓它們的準戰爭機器繼續啟動。但只要這些組織繼續和政府對峙，居民就成了他們的有機力量，恐怖大亨／黑幫大佬們，就會自覺有「責任」保護

居民，維持區內一般的治安。反而每當政府進駐後，集團式貪汙化就變為常規的白道秩序，對居民而言，損失可能更大。小規模的巴西蕭反如是，布希（George W. Bush）層面的反恐亦如是，被「拯救」的當事人都不一定開心。何況巴西貧民只要住滿貧民區五年，即可合法擁有所住土地，他們反而擔心換了「管治」，一切要推倒重來。一日巴西政府不明白一般平民何以自願忍受在黑幫統治下生活、抗拒政府幫忙，不知道「水至清則無魚」的硬道理，第三世界的貧窮和治安問題，就一日不能解決。

罪惡天堂拒絕禁槍悖論

巴西貧民「國」還存在另一個著名弔詭。據報巴西是全球槍擊謀殺率最高的國家，每年都有逾四萬人死於槍械，比率甚至和伊拉克不相伯仲，可見貧民區黑幫「國」內戰的慘烈。想不到年前巴西舉辦反持槍合法化公投，卻有2/3國民表示反對。表面上，巴西的反禁槍人士邏輯和那廂的美國全國步槍協會一模一樣。美國每出現一宗致命的校園槍擊案，社會都會冒起一股禁槍熱，美國全國步槍協會卻總能反其道而行，宣傳說只要提供一人一槍、連小孩也有槍，槍擊案在造成重大傷亡之前，行兇者就會被其他持槍者自衛殺掉（參見《科倫拜校園事件》）。但巴西人反對禁槍的理由還要隱蔽，而真正的關鍵，是貧民信不過警察，因為誰都知道巴西警察嚴重濫用暴力，經常隨便開槍。在前任軍政府執政期間，巴警貪汙、胡亂鳴槍交差的事實更是有目共睹，但軍方卻無意整頓內部紀律。巴西人民情願像瑞士那樣，人人持槍自衛，針對的自然不單是黑幫，而是以反黑為生的人，甚至在軍政府還政於民後，依然如是。

既然巴西人民否決禁槍，民間槍擊案又異常嚴重，支持禁槍的有心人唯有採用「曲線禁槍」的方法，希望市民自發、自願地交出槍械，例如聯同大企業推行「舊槍換錢」計畫。為了進一步達到宣傳效果，這些舊槍會被熔掉，製造成新的標誌性龐然大物，就像當年秦始皇熔掉天下兵器、鑄造十二銅人那樣。不過他們製造的不是示威性的銅人，而是鐵鞦韆、鐵滑梯、鐵搖搖板之類強調「和諧」的兒童玩意。將這些玩意聚在一起，就是一個另類兒童遊樂場了。但不要以為贊助「遊樂場」的企業和槍械工業的商機毫無關係，畢竟造槍、賣槍一類大買賣，已成了巴西企業的大茶飯（編按：金雞母）。熔掉武器建造公園，不過是一本萬利的宣傳噱頭而已。

巴西左右翼的前後核武實驗

　　巴西成為貧富懸殊大國的原因眾多，貧民區催生武鬥文化的原因更多，它們都和在六十至八十年代掌權的軍政府息息相關。我們都知道，巴西軍政府努力捍衛企業和地主的既得利益，並曾花費大量國家資源於軍事開支。但鮮為一般人知的是巴西在軍政府領導下，原來曾在無主之城肆虐時，計劃研製核彈贈興〔編按：助興（常有反諷意味）〕。由於巴西盛產天然資源，早在三十年代已開始研究核技術，二戰期間受到納粹思潮鼓舞，冷戰時又得到美國軍事資助換取境內資源，到了1979年，便正式啟動核武計畫，據說已達成功邊緣。當時軍方的代表人物薩爾內（Jose Sarney）總統就坦誠透露這計劃的一切進展，最後只是因為軍政府在1985年忽然下臺，而被繼任的民選政府宣佈作罷。

　　後來的民選政府卻偷偷重新啟動核計畫，更有樣學樣以加強國

防安全和「反恐」為名，聲稱巴西、阿根廷和巴拉圭邊境三不管地帶的激進穆斯林是安全隱患，巴西非加強軍力，不足以保護其近年新發現的寶貴油田。因此，巴西在2004年開始生產濃縮鈾，公然挑戰核不擴散條約，無懼被美國列入取代伊拉克的邪惡軸心名單。巴西希望加入核武俱樂部，早前右翼政府的目的是應付和鄰國阿根廷的軍備競賽，希望成為世界大國，今天卻是左翼民選總統達·席爾瓦（Luiz Inacio Lula da Silva）用來樹碑立傳，一方面通過核能應付能源需求，另一方面也是為了脫離美國的強勢影響。假如當年親美的軍政府真的製成了核武，今日巴西挑戰美國霸權，就有更雄厚的資本了。

要是巴西成功研製核彈，會有什麼影響？一般相信，這會令南美出現小冷戰，巴西和阿根廷的競爭變成結構性，不久同樣有軍人干政傳統的阿根廷也會擁有核彈，兩國就會像印度和巴基斯坦那樣，變成小事化大、無中生有的世仇。假如是這樣，南美對美國的牽制作用會大大增加，兩國前宗主國葡萄牙和西班牙的影響力也得以擴大，屆時地緣政治可能出現一個南美結合南歐的新極，足以扭轉歐盟整合和美洲一體化進程。但假如巴西核武是南美洲獨家，巴西政府可能像一度擁有核武的南非白人政權那樣，逐漸發現得物無所用，因為核武極受國際規範、使用途徑極少、開支和風險極大，而阿根廷卻可以不競爭軍備、只競爭經濟，這都是南非自動放棄核武的部份原因。反正對百姓而言，這些完全是天外的事情，不及提高社會保障金實際，具體影響，只是加強巴西人尚武之風而已。

達·席爾瓦派糖悖論

假如上述原因還不足以解釋巴西貧民「國」的獨特「國情」，

還有更多邏輯似通非通的悖論，可解釋區內貧民何以脫不了貧。現任巴西總統達・席爾瓦原是來自貧民區的過來人，長期擔任左翼工人黨領袖，哥哥又是正牌共產黨員，思想理所當然一直左傾，起碼應比前任多位總統更了解民間疾苦，故民眾對他解決貧民區問題寄以較高期望。他本來被當作「不可能」當選的候選人，多次參選總統都被當作花瓶，直到2002年妥協，改走第三道路，才以主流姿態當選。在保持國際經貿繁榮的前提下，他開始了大刀闊斧的社會福利計畫，宣佈對貧民區居民發放綜援和食物補貼，由國家興建「八萬五」式公營房屋，同時容許地方搞部份自主的「參與式預算」，是為「零飢餓計畫」，這對實行了新自由主義經年的巴西來說，是劃時代的。

現任巴西總統

文中提及的達 ・ 席爾瓦為巴西第 35 任總統，任期為 2003-2010 年。在他之後，經過第 36 任迪爾瑪 ・ 羅塞夫（Dilma Vana Rousseff，任期原為 2011-2018，但因遭國會彈劾而在 2016 年 5 月 12 日起停職，由副總統特梅爾代行職務）、第 37 任米歇爾 ・ 特梅爾（Michel Temer，2016 年 5 月 12 日至 8 月 31 日為代理，8 月 31 日正式就任總統、取代羅塞夫，任期為 2016-2018）。2020 年的今天，現任巴西總統為第 38 任總統雅伊爾 ・ 博索納羅（Jair Bolsonaro），他是 1985 年新共和國文人政府以來首位經由直選產生的右翼領袖，任期自 2019 年開始。

然而，這行動很快就變得兩面不討好：一方面，達・席爾瓦從前的共產黨、社會黨戰友批評他出賣理想，認為達・席爾瓦的計畫，並沒有打擊企業利潤，出發點和企業贊助熔掉武器一樣，只是宣傳，而且對國際金融業的妥協絲毫不比前任少，絕對及不上同屬左翼出身的委內瑞拉總統查維茲（Hugo Rafael Chavez Frias）。另一方面，巴

西傳統右派或新自由主義者自然對左翼政策不滿，而且在拉美勢力龐大的天主教會，也反對達・席爾瓦的社會福利政策，認為這會減低貧民的上進心。結果，達・席爾瓦的扶貧政策，反而比右翼總統在位時，更激化了社會矛盾。類似現象，也出現在玻利維亞、阿根廷等近年上臺的左翼領袖身上。畢竟，當地民眾和菁英對「第三條道路」的概念始終都未能掌握，依然較習慣二元的民粹世界觀，這樣，當地就比其他國家更易因為社會階級而分化。難怪不少學者稱巴西等南美國家為「階級隔離的國度」。

「無土地運動」的政治潛能

巴西的城市貧民本來相對獨善其身，但自從達・席爾瓦激化了他們的階級屬性，巴西貧民和貧農就開始聯合行動。巴西貧農可算屬於國內的另一個「國中國」，而且組織還要嚴密，例如最著名的「無土地運動」（Movimento dos Trabalhadores Rurais Sem Terra, MST），可說是墨西哥薩帕塔民族解放軍（Ejército Zapatista de Liberación Nacional, EZLN）的反全球化兄弟組織，它不但要求政府賠償農民／原住民被地主／企業霸佔或自然荒蕪的土地（須知巴西3%人口佔領了70%的土地），還懂得將土地問題變成以毛澤東式「土改」為口號的政治運動。

「無土地運動」成員多達百萬，擁有無數合作社、互助基金、民間記者一類自治實體和附庸，遠比已式微的拉美共黨人多勢眾，甚至比黑幫更聲勢浩大，而且具有意識形態的整合性，進可攻，退可守。其實貧民和貧農聯合一起，還不是巴西政府的憂慮所在，因為兩者本來就是執政工人黨當年在野時的堅定反右盟友，還算好說話。但

一旦「無土地運動」的搞手（編按：組織者、召集者）們改為和貧民區的黑社會毒梟相結合，受害人的組織，卻不難變成迫害人的組織，屆時，它就有潛力成為哥倫比亞毒品王國那類有意識形態基礎、有左翼組織規模、還能效法全球化時代網絡式恐怖組織的犯罪集團，兩者互補，足以讓巴西大國崛起的夢想灰飛煙滅。這樣的可能性，並未受到多少人重視；但假如工人黨被認為已背棄群眾，它的前盟友們鋌而走險，卻不是不可能。

阿德里亞諾童黨悖論

當然，跨代貧窮不應是不可改變的，不少世界級巴西球星都是在《無法無天》那樣的貧民區長大。理論上，他們應為區內貧民提供了最好的上進樣板——但現實有時卻往往相反，這又是一個悖論。近年最著名的里約熱內盧貧民區出身的巴西球星，例如在國際米蘭成名的阿德里亞諾（Adriano Leite Ribeiro）。他年少時在貧民區被姨媽帶大，唯一嗜好就是踢足球，幸運地被球探發掘，輾轉投身歐洲大球會，成為億萬富豪。這勵志故事的最大問題，是阿德里亞諾的致富過程，貧民區的同齡友人皆未親眼目睹，不知道真確性有多少。但他成名後的揮霍、濫交、今非昔比，卻一一呈現在國人眼前。貧童往往情願投身於視線能及的牟利職業，即隨時可「創業」的販毒，因為販毒致富的過程是「能見度」最高的。何況好些拉美一線球星都是公開的癮君子，甚至是哥倫比亞傳奇、出擊龍門（編按：跑出球門外一起擔任進攻一方）伊基塔（Rene Higuita）那樣的販毒大佬，旁觀者不清楚，以為球員再富有都只是毒犯的走狗。畢竟他們也懂得或然率，知道自己成為《無法無天》的黑幫領袖李斯的可能性，總要比成為球星

阿德里亞諾為大；他們成為李斯助手的利益，又比一旦不獲任何球會垂青的阿德里亞諾為高。結果，巴西貧民區產生了明星後，反而令區內貧童更愛投入童黨、建立黑色秩序。

電影主角們的行為，按我們的準則自然是墮落的、恐怖的，但我們的準則對他們而言卻是抽象的、不切實際的，因此導演拍下來的「壞人」，卻連被觀眾痛恨的情緒都不能帶起，因為那是「無主之城」，根本不是我們的國度。導演拍攝這齣《無法無天》，可說是相當無奈的：一切問題的解決辦法都已被嘗試過，卻發現一切解藥都是「悖論藥」，就是電影成功引起國際注視，又如何？誠然，《無法無天》上映後，據說巴西治安頗有改善，原因之一是貧民「國」開始能吸引遊客，但上述結構性問題是不可能一朝改變的。反而，期望巴西貧民「國」的黑幫越來越與國際接軌，採用更具現代精神的管治，要求和黑手黨與山口組看齊，起碼在短期內，可能還要實際。

小資訊

Info

延伸影劇

《*City of Men*》[電視劇]（巴西／ 2002-2005）
《*Pixote*》（巴西／ 1981）

延伸閱讀

Brazil in the 1960s: Favelas and Polity, the Continuity of the Structure of Social Control (Elizabeth and Anthony Leeds/ University of Texas/ 1972)
Born Again in Brazil: The Pentecostal Boom and the Pathogens of Poverty (Andrew Chesnut/ Rutgers University Press/ 1997)

深喉嚨
Deep Throat

時代	公元1972年
地域	美國
製作	美國／1972／61分鐘
導演	Gerard Damiano
編劇	Gerard Damiano
演員	Harry Reems/ Linda Lovelace/ Dolly Sharp/ Carol Connors

深喉

反口交政治：新保守主義道德重整的昨日與今日

　　《深喉嚨》是1972年美國上映的小本製作色情電影。它享負盛名，因為據說是首部正面描寫口交鏡頭的色情電影，也成為第一齣被《紐約時報》介紹的口交作品，令「深喉嚨」一詞成了專有名詞。在七十年代，這算是打破了當時的道德枷鎖，因而成為話題電影，估計其總盈利高達數億美元，寫下色情電影的奇蹟。另一齣打破色情電影規範的名片，是七十年代末上映的講述羅馬帝國皇帝荒淫史的《羅馬帝國艷情史》（*Caligula*），內有非常熱鬧的群歡場面，更有影帝、影后級的彼得・奧圖（Peter O'Toole）、海倫・米蘭（Helen Mirren）等參演。今天看來，無論是《深喉嚨》還是《羅馬帝國艷情史》的尺度，都已像布希一般保守，何況這齣一度考慮改名為「吞劍的人」（Sword Swallower）的電影劇情，似乎像喜劇片多於情色片。

　　但當年，可不是這樣。這些七十年代的背景，不但可在2005年的紀錄片《深入深喉》（*Inside Deep Throat*）重溫，其實電影也前瞻

了21世紀布希時代的另一波道德重整運動。

共和黨尼克森的「道德重整運動」

《深喉嚨》導演達米亞諾（Gerard Damiano）原來是名不見經傳的髮型師，拍攝口交除了要證明自己的眼光和勇氣，個人並沒有明顯的政治訴求。電影意外紅遍美國後，當時的共和黨總統尼克森，雖然是公認的利益掛帥的現實主義者，對宗教道德興趣從來不大，但他的政治觸角卻發現該電影奇貨可居：只要高調批評《深喉嚨》，就能夠在全國推行「道德重整運動」，從而鞏固共和黨在五十年代艾森豪（Dwight Eisenhower）總統執政時建立的「社會家長」的形象，用以抵銷越戰失利引發的社會後遺症。高調批評《深喉嚨》亦能借故搞政治審查，對戰事報導不合作的那些新聞和文化工作者帶來另一戰線的壓力，含有加強政府操控社會議題的目標。關於這方面的背景，除了可找來紀錄片《深入深喉》，也可參考學者葛羅斯基（Dean Kotlowski）的《尼克森的民權：政治、原則與政策》（*Nixon's Civil Rights: Politics, Principle, and Policy*）。這樣的計算，自然不能公告天下，於是尼克森向公眾以這樣的邏輯解釋：

> 色情電影有害身心→支持色情電影自由化的自由主義者縱容道德敗壞→自由主義者支持的民主黨執政時，擴大越戰規模，在國際社會又喪失了道德高地→讓社會敗壞和擴大越戰都不是共和黨和他的責任，他們現在只是協助國家收拾殘局→唯有共和黨在哪個層面都很道德，是國家未來的希望，請繼續投為公為民、做實事的尼克森一票。

尼克森要搞道德重整運動，對手自然是社運界的新文化運動，不少左翼人士有心有力地為《深喉嚨》護航，更推出避孕藥來「深化」道德解放，《深喉嚨》那時更變成全國公民不得不看的流行作品，臺前幕後對尼克森的宣傳都應衷心感激。為了反擊上述「歪風」，尼克森決定像擴大越戰那樣擴大戰鬥規模，決定控告《深喉嚨》演員，來顯現政府的強政勵治。但自從麥卡錫時代的獵巫造成演藝界人心惶惶，美國出現了一條不成文定律：演員（特別是名演員）都擁有「免起訴金牌」，因為外間永遠難以分辨他們在臺上和臺下的角色，不知道他們什麼時候在行使創作自由的權利，所以還是不觸碰為妙。

口交女王與布希：在保守化年代從良

　　結果，只有寂寂無名的倒霉《深喉嚨》業餘男主角里姆斯（Harry Reems）被控以「淫褻罪」，他本來希望玩票當演員，卻被檢察官形容為「飾演演員的淫棍」。這場官司，讓政治和演藝議題重新走在一起，當時的當紅演員華倫‧比提（Warren Beatty）和傑克‧尼克遜（Jack Nicholson），都公開為小電影同僚辯護。最後，那位口交男優還是要坐牢一年，出獄後被定型為「口交專業演員」，雖沒有攀上藝術高峰，卻被左翼政治評論員升格為「憲法第一修正案的殉道人」，也算不枉此生。

　　更戲劇性的是被稱為「口交女王」的《深喉嚨》女主角拉芙蕾絲（Linda Lovelace），居然也搖身一變，在尼克森下臺後，成為八十年代道德重整運動的代言人。不過她加入的婦權運動組織，並非尼克森搞道德重整所屬的保守右翼，而是屬於激進左翼。該運動發

起人德沃斯（Andrea Dworkin）是一名和男同性戀者結婚的女同性戀者，深受社會主義和無政府主義影響，總是把「性」和「社會階級」相提並論，她最富爭議性的理論是：「所有女性以被動身份進行的性交，都是被強姦」。口交女王加入這一社會流派後，自稱演出《深喉嚨》時是被導演置於「非自願」或「從屬」姿勢，雖然達米亞諾堅持她在拍攝過程「很享受」，但她現在卻投訴說，觀眾每看一次《深喉嚨》，「她就感覺再一次被強姦」。一般相信，她是一個沒有多少主見的人，根本搞不清那些和道德議題相關的左左右右理論的分別。

各國法律有不同口交準則

2001年，高齡半百的拉芙蕾絲忽然重操故業，拍攝成人雜誌封面，為顯示和此前參與社運的連貫性，堅持以相當「主導」的姿勢拍攝來證明是出於自願，但自然難以自圓其說。左翼人士引以為恥，右翼人士和成人雜誌讀者則引以為笑柄。一年後，她因交通意外身亡，死時身無一文，無論是左翼和右翼，對她都不再理會。

將口交上升為道德之爭，其實是很難定義的。不少貌似保守國家有關「性」的法律，都蘊藏了奇怪的灰色地帶。例如新加坡法律規定「目的性口交」是犯法的，但假如口交後配合一整套性行為卻屬合法。這樣的定義固然不知道讓執法者如何查證，也對新加坡人的自我控制能力提出異乎尋常的要求（李光耀父子不愧是大家長）。什葉派教士管治的伊朗更奇怪，他們表面上下令在齋戒期間要遵從伊斯蘭教法（sharia），戒掉性行為；但原來只要男性進入女性性器官時，恰當地止於割包皮的那條線，就不算是齋戒期間的「完整性行為」——看來，伊朗宗教警察（mutaween）的執法難度比新加坡更大，當事

人控制的技巧亦比新加坡人更高深，恐怕只有性行為藝術家，才能掌握。口交女王除了有一技之長，教人想起講述色情雜誌行業的港產片《豪情》中何超儀飾演的「骨場Kenny G」趙嘟嘟，卻畢竟並非箇中知識的真正專家。讓要她硬要化形而下的吹奏，為形而上的「口交哲學」導修，自然難為了她。

道德重整運動的復興：耶魯情色雜誌與中大情色雜誌

在21世紀重整共和黨領導的喬治布希，一生私生活最荒唐的階段，正是那個「深喉嚨年代」。他不斷告訴國民年輕時如何胡鬧酗酒，直到被神打救，才變成後來的好父親、好丈夫、好總統，相信他年輕時也曾被《深喉嚨》征服，是一名過來人。這段經歷，正被奧立佛‧史東（Oliver Stone）拍成電影《喬治‧布希之叱吒風雲》（*W.*）。布希當選總統後，也在配合新保守主義者搞道德重整，提倡重組家庭價值和重構社會道德，大力宣傳婚後性行為，順道暗諷「口技」出眾的柯林頓（Bill Clinton），說要讓美國「重拾尊嚴」，一切都和尼克森針對《深喉嚨》的右翼運動耐人尋味地相似。相對尼克森而言，布希政府更願意通過行政資源、與教會結盟和影響媒體輿論參與社會，因此今天的道德重整運動，規模和聲勢都比七十年代大得多，而引起自由主義者的集體反彈，也要嚴重得多，直接令美國社會出現近三十年最分化的局面。在口交電影氾濫得沒有人願意付錢看的今天，保守主義者的反彈，可從布希上臺後出現的校園情色雜誌談起。

記起香港中文大學近年曾出現所謂情色版風波，令不少香港評論人提及美國學生發行的情色雜誌，包括耶魯大學的《耶魯性愛週》（*Sex Week At Yale, SWAY*）。對作為東岸菁英主義和（某程度上）自

由主義搖籃的耶魯而言，情色雜誌的出現是自然不過的事，反而它在2002年才面世，則略為奇怪。至於其他院校，也是踏入21世紀才出現類似的姊妹作：例如哈佛大學的《氫彈》（*H Bomb*）創刊於2004年，2005年有波士頓大學的《*Boink*》，2006年有哥倫比亞大學的《出路》（*Outlet*）。我們那代人留學美國的時候，印象中，這類刊物並不普遍，卻有不少私下流傳的情色／色情指南。昔日同房的「兄弟會」內部通訊，幾乎每頁都是性器官特寫。和這些業餘作品相比，《*SWAY*》可謂同類刊物制度化、企業化、學術化的象徵，對自由主義者來說，這其實不是進步、或如部份人隔岸觀火形容的「世風日下」，而是一個實質妥協，也是布希上臺以來，圍繞新保守主義進行正反博弈的又一結果，因為制度化、企業化、學術化，正是新保守主義近年全速推進的憑藉。

情色雜誌其實是左右派妥協

新保守主義信徒在美國中南部學校大舉推動道德重整運動時，除了在地方媒體爭地盤，也在推廣復古文化、制度、理論和消費。他們舉辦著名的「貞潔舞會」（Chastity Party），規定與會青年男女必須盛裝出席、甚至邀請父母監場，舞後，男的要君子地送女的回家；然後，男的不是留在女的家，而是要回自己的家。這種活動不但可達到建構新制度的目的，製造關於兩性關係的理論，也可通過盛事的裝束來鼓勵消費，從而滿足年輕人的其他慾望。前國務卿鮑爾（Colin Powell）提醒青年要使用保險套，反而被右派同僚批評為「鼓吹婚前性行為」，因為他只是從懷孕的角度考慮，沒有達到上述「三化」的效果。比較務實的一群右派，近年則積極策劃所謂「再度處女運

動」：這不是那些性工作者在深圳做手術然後回香港騙「契爺」（編按：乾爹）的三流電影橋段，而是一個提倡美國青年及早訂婚、並勸喻未婚夫妻在訂婚後到結婚前停止性行為的計畫，好讓他們從其他消費渠道維繫感情。這樣既照顧了實際情況，又達到宣揚價值觀、製造新規範、促進新消費的目的。這波新道德重整運動的路線圖，是以南向北為目標。面對競爭，東西岸大學集體推出情色雜誌，就不是不謀而合，只是作出回應而已。

首先，這些雜誌把校園的半公開情色資訊上綱到公眾知情權的層面，這就是制度的建立。自此，學生知道當裸模的市價，書呆子寫的什麼後現代主義也有了影響更多讀者的渠道，逐漸地，這會成了學生次文化不可分割的一部份。校園情色雜誌越來越商業化，希望奪取《花花公子》（Playboy）和「兄弟會」小報之間的地盤，甚至贊助校園派對。這並非全是野心，而是學生有意以自己能掌控的價值話語權，和資本主義的商業社會結盟。至於內容方面，雜誌的態度是謹慎、客觀的，也開闢了專欄容納保守宗教人士對婚姻制度的警語，被無限上綱時，總能找到反擊的註腳。

傳說中，布希千金出現在天體派對

諷刺的是，制度權威、商業權威、學術權威這「三權」，本來都是自由主義者的批判對象。但美國名校情色雜誌以抵抗新保守主義的道德規範為目標，使用的手段，卻是接受了新保守主義較易握有話語權的制度、商業和學術規範，這就是妥協，也是政治。換句話說，自由主義者已變相認同了保守主義者指定的遊戲規則，而鼓吹道德重整的唯一效果，就是讓被重整的一方自我制度化、再堂而皇之地回

應，結果，雙方都各取所需。表面上，情色雜誌成行成市，它們教學生如何挑選價廉物美的自慰器、以同性戀愛撫為封面、描述美國中南部農莊的人禽情慾，都不再會成為新聞，令雜誌本身逐漸流於形式，新保守主義其實就掌握了宏觀監控社會道德的能力了。

關於耶魯大學在筆者畢業後的近年風氣，華語讀者可參考在那裡念博士的內地作家薛湧的一系列隨筆，特別是他嘗試為內地讀者介紹「反智主義」概念的《直話直說的政治》。值得注意的是，無論作為反智者還是智者，布希總是新保守「革命」的最大推動旗手和受益人之一，但他從不會干涉孿生大女兒芭芭拉（Barbara Bush）疑似參加耶魯大學的狂野派對、或理論上完全屬於「哲學」層面的天體派對（也許他又是過來人），存留了得自同一大學的基本道德。

美國新保守主義在東方社會頗有嫡系傳人，他們的視野和作風，遠低於社會可接受的智力底線，甚至不如布希，令人不安。

小資訊

延伸影劇

《深入深喉》（*Inside Deep Throat*）[紀錄片]（美國／ 2005）
《羅馬帝國艷情史》（*Caligula*）（美國／ 1979）

延伸閱讀

The Other Hollywood: The Uncensored Oral History of the Porn Film Industry (Legs McNeil, Jennifer Osborne and Peter Pavia/ Regan Books/ 2005)
Nixon's Civil Rights: Politics, Principle, and Policy (Dean Kotlowski/ Harvard University Press/ 2002)
《直話直說的政治》（薛涌／廣西師範大學出版社／ 2004）

時代	公元1973-1979年
地域	東埔寨
製作	英國／1984／141分鐘
導演	Roland Joffe
編劇	Bruce Robinson
演員	Sam Waterston／吳漢／John Malkovich

審判赤柬：源自電影的集體回憶

　　《殺戮戰場》只是一部電影，但它在世界歷史也佔有一席位。由於西方世界對越戰的殘酷漸漸麻木，恐懼再陷入東南亞的泥沼，要不是出現了這部電影，赤柬的暴行，根本不可能引起西方大眾的關注。東埔寨內戰結束後，經過十年的休養生息和拖延時間，在2007年，一批前赤柬領袖終於被東埔寨國際法庭審判，《殺戮戰場》帶來的集體回憶，又被重新勾起。在近年面世的種種文獻和回憶錄佐證下，我們發現，電影的殘酷異景，一反其他「真人真事改編」的常態，不但沒有任何戲劇性的誇張渲染，反而還及不上真實歷史的恐怖。

曾經滄海的華文、法文回憶錄

　　赤柬執政短短三年，創下1/3本國國民（約二百萬人）死亡的恐怖世界紀錄。雖然主要領導人波布（Pol Pot）已死，但對餘下頭目人

物的清算，依然大快人心。以往我們了解赤柬，只能靠英文文獻、和
《殺戮戰場》一類西方電影。直到近年華語文學百花齊放，出現了好
些第一手以非英語書寫的赤柬回憶錄，我們才可從華人角度審視那場
屠殺，從而發現東西方對赤柬的厭惡，包括作為赤柬頭號盟友的中
國，也是完全一樣的。

　　逃到美國的中國特工周德剛出版的《我與中共和柬共》是同類
作品的佳作，有不少首次披露的赤柬內鬥和集中營生活的第一手資
料。由於他既了解北京對柬政策的內情，又親身經歷了遭赤柬流徙的
非人生活，他的故事，比《殺戮戰場》的畫面還要立體。例如他透
露，由於中國拉攏赤柬四號人物蘇品，導致蘇品被波布清除，引起赤
柬內部大清洗，可見到了最後關頭，赤柬連中國這個最後的朋友也信
不過，夜郎自大得前無古人。赤柬的覆亡雖然源自越南入侵；但越南
入侵成功，則全靠有赤柬內應。赤柬出現內部分裂，除了因為殺戮過
度，更是由於赤柬頭目對曾幫助自己革命的華僑生疑，進行了內部
「肅反」。然而，中國始終不願直接拯救在柬華人、包括被安排打進
赤柬內部的特工，這舉動令不少忠心黨員心寒，寫回憶錄的周德剛，
就是一個例子。現在，他輾轉到了美國，當一名中學校工，靠政府福
利過活，並聲稱「找到前所未有的尊嚴和安寧」。「革命」一生，得
到這樣的結局，認為當校工比搞革命好，相當發人深省。依然愛國的
另一中國特工鐵戈，則寫有上下兩卷的《逐鹿湄河——紅色高棉實
錄》，內容相對沒有驚喜，但也不失為翔實的文本。這些曾以協助赤
柬為職業的中國特工，都不約而同將波布政權的核心人物，描繪成徹
頭徹尾的瘋子。

　　與此同時，在赤柬政權負責對外關係、曾任名義國家主席的喬
森潘（Khieu Samphan），也出版了他自己一家之言的法語回憶錄：

《柬埔寨當代史與我的處境》（*Recent History of Cambodia and the Reasons Behind the Decisions I Made*），成為研究赤柬史的重要文獻。表面上，喬森潘是赤柬領袖，也剛被聯合國法庭起訴，但其實無論他名義上的職銜有多高，都從未打入赤柬的真正核心。他就是利用這事實，不斷為自己開脫，希望通過回憶錄和波布劃清界線，甚至自稱傀儡、與中國文革所有過來人一樣，說自己「暗中幫助了很多人」。但他和波布的關係，好比中國的毛澤東與周恩來，絕不能輕輕帶過，是敵是友、是人是鬼，只有當事人才知道。由於喬森潘當年在中國知名度極高，經常訪華，有「柬埔寨周恩來」之稱，不少內地學者私下對他逃不過審判感到惋惜。戰後以學者自居的喬森潘，其實也承認在赤柬治下，出現過大屠殺（儘管自己「不知情」），但堅持那是冷戰的副產品，「必須宏觀地看」。他暗示當時直接支持赤柬革命的中國、間接支持赤柬抗蘇的美國，都是大屠殺的幫兇。在審訊時，相信這會是相當有力的一著反擊。

赤柬上臺前夕的恐怖預言，與「浪漫」故事

　　《殺戮戰場》以美國記者採訪革命前夕的柬埔寨為開端。時為1972年，革命似是從天而降，卻未能充份帶出那股風雨欲來的肅殺。赤柬在1975年上臺前，親美的龍諾將軍（Lon Nol）先發動政變，推翻親華的施亞努國王（Norodom Sihanouk），高壓統治了五年。那五年，就充滿了電影最愛渲染的怪力亂神。例如，據說在王室領地住了幾百年的數百頭烏鴉忽然消失，王家金塔被雷電轟下塔頂，龍諾雕塑在勝利巡遊期間意外掉下頭顱……這些都被百姓認為是大凶兆，相信是政變推翻王室的報應。不久更多預言誕生，而且多源自相信讖報的

當地小乘佛教僧侶，什麼「佛祖下凡懲魔、柬埔寨變修羅場」，「金邊殘且破、大河水變血」，後來，竟然都一語成讖。最具戲劇性的是龍諾晚年患病癱瘓，當時的民眾當作是現眼報——這些善良的民眾當時自然想不到不少日後更殘暴的赤柬領袖，反而得善終。這類預言自然不能深究，但多少反映了社會氣氛和民意。沒有顧忌柬埔寨本土人民的視角，正是以外來者和求生者為中心人物的西方電影《殺戮戰場》的缺憾之一。

建華（編按：指香港特別行政區首任及第二任行政長官董建華）治港八年期間，不是也出現了不少喜慶花車倒翻倒、寶鼎折足一類「意外」嗎？

《殺戮戰場》另一個著墨頗不足之處，是對赤柬領袖波布和他代表的政權的複合性格沒有稍作介紹，令觀眾不能理解何以這樣的政權也有支持者，而且還一度被西方左翼輿論浪漫化處理。事實上，波布雙手雖然血漬斑斑，但不可不承認，此人學識頗為淵博，深富個人魅力，曾受法國教育，對那些革命思想哲學知之甚詳。1968年法國左翼學生革命的「浪漫」經歷，對他而言，更是記憶猶新。其他赤柬領導人也多是留法左翼菁英，平均學歷比中共、越共等打江山的領導要高得多，他們願意奉波布為首，可見他必有過人之處。儘管他對經濟、軍事都是外行，但卻是傑出、幽默的演說家，可以符合當獨裁領袖的基本條件。被他折騰得半死不活、並有多名兒子被殺的施亞努曾記載赤柬崩潰前，他被波布召見的情景：他說波布明知人民怨聲載道，末日將至，還能夠重新扮演法國前衛青年，和自己談笑風生，並極其得體地繼續自辯，那份自信和幽默感，令他縱然身陷絕境，也不由得「由衷嘆服」。這樣的人當權前，有人對他寄予厚望，就不足為奇了。波布臨死前，吩咐其妙齡妻子將自己屍體的頭髮染黑，希望擾

亂視線，成為不死傳奇，可見他死不悔改之餘，至死也充滿算計。

假如不從政，波布大概能成為一顆女人湯丸。

女人湯丸

或稱「女人湯圓」，指為人圓滑、風流、身受女人喜愛，在女人堆中遊走、游刃有餘的男人。

比文革獸化的上山下鄉「烏托邦」

《殺戮戰場》的後半部，講述吳漢一人在集中營的經歷和逃生過程，他在滿佈屍骸的河水游泳一幕，特別震撼人心。理論上，赤柬沒有說要搞大屠殺的，只是說要進行「大改造」，理論基礎源自毛澤東思想的最極端部份，即認為城市人都是封建主義、資本主義渣滓，必須予以再教育；假如教育不成，則乾脆消滅掉。在現實世界，這樣的「改造」，比電影顯示的殘酷還要恐怖得多。

話說赤柬奪取政權後，還未站穩陣腳，就立刻由首都金邊開始，驅趕所有城市人口到鄉村，走不動的老弱，都被送到空地「自然流失」，毫無人性可言，比中國文革的上山下鄉運動更翻天覆地。後來，據前述不同回憶錄記載，赤柬甚至連鄉村也不讓城市人入住，決定再將他們迫遷到完全未開發的蠻荒，理由是「資源再生」來開疆闢土，對這些「廢物」，自然不給予任何補給，讓他們像野獸般自生自滅。由於要防止城市人在蠻荒集體叛變，赤柬又安排其他鄉民同步遷

徒去管理他們，結果柬埔寨全體民眾無分階級，一律步向地獄，真的
十分「平等」。赤柬官方認為，這是人類亙古以來未有的「創舉」，
是所有社會主義國家都實現不了的「平等烏托邦」，甚至以此向中國
示威，以示「青出於藍」。文革後復出的鄧小平是過來人，認為他們
根本是在發瘋。

簡約主義：將人類還原為野獸

赤柬的上山下鄉演變成大屠殺，不單因為城市人不懂在鄉村生
存，也因為赤柬刻意虐待那些「被專政對象」，經常隨便虐殺平民以
立威。例如赤柬安排城市人開墾荒田，但不少選定的田野，竟然佈滿
戰時遺下的地雷。這樣一來，政府有了免費人肉掃雷器，二來又可順
便消滅多餘的階級敵人，確是「簡約」。赤柬基層頭目經常對難民搜
身，最愛把他們辛辛苦苦弄來的藥物丟下海，說什麼「在社會主義天
堂鍛鍊體魄只須意志毋須藥物」，那是純粹的貓玩老鼠。至於知識分
子被凌辱、城市婦女被「重新分配」予其他丈夫、和尚被逼還俗勞動
之類的「一般社會主義行為」，在赤柬時代，更是家常便飯。到最
後，往蠻荒開墾的難民大量死亡，屍體都被丟在路邊，晚上成了同樣
鬧饑荒的野獸的食糧，這樣既省卻了封建喪禮的儀式，夠「革命」，
又「環保」。不過是把人類最後的尊嚴破滅殆盡而已。

赤柬大屠殺雖然沒有納粹集中營那樣有系統，但集中營的猶太
人，相對而言，畢竟還維持了人的身份；赤柬的國民卻一律淪為野
獸，要以叢林法則生活。在那氣氛下，難民唯有用珍藏的明清字畫換
取一包白米，或爭相和野獸搶奪野薯，從前的道德領袖會淪為小偷，
學者會變成無賴，一切打回獸類原型，文明的概念會被徹底扭曲，就

像葡萄牙左翼作家薩拉馬戈（Jose Saramago）的名著《失明症漫記》（*Blindness*），見證了人類文明的自我毀滅（參見本系列第一冊《盲流感》）。最無奈的是，這情況被不少柬埔寨受害者自我解嘲地訴諸佛學，認為那已到了生死無差別的最高境界，一切無可戀。更離奇的是赤柬士兵雖然殺人如麻，不少卻不敢屠豬，反而要難民代勞，因為「殺敵人是殺魔鬼，殺豬卻是殺生，才要下地獄」。

野獸的生命，在那年代、那國度，真的比人更寶貴。

酷刑與拍照：革命「理想」以外的非常事件簿

假如赤柬只是思想狂熱，還不足以造成那種恐怖，而最恐怖的一面，《殺戮戰場》可說是毫無交待。例如赤柬暴行博物館陳列了一部儀器的圖片，據說它的功能是用來固定死囚頭部，然後鑽入後腦，以取得人腦供領袖享用。因為東南亞民間傳說深信人腦可進補，「以形補形」的邏輯，正是名菜猴子腦的起源（參見本系列第二冊《魔宮傳奇》）。赤柬領袖是否真的大規模吃過人腦，今天也許難以證實，但當時柬埔寨出現過食人慘況，卻絕不為奇。正如近年學者證實，文革期間也發生過人吃人，而且不是因為饑荒，不過是為了「徹底消滅階級敵人」而已。廣西學校學生吃老師的案例，就是典型例子。但赤柬的酷刑既有意識形態背景，也有民間落後習俗的元素，結合了共產主義的最偏激教條和柬埔寨農民的最蒙昧知識，可說百無禁忌。相較下，以吃人肉馳名的中非暴君博卡薩（Jean-Bédel Bokassa）畢竟只是個人「嗜好」，沒有出現結構性吃人現象；中國文革的人吃人，則侷限在個別狂熱社區，絕非風尚。唯有赤柬集恐怖之大成，一切邪惡軸心，都要甘拜下風。

赤柬中層以下的領袖雖然有蒙昧信仰，他們處理人民死亡的方法，卻表現出精心計算的心理學素養，比納粹處決猶太人更能塑造恐怖感，再次可見他們的領袖是「菁英」。以赤柬集中營的囚犯被處決前拍下的最後照片為例，那些千篇一律向前、向左、向右望的絕望眼神，原來都是曾被送往中國進修攝影的柬埔寨「攝影大師」作品。赤柬規定，「犯人」死前必須拍照留念，拍的時候不准和攝影師交談、卻必須凝望攝影師。攝影師被容許說的話，只有一句：「向前看，頭不要左右擺」。如何引導「犯人」露出絕望的眼神，成了他們職位、乃至性命是否能保的大學問。從照片效果可見，如此靜止的造型，經重複千萬遍，比恐怖片的高聲呼喊更震撼人心。人才難得，不知當年那批攝影師現在生計如何了。

審判赤柬：人權與主權的不同互動模型

自從越南在1979年「解放」柬埔寨後，《殺戮戰場》的記者主角得以離開祖國，在美國安居樂業。赤柬高層先後在九十年代被新一代強人、也是赤柬出身的洪森招安，雖然淪為小派系領袖，但也度過了十多年和平日子，直到在2007年紛紛被捕，罪名是「反人類罪」，相信起碼形式上的審判是免不了的。但這波國際審判對主權和人權的處理，卻挑起赤柬前度盟友中國的敏感神經，因為一國的內政在什麼時候可被國際社會干涉這謎團，一直是北京未能完滿解答的課題，令它擔心早晚會被干涉。近年出現的國際審判內政案例，最著名的有下列模型。

■皮諾契特模型：智利前獨裁者皮諾契特（Augusto Pinochet）到英國旅遊時，被英國警方根據西班牙法官的起訴拘捕，理

據是他在自己國內犯下的「普世罪行」（謀殺智利的西班牙人）。在這案例，「國際社會」毋須被告所在國家同意，也毋須成立國際法庭，依靠的是自己的國內法律、行普世的事，最令中國震驚，也鼓勵了法輪功一類組織四處申請「起訴」江澤民。

■南斯拉夫模型：由聯合國安理會直接通過決議，在海牙設立「南斯拉夫戰犯特別法庭」（International Criminal Tribunal for the former Yugoslavia, ICTY），審判種族滅絕、反人類罪等罪行。由於審判的法源來自安理會，中國一類大國有了主權保護罩，因為它可以否決成立不利自己的國際法庭，但對南斯拉夫等國而言，則是主權被侵犯。南國戰犯總統米洛塞維奇（Slobodan Milosevic）就認為安理會無權設立法庭，因為它只被賦予「恢復世界秩序」的權力。

■達佛模型：蘇丹達佛（Darfur）出現人道災難後，聯合國在海牙的常設機構世界法庭（World Court，又稱International Criminal Court, ICC）宣佈，以反人類罪起訴蘇丹民團領袖。與之相似的是二十年前，聯合國在海牙的另一常設國際法庭（International Court of Justice, ICJ）判決，美國應停止對尼加拉瓜左翼政府進行非人道攻擊。和南斯拉夫模型不同的是，ICC和ICJ的法源不一定來自安理會，而是直接隸屬國際司法機關，檢控官有更大彈性決定起訴對象。ICC主要負責跨國人權，ICJ則負責調解國與國之間的爭端，理論上，簽署了國際法庭條約的國家，就要無條件遵從其最終決定，換言之，主權國家依然有權決定是否接受機制。美國的回應是輸打贏要：早年鼓勵所有國家受世界法庭監管，被責成離開尼加拉

瓜後卻決定撤回簽署，繼續出兵。中國有見及此，為免進進
出出，乾脆拒絕成為受世界法庭約束的國家。

輸打贏要

是來自於麻將桌上的粵語俚語，形容有些人輸錢了不肯罷手，硬要繼續打到贏；
贏錢了就立刻收錢走人。後來引申形容在競爭或比賽中明明輸了卻不承認，硬要對方
順從的無賴行為。

■盧安達模型：盧安達大屠殺發生後，當地新政府主動邀請聯
　合國設立特別法庭，審判罪犯。由於罪犯太多，犯一般殺人
　罪的只交由盧安達傳統社會的「Gacaca」社區法庭公審，一
　般在認罪、表白、悔過三部曲後，就會以社會服務令獲釋。
　盧安達獨立電影導演盧塔加拉馬（J.B. Rutagarama）的紀錄片
　《Back Home》，對Gacaca就有第一手資料的介紹。由於得到
　所在國家配合，這模型的爭議最小（參見本系列第一冊《盧
　安達飯店》）。
　至於所謂「赤柬模型」，卻不被上述任何模型涵蓋在內，因為
這是柬埔寨邀請聯合國和本國法院設立「聯合法庭」。這裡的界線最
模糊：究竟柬埔寨領袖洪森以往對赤柬高層宣佈的特赦令是否有效？
曾與赤柬同路的柬埔寨前國王施亞努會否被一併傳召？雖然混亂，但
假如聯合國和柬埔寨法院合作良好，這模型也許可作為調解人權與主
權的先例。因此中國才密切注視，並保持緘默，但司馬昭之擔心，是
路人皆知了。

電影轟動之後：集中營和吳漢的結局

　　赤柬政權雖然極其恐怖，但總算對倖存的柬埔寨人有一大「貢獻」，就是諷刺地令柬埔寨得以和國際接軌，否則有多少人會對它有興趣？正如了解柬埔寨鄰國寮國的人，就要少得多。假如說《殺戮戰場》對此立下大功，飾演柬埔寨記者狄‧潘（Dith Pran）的男主角吳漢，就應居功中之功。吳漢是地道柬埔寨醫生，毫無戲劇訓練，原來也沒有演過戲，親身經歷了赤柬黑暗歲月，後來成功逃到美國，遭遇幾乎是狄‧潘的翻版，難怪後者稱吳漢為失散了的兄弟。吳漢變成演員並非出於主動，只是他的醫學資格在美國不獲認可，「赤柬魔口餘生」，卻成了僅有的謀生條件，唯有被逼轉行。無心插柳，居然得到奧斯卡最佳男配角獎。怎料逃過赤柬無數劫難的吳漢，在1996年竟然在太平盛世的美國被殺，兇手是搶錢的街頭小混混，就像某港產片中曾志偉飾演的退隱江湖大佬一樣。

　　美國有輿論認為兇手是赤柬餘孽，似乎只是淡化本身社會問題的伎倆而已。雖然吳漢曾說拍過《殺戮戰場》，已是死而無憾，但如此結局，不得不說是極度黑色的幽默。至於正牌狄‧潘，也在2008年死於65歲的「盛年」，不過是因為胰腺癌，算善終。吳漢到美國因失業才轉行拍戲，原是翻譯的狄‧潘，則因為和採訪柬埔寨的拍檔尚伯格（Sydney Schanberg，即電影的白人主角）共同獲得普立茲獎，流亡美國後，立刻被紐約時報聘為攝影記者，成名後還發起了「關注世界大屠殺計畫」。雖也是楚材晉用，但比起無數像他這樣亦友亦僕的「本土夥伴」，已是得到最佳歸宿。

　　除了一部《殺戮戰場》，赤柬的另一「貢獻」，就是令柬埔寨

在吳哥窟以外，得到新一批旅遊景點。今天，到柬埔寨的遊客必定參觀赤柬集中營。有鑑景點受歡迎，不少原來被廢置的殺人屠場，也被政府重新「開發」，死者骸骨都被藝術加工、排列整齊，並闢為遊客區，以賺取外匯。正如車臣游擊隊對俄羅斯軍人斬首的錄影帶成了當地特產，墨西哥薩帕塔民族解放軍自製同樣造型的公仔向遊客販賣，柬埔寨街頭，也充斥著關於赤柬的書籍、音樂和其他「紀念品」，恰如中國毛章。近年據說連波布下葬的安隆汶（Anlong Veng），也成了新開發的旅遊區，賣點就是「赤柬最後根據地」，令那裡彷彿成了延安一類「聖地」。到訪的遊客會得到反思，還是當作參觀英國囚禁高級犯人的倫敦塔那樣的獵奇消費，就見仁見智了。

小資訊

延伸影劇

　　《*Swimming to Cambodia*》（美國／1987）
　　《*Monster in a Box*》（美國／1992）

延伸閱讀

　　《我與中共和柬共》（周德剛／田園書屋／2007）
　　《逐鹿湄河——紅色高棉實錄》（鐵戈／明報出版社／2006）
　　Recent History of Cambodia and the Reasons Behind the Decisions I Made
(Khieu Samphan/ Cambodia Self-Publishing/ 2004)

時代	公元1970-1980年
地域	波蘭
製作	波蘭／2006／111分鐘
導演	Volker Schlondorff
編劇	Sylke Rene Meyer/ Andreas Pfluger
演員	Katharina Thalbach/ Andrzej Chyra/ Dominique Horwitz/ Andrzej Grabowski

抗爭一生的人，也要懂得離場

　　曾在香港電影節上映的波蘭電影《大罷工》，內容是翻拍1981年的舊電影《鐵人》（*Man of Iron*），它們都是以波蘭團結工會女領袖安娜·瓦蘭托露娃（Anna Walentynowicz）為主角。不同的是，安娜在舊電影親自客串上陣，演繹紀錄片的部份，當時波蘭還是共產國家，電影拍攝時適逢國內最開放的時間，致令《鐵人》的反政府宣傳酸味出奇地濃。新電影《大罷工》則增加了不少戲劇元素，政治說教的成份相對輕了，還將主角名字改為「安妮斯卡」（Agnieszka）以逃避責任。

　　據說這樣的橋段令當事人不太滿意。也許，是把她拍得太似常人之故。

格但斯克列寧船廠的聖母

對我們來說，「安娜」這名字是平凡的、還是陌生的，但她在波蘭老一輩中卻是家喻戶曉。西方學者潘恩（Shana Penn）出版了關於她的學術著作《團結工會的祕密：打敗波蘭共產黨的女人》（*Solidarity's Secret: The Women Who Defeated Communism in Poland*），讓她在西方世界也有相當知名度。如果我們還是不知道安娜是誰，她的同志華勒沙（Lech Walesa，中國內地譯作瓦文薩）可是真的大名鼎鼎、如雷貫耳，後來更成了「新波蘭」國父，和「新捷克」國父哈維爾（Vaclav Havel）齊名，都是東歐變天的標誌性吉祥物。看過華勒沙和安娜這一雙老牌「國父」、「國母」，在八十年代《大罷工》的背景賣力演出，再發現他們在21世紀的今天居然還未完全退隱，而且還在做相同的事，生命力比香港的萬年政客還要頑強，效果卻變得越來越負面……這除了教人驚詫，也教人不忍。惻隱之心，人皆有之，何苦？

假如我們單從《大罷工》認識安娜，會相信這位以素顏姿態搞政治的洋妞是可愛的、人性化的。她在電影的形象，既像一名略為奇怪的老姑婆（有時你實在感覺不到她是已婚婦人），又像愛國陣營的典型大姐（畢竟她得過多屆模範工人獎），愛情生活比國語片時代的更老套，不過又會流露母親對兒子的種種婆媽感情。總之，觀眾無論是否喜歡她，都不會對她強烈反感的。因為電影塑造的安娜，不會輕易激起觀眾對政客的喜惡。

新舊電影與真實：賢妻良母vs.激進革命大嬸

　　1980年，她被所屬的「反共革命聖地」格但斯克列寧船廠（Gdansk Lenin Shipyard）解僱而觸發大罷工，成為波蘭團結工會誕生的契機。但電影的安娜堅持留在幕後，自願放棄當代表和政府談判的權力，拱手將工運領導權，讓予處於革命外圍的華勒沙。其實，當時的共產國家雖然未搞戈巴契夫（Mikhail Gorbachev）式的改革開放，但也不再是鐵板一塊。波蘭和鄰國匈牙利的內部都相對自由，否則，這批工人是不能輕易成功的。1970年波共在同一地點、以更瑣碎的原因鎮壓工人示威的先例就是樣板，對此《大罷工》也有詳細談及。華勒沙就是要為當時的死難工人立碑，才被工廠開除。安娜如此謙讓，相信什麼「功成不必在我」，和華勒沙不時流露的強烈個人表演欲相比，亦惹人好感。

　　波蘭名導演奇士勞斯基（Krzysztof Kieslowski）的長篇處女作《疤》（Blizna），以七十年代波蘭共黨一名好心官僚面對既得利益和民意衝突的困局為背景，塑造的主角人物性格，就和《大罷工》同一時代背景的安娜，有若即若離的聯繫。

　　問題是，安娜本人對《大罷工》對她如此安排不太滿意、不大領情，認為對她的刻劃比《鐵人》溫和了。「革命」觀眾也看得不過癮，因為那位罷工女英雄，在現實生活是「激」得多，而且抗爭對象不止是昔日共產政權，還包括了後共產時代的過氣同志——大概毛澤東說的「與天鬥其樂無窮、與地鬥其樂無窮、與人鬥其樂無窮」，也能應用在波蘭同志身上。電影雖然有交待安娜和華勒沙的不同抗爭策略，但還是點到即止，只是把二人對爭取到什麼地步才應停下來的不

同意見，當作「人民內部矛盾」處理。所有波蘭人卻早已知道，二人分道揚鑣多年，而且更已公開反目成仇。安娜對華勒沙的不滿，似乎比她對共產政權的討厭更嚴重，符合了革命領袖習慣內鬥的一貫特色。在團結工會成立後，經過一輪和政府互動的反覆，領袖入過建制、組織也被取締過。對安娜來說，這是工會的理想被知識分子脅持和出賣，所以沒等及華沙共產政權垮臺，她就離開了一手催生的團結工會。

如此經歷，在香港社運界是否也曾相識？

「國父」「國母」反目成仇

東歐變天前，西方需要製造反共英雄。華勒沙在天時地利人和下，極富爭議性地得到1983年的諾貝爾和平獎，被中國拿來和達賴喇嘛的1989年諾貝爾和平獎相提並論，視為西方「世紀反共的前後陰謀」。隨著戈巴契夫在蘇聯推動開放改革（Glasnost），共產帝國解體，華勒沙又當上冷戰後首任波蘭民選總統，那時聲望可謂如日中天。戰友上位期間，安娜刻意保持距離，以示清白，而且多次高調批評這位昔日同志「出賣革命」。及後團結工會每年舉行慶祝活動，安娜都獨自搞抗議打對臺，批評華勒沙是為了一己權力慾望而和廣義的敵人（包括資本主義者）妥協，讓波蘭的貧富懸殊、社會不公義的情況比從前更糟。安娜也領過一些國際人權獎項，卻拒絕一切本國政府給予的榮譽，包括發跡地格但斯克授予的榮譽公民。當然，任何的堅持都是有原因的。只見波蘭人早已將團結工會和共產主義一同遺忘，只沉醉於加入歐盟和成為美國盟友新貴的迷夢，安娜一生的抗爭，不但教人看得有點累，也教人覺得太孤獨。

相較下，華勒沙對政權的戀棧，教人看得還要累。他自己的心靈，也許還要孤獨。《大罷工》的華勒沙表現得頗為機會主義，甚至有點投機，卻沒有多少理想。這並沒有冤枉他，因為真實的華勒沙也是一名典型政客：口才一流（儘管和布希一樣文法欠佳），善於煽動群眾，又懂得政治談判的藝術，可謂天生吃政治飯的人（才）。其實只要懂得進退的藝術，這是沒有問題的。無數傑出政治家都不過如此，人嘛。

　　在八十年代，華勒沙多次在關鍵時刻振臂一呼，通過指控選舉舞弊來深化群眾運動，成為今日「顏色革命」模式的先行者，就是不論他的意識形態，也可算是一個懂得「應用社會科學」的先驅。總之，在九十年代初年，他在國內和國際社會的聲望都非常崇高，不像安娜被看成是不切實際、被邊緣化的夢想家。假如他選擇在那一刻急流勇退，就像假如墨索里尼（Benito Mussolini）選擇在二戰前退休，歷史的記載，就完全不同（參見本系列第二冊《墨索里尼：鮮為人知的故事》）。知識份子兼劇作家出身的捷克國父哈維爾，資歷比華勒沙深得多，也是諾貝爾和平獎得主，雖然晚年對政權也一度有戀棧之意，但畢竟成功憑選票連任總統十二年，最後還是能全身而退，繼而著書立傳，對政治冷眼旁觀，對退場的掌控就好得多了。

顏色革命

　　又稱花朵革命，是指 20 世紀 80、90 年代開始的一系列以「和平和非暴力」方式進行的政權變更運動，主要發生在中亞、東歐獨立國協國家，並以顏色命名。

下臺國父華勒沙無限戀棧

可惜，華勒沙和絕大多數革命領袖一樣，只懂／只有興趣奪權，不懂／沒有興趣治國，在位五年，波蘭都在美國導演的私有化「震盪療法」中渡過，令不少人至今仍承受著財產一夜間蒸發的苦果。華勒沙在1995年被轟下臺，波蘭選民覺得他和百年前被一些華人稱為「孫大砲」的孫中山一樣，滿口不能兌現的承諾，而且濫用了「國父」的光環，辜負了民眾的信任，連「我要做好呢份工」的最基本要求，似也不能達標。時至今日，華勒沙在國內已是一個過氣的人物，卻還是不願離開政治舞臺，一會說要回到格但斯克船廠再作馮婦，又說要做回電工（不久就變了自我包裝的「國際IT專家」），但依然天天發表無多少人理會的政見、緬懷過去，深信自己依然舉足輕重。除了遊客、博士論文工匠、和華家部份家人，已沒有多少目光投向華勒沙。但他的國際知名度依然保證了他的基本生活水平，以及持續周遊列國訪問的機會，包括到臺灣一類急需過氣元首撐場的地方。

「我要做好呢份工」

「我會做好呢份工」（I'll get the job done）原本是香港特區行政長官曾蔭權2007年競選連任時的宣傳口號，後來經過網路鄉民改寫，變成香港網路上的「潮文」。

畢竟，騙外人是比較容易的，遠方的人反而沒有那麼善忘。

儘管這樣，華勒沙仍毫無自知之明，依然不斷嘗試再競選

總統，甚至還有自組新黨的打算。當然，在民主社會，他有權利讓選民決定其政治生命何時終結，但在選舉過程中，他展現了旺盛的權力慾和對實務管治的無知，一切都露了底，無形中也引證了安娜從《大罷工》開始對他的批評，結果都是低票落選。他近年又千方百計把兒子們送上從政之路，但心知自己的國內資本所剩無幾，唯有集中搞歐洲事務，目標是讓他的四公子瓦魯斯拉夫（Jaroslav Walesa）成為自己起家的格但斯克代表暨波蘭駐歐盟代表。更不濟的，是他連電視肥皂節目也願意主持，為的不過是保留人氣，而不是別人的敬重。結果，他連下臺元首的經濟轉型必殺技：演講，收費也相對低廉，只及戈巴契夫的1/4。邱吉爾（Winston Leonard Spencer-Churchill）、戴高樂（Charles André Joseph Marie de Gaulle）和甘地（Mohandas Karamchand Gandhi），是不會主持《全線大搜查》的。假如孫中山活到今天，倒可能會。假如你是波蘭人，還會尊敬這位國父嗎？話說回來，假如沒有國共兩黨出於統戰需要的大力吹捧，中國人真的崇拜孫中山嗎？起碼20世紀二、三十年代的國人，就不一定了。

一輩人‧一輩事：不是自己的事

也許，有人說，我們不應過份著眼於個人名聲的得失；敢做敢為，也是一個優點。不久前，某次香港特區議會選舉，也有著名候選人如此自我包裝。但須知無論這是否他的主觀意願，華勒沙實在是代表了波蘭的整個革命，也是團結工會運動的代言人，他的過份戀棧權力，也就不再是自己一個人的事，因為這關乎到後人對整個革命和工會的總體評價。21世紀聯手上臺的波蘭雙生兒總統、總理卡臣斯基兄

弟（Lech and Jarosław Kaczyński），就是被華勒沙路線弄得心灰意冷才決心另起爐灶的。這雙過氣老童星、和波蘭變天期間被華勒沙逼走的首任總理馬佐維耶茨基（Tadeusz Mazowiecki）一樣，都是經歷了「由左而右再向左」的前團結工會成員。

安娜認為華勒沙脅持了革命，固然有意氣之爭的成份，但也是有一定根據的。否則，何以團結工會的影響力在華勒沙的個人高峰出現後直線下降，速度甚至比華勒沙已所剩無幾的民望更快，淪為今天毫無政治潛能的老人俱樂部，在國會連一席之地也沒有？華勒沙的行為，確是將盟友逐步疏離。例如他決定不讓媒體盟友《選舉日報》使用團結工會官方標誌，不過因為後者批評了華勒沙。另一個安娜會問的問題，自然是為什麼華勒沙治下的團結工會在九十年代，居然和昔日波共的官方工會結盟，取態和有「香港華勒沙」之稱的劉千石議員所見略同？這就像每當學術領袖加入政府或政黨，都代表了一代學人的意向，那時候，「我」早已不再是我了，而是代表整體。這是不能逃避的。

從來都是自己離開，比被人家踢離場識相。人是必須知所進退的。假如你從小到大，見著同一批人在臺上，誰會沒有要他們消失的衝動？人生，又是有不同階段的，每個階段需要扮演不同的角色，不要嘗試超時演出，否則只會有反高潮。

《大罷工》劇終那一幕，聚焦著拄仗的老年安娜，她說：「當然世間還多有不平事，不過，這要留待下一代人解決了」。假如從事革命的人都了解這點，都能在適當時候淡出舞臺，世界會多美好？可惜臺上的人，特別是由地下走到地上的人，幾乎永遠由兩類人壟斷：極度有理想，作風特異，戰鬥格，以不妥協為榮；或極度有權力慾，天天要翻雲覆雨，愛廣發名片，享受成為公眾人物，以位高權重為

樂。兩者，都不太懂輩人輩事的硬道理，都要幹到「死而後已」，就算知道，也要補充一句「知易行難」。兩者還有不少變種混合體，變得同時玲瓏剔透和奇異剔透。那就更恐怖了。

小資訊

延伸影劇

　　《Człowiek z żelaza/ Man of Iron》（波蘭／1981）
　　《疤》（Blizna）（The Scar）（波蘭／1976）

延伸閱讀

　　Solidarity's Secret: The Women Who Defeated Communism in Poland (Shana Penn/ University of Michigan Press/ 2005)
　　The Polish Revolution: Solidarity (Timothy Garton Ash/ Yale University Press/ 2002)

薩爾瓦多
Salvador

時代	公元1980-1992
地域	薩爾瓦多
製作	美國／1986／123分鐘
導演	Oliver Stone
編劇	Oliver Stone/ Rick Boyle
演員	James Woods/ Jim Belushi/ Michael Murphy/ John Savage

由足球戰爭對「空想代理人戰爭」

　　當美國開始部署撤離伊拉克，有學者重新提出一個「薩爾瓦多內戰模型」供民眾參考，令人再次記起這場在西半球廣富爭議的薩爾瓦多內戰（1980-1992）。這場內戰在1980年正式爆發，前後打了十二年，死了八萬多人，這在面積是香港的二十倍、但人口和香港相若的薩爾瓦多而言，是一個天文數字。內戰雙方陣容，又是左翼游擊隊挑戰右翼親美政府，理應是典型的冷戰代理人戰爭。

　　左翼導演奧立佛・史東就是以1986年上映的《薩爾瓦多》一片成名，這影片被不少影評人視為他至今最優秀的作品，令這場內戰也得以被國際社會認知，到了2004年，又有拍攝同一時代背景的墨西哥電影《無知的聲音》（*Innocent Voice*），觀點還是大同小異。然而，這場薩爾瓦多內戰和韓戰、乃至非洲安哥拉內戰等代理人戰爭頗為不同，首先它的遠因可追溯至十年前沒有強權參與的國際戰爭，它的「代理性」事後也被證實是單邊的，蘇聯一方其實沒有多

少援助，堪稱是「空想代理人戰爭」。對這兩項重點，奧立佛·史東的電影都有不同著筆，可見即使他日後的《誰殺了甘迺迪》（JFK）、《白宮風暴》（Nixon）等片偏激地大玩陰謀論，他的政治觸角還是勝人一籌。

宏都拉斯vs.薩爾瓦多的「足球戰爭」

薩爾瓦多內戰的前哨國際戰爭，在世界歷史不能算重要，但在體育史上卻赫赫有名，因為它是唯一一場直接由足球戰場引發的軍事大戰。薩爾瓦多是中美洲最小、最弱的國家之一（另一個小國是貝里斯），它的對手是屬於同一世界盃賽區的宏都拉斯，後者在區內算是一個中型國家。兩國原本都是西班牙帝國的中美洲殖民地，西班牙在19世紀被逼撤離美洲後，兩國先後被併入墨西哥帝國和中美洲聯邦。後來這些未成熟的地區大國實驗失敗、解體，成員紛紛獨立，獨立後都經歷了類似的歷史，國內都是軍人專政、地主控權、階級矛盾，對外則淪為美國附庸和次殖民地，薩、宏兩國亦不例外。薩爾瓦多地主一直和軍政府結盟，有「十四大家族」之稱，他們的勢力在地小人稠、境內有七座活火山的薩國比鄰國更大，境內的剝削也比鄰國更嚴重，政府本來的解決方案是鼓勵農民偷渡到鄰國謀生，宏都拉斯正是他們的主要目標。這大大加重了宏都拉斯政府的經濟負擔，所以該國在1969年實行土改，將土地直接分配予一般本國農民。宏都拉斯農民「當家作主」後，自然急於將薩爾瓦多非法移民趕回祖家，以免他們分一杯羹，令薩爾瓦多右翼政府焦慮萬分，希望有新事端出現。

在這樣的背景下，兩國恰巧在1969年要爭奪墨西哥世界盃決賽週的中北美賽區代表的最後一席。這個由墨西哥和美國壟斷的賽區盛

產魚腩球隊，這區的預賽水平更是和香港不相伯仲；其他強隊在決賽週如面對牙買加、哥斯大黎加、千里達、海地等隊，都會欣喜若狂。能夠進入決賽週，對薩、宏兩國的足球實力而言，都是超額完成任務，對兩國政府而言，也是解決宿怨的平臺。於是，足球就不只是足球，連球迷也自發地作出了預戰準備。薩爾瓦多先作客宏都拉斯，主隊球迷都齊集薩國球員住宿的酒店外「作戰」，不斷製造噪音，妨礙客隊球員休息。到了正式比賽，徹夜未眠的薩爾瓦多球員認為裁判被主隊收買，結果宏都拉斯勝出1：0，賽後薩爾瓦多球迷擁到球場上毆打裁判和球員，熱戰一觸即發。到了宏都拉斯在次回合作客薩爾瓦多，「戰事」更激烈，主隊薩國球迷除了照樣在酒店外宣戰如儀，還組成了遊行隊伍，「抗議」宏都拉斯政府暴政，這次輪到薩爾瓦多勝出3：0。由於在薩爾瓦多的宏國人口眾多，雙方球迷的看臺混戰更誇張，竟導致兩名球迷傷重死亡。雙方最後同意在中立國墨西哥進行附加賽，結果薩爾瓦多以3：2勝出，歷史性地晉級世界盃決賽週，雖然在其後的小組賽三戰全敗，一球不入，但對提高薩國國際地位，還是有一定作用。

宏都拉斯反而成了足球新興勢力

鬧出人命後，宏都拉斯宣佈驅逐所有境內的薩爾瓦多人，事實上這本來就是它搞土改的目的。薩爾瓦多成功出線當日，兩國宣佈斷絕外交關係，封閉邊境、調動軍隊，半個月後，正式開戰。較積極挑動戰爭的還是弱小的薩國，因為被宏都拉斯遣返的都是本國貧民，他們回國必然令國內的階級矛盾更加尖銳，而且眼見宏都拉斯也實行土改，自然要有樣學樣，加上薩爾瓦多境內的左翼游擊隊又蠢蠢欲動，

要是不先發制人將視線外移，恐怕就會爆發革命。這場戰爭只持續了六日，武器相當原始，都是二次大戰美國用剩的過期產品，空軍士兵甚至要空出手來拋下炸彈，結果雙方各死約一千人，不分勝負，戰事最後在美國調停下結束。薩爾瓦多政府被「阿公」告知不能靠戰爭解決國內問題，但不妨自己在國內想辦法，而這場戰爭也成了薩國軍人賴以自豪的戰績。奧立佛‧史東的電影就有軍官不斷吹噓當年在足球戰爭表現如何如何，畢竟他們是較弱小的一方，就像在球場上，這平手是讓了半球的。

這場戰爭令美國辛苦建立的中美洲共同市場（Central American Common Market, CACM）停止運作12年，直到1982年薩、宏兩國全面和好。巧合的是，1982年也是世界盃年份，那一屆中北美洲賽區兩大強國——美國和墨西哥一同失手，進入決賽週的，赫然就是宏都拉斯和薩爾瓦多這對歡喜冤家。結果，它們又是雙雙首圈出局，薩爾瓦多更創下1：10輸給匈牙利的紀錄，這差距至今在決賽週後無來者。

憑空捏造的「骨牌效應」中美版

薩爾瓦多軍人政權在足球戰爭中，累積到不少供RPG遊戲升級用的經驗值，此後想到的「辦法」，就是加強獨裁，並在七十年代連番賄選。那些被宏都拉斯遣返的薩爾瓦多人，有見軍政府既不能協助自己返回宏都拉斯，又解決不了經濟問題，逐漸和境內貧民一起，和反對黨、左翼游擊隊結成聯合武裝陣線，是為馬蒂民族解放陣線（Frente Farabundo Martí para la Liberación Nacional, FMLN）。美國擔心薩爾瓦多失控，親自策劃政變，在1979年扶植看似較溫和的基督教軍人杜阿特（Jose Napoleon Duarte）上臺，敦促他實行土改，杜阿

特也成了美國總統雷根的堅定盟友。然而，這個換湯不換藥的新政權高壓依舊，令FMLN終於在1980年和政府全面開戰，拉開了十二年殺戮戰場的序幕，是為近代中美洲最殘酷的內戰之一。另一場發生在尼加拉瓜的內戰，倒是較正宗的代理人戰爭。

美國漠視輿論，大舉支持薩爾瓦多右翼獨裁政權，是基於雷根總統在競選期間親自演繹的「新骨牌效應」。原來的舊骨牌效應，由艾森豪總統的國務卿杜勒斯（John Foster Dulles）在1954年正式提出，當時韓戰剛以美軍不勝而終結，華府越來越堅信若再不以圍堵（containment）策略阻隔國際共產主義的推進，世界各國就會像倒骨牌那樣逐一赤化，而下一個目標將會是東南亞各國。這理論日後成了越戰的依據，也是西方鼓勵印尼等國同時獨裁和反恐的原因。但這策略在越戰後期已全面崩潰，因為一來美國人終於明白印尼、泰國、菲律賓一類東南亞共黨其實只是民族主義黨，共產主義只是一副招牌，對此劍橋大學史家尼斯（Peter Van Ness）有多部著作敘述；二來美國也發現縱使骨牌效應真的出現，像北越吞併南越，美國卻似乎沒有什麼損失，反而防止骨牌效應出現的戰爭過程，會帶來大量傷亡，兼讓美國失去道德高地。

連島國格瑞那達也要入侵

雷根為了恢復美國人的自信心，希望重整美國外交的干涉主義，因此嘗試塑造另一個「骨牌」。八十年代開始，美國再度宣傳蘇聯會通過古巴共產政權，滲入拉丁美洲各國，最終目標自然是顛覆美國。由於蘇聯在1979年出兵阿富汗，同年尼加拉瓜左翼游擊隊桑定民族解放陣線（Sandinistas National Liberation Front, FSLN）又成功

奪權，伊朗的親美皇朝也被推翻（儘管共產黨未直接參與其中），令美國人憂心忡忡，雷根煽動性的警告，遂得到國內普遍響應。於是，薩爾瓦多的左翼游擊隊FMLN就被認為是蘇聯的走狗、尼加拉瓜的附庸、拉美骨牌效應的一部分，在美國國民不求甚解的精神引領下，連名字也顯得和FSLN是一母所生。在這樣的氣氛中，1983年，面積不及香港1/3的加勒比海微型島國格瑞那達（Grenada）發生政變，左翼「強人」上臺，雷根領導的美國以超級大國的身份、骨牌效應的理論基礎，居然直接出兵入侵這島國「平亂」。此前，實在沒有人想過美國和格瑞那達，居然可以發生「戰爭」。

《薩爾瓦多》上映時，其實沒有多少人質疑上述骨牌效應的真相。奧立佛・史東再三批評雷根，當時已算是大膽非常。然而時至今日，史家基本上同意薩爾瓦多這支游擊隊是以本土人為主，幾乎孤立無援；特別是在冷戰後期，蘇聯自顧不暇，更不會關心什麼薩爾瓦多。冷戰結束後，薩爾瓦多內戰隨之落幕，雙方通過民主選舉繼續競爭，美國依然是幕後老闆。那時候，距離足球戰爭已二十多年，薩爾瓦多經濟發展和足球發展都一落千丈。反而老對手宏都拉斯步向小康，足球隊近年更進步神速，奪得2001年中北美國家盃季軍，甚至曾以2：0擊敗巴西。這就是此一時、彼一時了。

伊拉克應用「薩爾瓦多模型」？

諷刺的是在宏觀層面而言，美國在薩爾瓦多內戰的付出，對比伊拉克戰爭而言還是相對成功的，畢竟它通過單向的代理人製造了戰爭，從而讓美國人感到政府重新壯大，而不是像伊戰那樣恰恰相反。所以在美國醞釀撤軍的時候，「薩爾瓦多模型」再被想起。究竟什麼

是「薩爾瓦多模型」？首先，薩爾瓦多內戰時，美國確是出售大量軍備，讓薩國軍隊對付騎馬的農民，但總共只派了55名美軍負責訓練當地士兵，並安排薩國高級將領到美國受訓，以免美軍出現大量傷亡，這明顯是汲取了越戰的教訓（儘管這對奧立佛‧史東而言，已是越過了不直接出兵的界線）。

薩爾瓦多可謂全民皆兵，兒童年滿12歲也要從軍，這就是墨西哥講述同一薩爾瓦多背景的電影《無知的聲音》的兒童視角故事。假如美軍可以逐步從伊拉克撤退，剩下少量軍人負責訓練伊拉克士兵，這自然是美國國民的心願。加上當年薩爾瓦多政府有一支「死神行刑隊」，四處搜索「反動份子」，並予以就地正法。他們為傳遞恐怖氣氛，往往使用極端方法，例如訓練狼狗強姦女性、電擊男性睪丸、把老鼠放進女性陰道等，使用類似手法的組織，在同期拉美各國的右翼政權可謂層出不窮，包括智利皮諾契特的警衛隊，以及海地巫毒教總統的巫毒警隊等。他們行為如此相似，因為他們的高級軍官都是在美國受訓，有了反共的聖戰觀念，相信越是殘暴越能達到目的；何況拉美曾受德國納粹滲透，組織性暴力的因子並未完全驅散。《薩爾瓦多》重點講述的四名美國修女被集體姦殺，正是這類行刑隊製造的真人真事。然而美國在短暫中斷援助後，還是不能捨棄薩爾瓦多的反共力量，導至前線的劊子手益發肆無忌憚。

戰地記者被頻頻「誤殺」

當然，要是願意，美國自然有能力控制薩國士兵。《薩爾瓦多》的高潮，講述主角得以在被槍決前絕處逢生，正是因為得到美國有力人士救援，獲釋後，立刻和原來兇巴巴的士兵交換香煙、言談甚

歡，彷彿故友多年後重逢——這一幕，相信對周星馳《國產零零漆》賄賂公安的爭議場景，啟發不少。問題是伊拉克出現的類似組織都是針對美軍，令華府擔心所訓練的高徒都會像當年賓拉登（Osama bin Laden）那樣倒向敵方，根本不相信伊拉克人會有薩爾瓦多軍政府的自發效率，「薩爾瓦多模型」才遲遲未能推出。

「薩爾瓦多模型」還有一個副展品，就是如何監督戰地記者的「藝術」。薩爾瓦多內戰期間，左翼記者自然不受當地政府歡迎，也不受美國歡迎，因而有被政府軍「誤殺」的例子，這是《薩爾瓦多》改編自現實的劇情，足以令那位記者主角由吊兒郎噹的反英雄，變成在關鍵時刻發揮正義感的真英雄。由於美國沒有正面干涉薩爾瓦多，這筆帳自然算在薩爾瓦多政府頭上，雙方也心照不宣，這就是所謂「白手套」的奧秘。伊拉克戰爭期間，同樣有殉職記者聲稱是被美軍「誤傷」，教人想起半島電視臺在阿富汗戰爭被美軍「誤炸」、中國新華社記者也在中國駐南斯拉夫使館被「誤殺」的往事，這些都是一般人不相信的巧合，然而，這些事故有了美軍不同程度的參與，美國就不能推卸責任，也阻嚇不了各地記者繼續採訪真相，因為他們對美國內部的輿論監督始終有信心。殉職記者的所屬機構也越來越愛提出陰謀論，以掩飾公司提供保護不足的事實，令追究誤傷變成複雜的政治角力場，美國的伊戰公關更難做好。

臺灣外交的最後橋頭堡，在中美

筆者不知道當年《薩爾瓦多》上映時，在香港有什麼反應，但起碼看不見近年的《無知的聲音》能激起什麼回響，可能大家對這個中美洲小國感覺陌生，甚至整個中美洲似是比非洲更遙遠。原因之

一，相信是我們到那裡實在不方便，中美洲各國在香港沒有領事館，港人要辦簽證都要到臺灣，因為整個中美洲和加勒比海是臺灣外交碩果僅存的橋頭堡。既然她們和中華人民共和國沒有邦交，和我們的接觸機會，自然進一步減少。知道中美洲的點滴，大概只有來自足球，像年前宏都拉斯足球隊曾訪港踢賀歲盃，球迷也熟悉萬喬普（Paulo Wanchope）等哥斯大黎加球星。

中美各國得以成為臺灣外交的最後憑藉，也有一點歷史原因，畢竟她們立國歷史都比20世紀的去殖國家悠久，早和當年的中華民國建立了外交關係。但自從中華民國退守臺灣，中美大陸的七國（尼加拉瓜、哥斯大黎加、宏都拉斯、瓜地馬拉、薩爾瓦多、巴拿馬和貝里斯）居然全部維持和臺灣的外交關係，鄰近的加勒比海有五個盟邦〔多明尼加共和國、海地、聖文森、聖露西亞、聖基茨（編按：即聖克里斯多福島）〕也如是，這自然有其他原因。主要是中美洲各國，以美國後院自居，美國和中國建交後，示意這些國家和臺灣維持友好關係搞平衡，好讓臺灣維持和美洲的聯繫。薩爾瓦多內戰後的重建，也有不少臺灣金援的蹤跡。

臺灣在民進黨執政時，興起「海洋國家論」，例如前副總統呂秀蓮的著作《臺灣大未來》，就聲稱臺灣是一個海洋立國、面向西半球的世界島。從美國留學歸來、對外交深有興趣的她，更提出要和中南美建立更緊密整合關係，說要以南美巴拉圭（即臺灣唯一有邦交的南美國家）作為臺灣西進外交的終點站。但要是沒有了美國因素，臺灣和中南美洲其實難以溝通，由於雙方沒有多少經濟互補性，也沒有共同文化背景，否則以目前中美洲在臺灣外交的重要性而言，臺灣早應安排下一代學習西班牙語了。事實上臺灣人情願到言語相對容易溝通的非洲旅遊，卻少有人要到中南美洲，所以只要出現個別例子，例

如筆者在瓜地馬拉遇見的臺灣研究小組辦公室成員，就是代表了整個「國家」。繼前年加勒比海的格瑞那達和多米尼克島（Dominica）與臺灣斷交後，2007年哥斯大黎加亦和臺灣斷交，臺灣在中美洲「清一色」的外交地位首次受到挑戰，傳聞巴拿馬和尼加拉瓜也可能步哥國後塵。也許日後我們重看《薩爾瓦多》，會得到更熟悉的感受。

2020 年的臺灣中美洲邦交國

　　2017 年，巴拿馬也與臺灣斷交，截至 2020 年 12 月初為止，臺灣與中美洲國家維持邦交關係的共有 9 國：貝里斯、海地、尼加拉瓜、聖克里斯多福、聖文森、瓜地馬拉、宏都拉斯、巴拉圭及聖露西亞。

小 資 訊

延伸影劇

　　《無知的聲音》（*Innocent Voices*）（墨西哥／ 2004）
　　《*Toy Soldiers*》（美國／ 1984）

延伸閱讀

Weakness and Deceit: US Policy and El Salvador (Raymond Bonner/ Times Books/ 1984)

From Vietnam to El Salvador: The Saga of the FMLN Sappers and Other Guerilla Special Forces in Latin America (David Spencer/ Praeger/ 1996)

茉莉人生
Persepolis

時代	公元1978-1989年
地域	伊朗
製作	法國／2007／95分鐘
導演	Marjane Satrapi/ Vincent Paronnaud
漫畫	*Persepolis* (Marjane Satrapi/ 2003-2005)
編劇	Marjane Satrapi/ Vincent Paronnaud

我在伊朗長大

伊朗版最後的貴族

伊朗女作者瑪贊‧莎塔碧（Marjane Satrapi）的漫畫《茉莉人生》，一直是文化圈子的推介，她聯同丈夫把漫畫改編的電影上映，自然教人期待。筆者相關機構曾以這電影為成立三週年晚會首映，並請了美國領事館的代表作介紹，亦有不少友人寫了評論，這裡原也不應狗尾續貂，但還是希望談談它和我們歷史的關係。假如認為伊朗太遙遠，只要我們把那場1979年的伊斯蘭什葉派革命借代為中國文化大革命，將主角一家代入舊中國遺留下來的貴族家庭（作者一家不止是自由派、還絕對是舊時代的特權份子），一切就變得熟悉，而且會發現伊朗革命，其實怎麼也算不得徹底。

瑪贊‧莎塔碧的祖母‧康有為的女兒

《茉莉人生》其中有一幕，講述莎塔碧的落難豪門一家難忘革

命前的小資情懷，自行聯絡好友，在家內祕密開沙皇巴勒維（Shah Mohammad Reza Pahlavi）時代的懷舊舞會，不但衣裝回到昔日，飲食也仿似歐洲貴族，家人事前還在浴室以古法「腳釀」葡萄酒，室內外出現的絕對反差效果，彷彿時光倒流。此情此景似曾相識，因為這教人想起章詒和近年大熱的回憶錄《最後的貴族》（即《往事並不如煙》）。在這作品中，章詒和父親章伯鈞的右派圈子，在革命風雨欲來的氣氛下，依然頻頻聚會想當年，外間講馬列毛主義，室內則繼續鑽研古董與希臘文。康有為的女兒康同璧一家，更多次偷偷舉辦類似莎塔碧家的懷舊貴族派對，由康同璧的女兒羅儀鳳負責土法製造舊上海時代的精緻西餐糕餅。據章詒和回憶：

> 所有的女賓居然都是足蹬高跟鞋，身著錦緞旗袍，而且個個唇紅齒白，嫵媚動人。提著鋥亮小銅壺，不斷給客人斟茶續水的羅儀鳳，穿了一件黑錦緞質地、暗紅色軟緞滾邊的旗袍，腿上長筒黑絲襪，腳下一雙式樣極其別致的猩紅氈鞋。頭髮也攏直了，用紅絲線繫成一雙辮子。不僅是女孩兒家打扮，而且紅黑兩色把她從上到下裝扮得風情十足。轉瞬之間，我彷彿回到了萬惡的舊社會……
>
> 她們來的時候每人手提大口袋，內裝旗袍，高跟鞋，鏡子，梳子，粉霜，口紅，胭脂，眉筆。走到康家大門四顧無人，就立即換裝，化裝，而丈夫則在旁邊站崗放哨，好在那時的居民不算多……
>
> 在暖融融的氣氛裡，被強權政治壓瘋了的靈魂，因頓獲釋放，而重新飛揚起來……

這些舊日情懷，就像莎塔碧祖母塗在她身上的茉莉花香。

不但莎家和康家的派頭相像，兩家的元老，也擔著相同角色。《茉莉人生》最可愛的人物，自然是莎塔碧的祖母，她和章詒和筆下的康同璧，彷彿是失散了的異國姊妹。莎老太作為和伊朗「舊社會」未斷裂的樞紐，經歷了伊朗整個20世紀的巨變，言行比子女更開明、更果斷，對孫女的反叛處處包容，更親自對她進行性教育、傳授自由主義思想、並以享用煙斗和沖法國咖啡對孫女的法式品味進行身教，同時教導她出國後不要以牙還牙，要「自重身份」（她丈夫可是皇族遠親），這可是久遺了的貴族教育。

百年前出品的真正才女

康同璧則是《最後的貴族》裡唯一真正的最後貴族，在文革時同樣高齡八十，家世和莎家同樣傳奇。她父親是百日維新的領袖、「南海才子」康有為，家學淵源，本人英語自是一流，也通曉其他語言和醫卜星相，堪稱一代才女，時人稱為「女公子」。康同璧年輕時，就是中國女權主義先驅、拒絕纏足的「天足會」首批會員。她比一般中國政客具有國際視野，曾代表北洋政府到歐洲辦外交，19歲時已獨自跑到印度達吉嶺尋父，留下自創的名句「我是支那第一人」，氣魄宏大。連自詡「欲與天公試比高」的毛澤東在開國初年，也對她禮讓三分，見她居然願意留在新中國效力，就讓她當一個政協委員兼什麼文史館員；主要研究任務，就是為其父親作傳。

當時不同今日，「才女」，還是很稀有的。

康同璧這樣的人，當然對文革看不過眼。其實她見證了文革前的反右、四清，就開始感到心寒，但對家人愛得太遲、後悔已是太

遲，唯有倚老賣老、陽奉陰違。康同璧和書中講述的「民主人士」、「民國七君子」、被作者稱為「死阿姨」的史良等人完全不同，沒有爭著和「出問題」的人劃清界線，更主動接觸其他舊社會的古董。這讓她成了右派人士德高望重的精神祖母，人稱「康老」，她的家，也成為中國傳統文化的綠洲。這「中國氣氛」在當時的中國，除了毛澤東等極少數權貴之家外，幾乎是獨家。巧合地，當時極左派的代表、文革大紅人、特務頭子康生，也被幹部媚稱為「康老」。雖然此老不同彼老，康生的家卻也是滿佈琴棋書畫，因為他的傳統文化修養，倒是十分扎實的。

最後的貴族家庭，其實逃不過衝擊

當然，中伊兩位老太，在非常時期，都不是、也不可能沒有受過衝擊。莎老太的丈夫，就是曾經歷1951年摩薩台（Mohammed Mosaddeq）總理國有化革命的自由派烈士；她其中一個兒子加入了伊朗共產黨，也在1979年革命後被捕。她的另一名兒子和媳婦（即作者父母）在革命成功前，經常參加反革命遊行，甚至被德國媒體拍下照片，自此一直擔驚受怕，唯恐被仇家揭發，要化妝才敢出門。如此生活，固然談不上活不下去，但也絕不是自由自在的寓公。

康同璧的處境更差。她的已故父親康有為在文革期間被開棺，頭顱被紅衛兵當足球踢，對講究傳統文化的康老，沒有比這更侮辱的事——當然，連有國母之稱的宋慶齡，也不能保住父母祖墳不被刨，何況一介在野文人？康同璧本人自也不能完全倖免，曾被紅衛兵以墨汁塗面批鬥，期間又每每因為情急，常衝口而出說了英文單詞，因而被鬥上加鬥。最後，這一代才女患上小感冒，在醫院被拖

延失救致死，遺下孤苦伶仃、弱不禁風而、又對挑選丈夫要求極高的女兒，鬱鬱而終。

莎、康二人在如此時刻的日常生活，還是處變不驚，那份在封閉國度的開山勇氣，勝過多少男兒。相較下，莎老太得以安祥地去世，但也有她的遺憾，就是死時孫女已出走國外。都是人間悲劇。

動盪時代，才讀禁書

要了解上述時代的女性，我們還可翻開一本應和《茉莉人生》同步閱讀的作品——《在德黑蘭讀羅麗塔》（*Reading Lolita in Tehran*）。《羅麗塔》（*Lolita*）就是講述不倫之戀的翻譯著作《一樹梨花壓海棠》，曾被舊日的保守社會列為禁書。《在》書是真人真事改編而成，女作者納菲西（Azar Nafisi）是伊朗大學教授，在西方接受教育，經歷了由沙皇時代到何梅尼（Ayatollah Khomeini）時代的轉折，而且家世又是異常顯赫，父親是沙皇時代的德黑蘭市長，母親曾當選國會議員。和莎老太一樣，納菲西在1979年後在伊朗私下偷偷為學生舉行屬於舊時代的祕密讀書會，「補課」選讀當時被禁的西方名作，除了被借題發揮的《羅麗塔》，還讀過《包法利夫人》（*Madame Bovary*）、《傲慢與偏見》（*Pride and Prejudice*）等英國文學經典，一嘗「雪夜閉門讀禁書」的快感，從而訓練學生（都是女學生）的獨立思考。1981年，她因為拒絕戴面紗而被學校革職，今日已回到西方繼續授課，成了國際知名的婦權英雄。

當然，她的經歷也許有一定水份。例如她的禁書聚會主要發生在1995-1997年，即她完全離開伊朗大學後，當時何梅尼已死，伊朗的社會氣氛已寬鬆得多，她要承擔的風險也就相對較小。諷刺的是，

到了社會更寬鬆的今天，這些西方經典無論在伊朗還是在中國，都反而少人問津，成了象牙塔中人的專利。毛主席說，哪裡有壓迫、哪裡就有反抗，沒有壓迫也就沒有反抗，這就是他的辯證。

既反巴勒維沙皇，又反美

像《最後的貴族》在揭露革命時代暴政的同時，巧妙地維繫著中國民族主義一樣，《茉莉人生》雖然高調批判伊斯蘭革命政權的高壓封閉，但也大力抨擊美國霸權的功利和無情無義。從電影和漫畫的原名波斯帝國大流士大帝（Darius the Great）時代的「波利波里斯古城」（Persepolis）所見，作者的愛國心是毋庸置疑的，比另一齣伊朗電影《越位》（Offside）更易讓伊朗人接受（參見《越位》）。

《茉莉人生》沒有被伊朗全面封殺，正是因為作者有一定的反西方傾向，這顯示在她對法國和奧地利社會糜爛的反思，和對西方濫用恐怖份子名目貶低伊朗人的不滿。在革命熱情消減的今天，以往的壓迫已成如煙往事，批判並沒有什麼大不了，反而漫畫的民族意識卻值得政府宣傳。這種既反獨裁、又反西方的意識形態，在第三世界的新一代十分盛行，中國部份新左派也持同類觀點。這些人和《茉莉人生》的作者一樣，「在伊朗是個西方人、在西方是個伊朗人」，用內地術語來說，就是「以洋唬土、以土唬洋」。時至今日，美國已不能隨便憑空製造新的親美獨裁者，更擔心這些國家的反美獨裁政權一旦被推翻，舉行全民普選，可能會選出更反美的政權，屆時它們有了民意基礎，更難在道德層面被西方推翻，就像委內瑞拉的查維茲一樣。

美國被《茉莉人生》批判，主要集中於它在兩伊戰爭（1980-1988）的角色。兩伊戰爭是二十世紀最殘酷、也是最無謂的戰爭之

一，令兩國喪失了一整代人，雙方武器來自同樣的軍火商，大賺特賺的除了眾所周知的美國，也包括中國。美國當年支持伊拉克的海珊（Saddam Hussein）出兵伊朗，當然不會得到伊朗人民原諒。讓兩國「烈士」出乎意料的是，早在兩伊戰爭結束後兩年的1990年，兩國就曾打算結盟，對抗出兵援助科威特的美國，後來因為美國「克制」才沒有成事，這也暴露了美國現實主義的虛偽。海珊下臺後，伊拉克成了什葉派國家，伊朗作為什葉派龍頭，搖身一變成為伊拉克的真正領袖，伊拉克聲望最高的大亞阿圖拉西斯坦尼（Ayatollah Ali Muhammad Al-Sistani），雖然盡力保持中立，還是被親美人士認為是唯德黑蘭馬首是瞻，事實上他和今天的伊拉克民族主義者一樣，心裡都是既反海珊、又反美的，不過因為行為謹慎，才安然過渡到今天。當年美國慫恿伊拉克進攻伊朗，正是擔心中東會出現輸出革命的大什葉派政權，現在幾經兜轉，憂慮居然真的出現，兩伊已連成一體，而且這完全是美國一力導演的結果，布希居然實現了何梅尼不能達成的夢想，可謂一個黑色大幽默。

一場革命，能改變多少？

話說回來，究竟那場伊朗革命，有多徹底？在近代歷史，有三次伊斯蘭世界的所謂「綠色文革」，足以和中國的紅色文化大革命齊名，它們分別來自利比亞領袖格達費（Muammar Muhammad Abu Minyar al-Gaddafi）、伊朗什葉派領袖何梅尼、和阿富汗塔利班（Taliban）領袖歐瑪（Mullah Omar）。這三波「革命」的策劃人，都沒有像中國那樣要建立新文化，目的更是相反的復古，但同樣要通過推翻現有文化來達成，而且都有輸出革命的熱情，令鄰國深為

憂慮。

三人當中，格達費的行為最有宣傳功架，他不但印刷了大批仿效《毛語錄》的《綠寶書》語錄免費派發，甚至將利比亞國旗改為一片純綠色至今。塔利班的革命算是最徹底，雖然得國不過數年，但毀滅千年巴米揚大佛的行徑還是讓它遺臭萬年，當中處處有中國文革的「破四舊」影子。相對而言，伊朗革命已是夠「理性」的了，而且最富理論基礎，不能否認其領袖何梅尼流亡法國時，就是國際認可的知名學者兼「文化人」，預期他會奪得生殺大權的人並不多。但在伊朗國內，就是在革命最高峰期，對國民的控制也不及利比亞和阿富汗嚴格，國民依然有若干彈性，所以在中國文革期間要極特別人物才經歷到的特例，伊朗的豪門後代也能享受。

從莎塔碧的漫畫和電影可見，人性的追求，無論在哪個社會都差不多，上層政權無論如何改變，都不大可能完全扭轉人民的生活形態，除非像赤柬那樣，把全體城市人口趕到農村。正如《越位》沒有一味反政府，《茉莉人生》也反映了什葉派政權的高壓不如海珊或塔利班，連街頭的宗教警察也可以輕易以物質收買，在家違規亦完全不受監管，假如莎塔碧這家人生活在阿富汗，恐怕必死無疑。伊拉克變天前，伊朗客觀上是全中東最民主開放的國家，除了最高精神領袖是民主禁忌，伊朗總統和國會都是一人一票普選產生，自從前總統哈塔米（Seyed Mohammad Khatami）上臺後，女性的人身自由亦已大部份恢復。伊拉克形式上的民主，各派基本上是通過講數式的協商政治定出候選人，幕後推手呼之欲出，不可測性亦不如伊朗的實質民主遠甚。

西方遊客今日想起伊朗首都德黑蘭，不會再想到封閉，反而恰恰相反，認定那是尋花問柳之都。也許，這就是一張一弛的自然規

律，正如我們提起「北上」，潛意識還不是一樣？莎塔碧到了瑞士、法國都備受歧視，甚至要喬裝法國人，以免被同學當作是「野蠻人」看待。以往伊朗駐外大使總予人精神緊張的革命感覺，就像舊日的北京使者一樣；但現在伊朗，一律改派年輕有為、外表西化的外交人員宣傳國家，希望用軟權力抗衡美國抹黑。在這層面上，伊朗比區內其他國家都更有前瞻性，也更前途無量。

小資訊

延伸影劇

《越位》（*Offside*）（伊朗／2006）

《*Marooned in Iran*》（伊朗／2002）

延伸閱讀

Reading Lolita in Tehran: A Memoir in Books (Azar Nafisi/ Random House Trade/ 2003)

《最後的貴族（往事並不如煙）》（章詒和／牛津／2004）

鍋蓋頭
Jarhead

時代	公元1990-1991年
地域	[1]伊拉克／[2]美國
製作	美國／2005／123分鐘
導演	Sam Mendes
原著	*Jarhead: A Marine's Chronicle of the Gulf War and Other Battles* (Anthony Swofford/ 2003)
編劇	William Broyles Jr.
演員	Jake Gyllenhaal/ Peter Sarsgard/ Jamie Foxx/ Lucas Black

平頭日記

「後現代戰爭論」的破產：
從波斯灣戰爭推演伊戰下場

　　伊拉克戰爭爆發以來，美軍戰死超過四千人，超過了1990-1991年波斯灣戰爭「區區」382人陣亡的十倍，也超過了美國戰爭史上1898年著名的美西戰爭、和1812年白宮淪陷的美英戰爭，而直逼18世紀脫離英國的獨立戰爭，這還未算死去的那千名以黑水公司等僱傭兵名義參戰的實質美國軍人，造成美國近年鮮有的痛。以舊波斯灣戰爭為背景的《鍋蓋頭》，反映了戰爭模式在短短十年間，已有不少變化。這不但有溫故的價值，也對現在進行式的伊戰有前瞻意義，因為我們可以通過對比明白：原來這場怎樣看也是不知所謂的戰爭，已淪為軍事轉型期一個非驢非馬的怪胎，足以說明無論科技怎樣進步，所謂「後現代戰爭」，都不過是科幻小說和學究文章的題材。

什麼是「後現代戰爭」？

我們知道，傳統戰爭依靠野蠻方式振奮士氣，鼓舞士兵作戰到底的通常不是什麼崇高理念，而是「搶錢、搶糧、搶娘們」這三大「政綱」（參見本系列第二冊《投名狀》）。換句話說，在傳統戰爭裡，「戰爭」本身就是一個有機生態，足以支撐系統裡面的個體（即士兵）的生存需要，以戰養戰就是這意思，不少士兵往往在戰後失去生存技能。理論上，並未出現的「後現代戰爭」應剛剛相反，定義是讓人感覺不到戰爭在肉體上和精神上的痛苦，將「戰場上的士兵」和「以戰爭為生的士兵」兩個概念分割，最好還要給當事人產生科幻的快感，例如通過按螢幕按鈕就得到勝利。這樣一來，戰爭死的人不多，士兵毋須改變生活方式來作戰，也不會受戰爭扭曲。越戰屬於傳統戰爭，戰況慘烈異常，波斯灣戰爭本來卻是被當作邁向「準後現代戰爭」的示範。因此《鍋蓋頭》的中心思想，嚴格來說並非反戰，只是要揭示戰爭扭曲人性這個永恆的題目，並未隨著科技發展而變得不再重要，從而帶出波斯灣戰爭並不後現代這事實。

為鋪墊這主軸，《鍋蓋頭》的美國海軍陸戰隊員（即「鍋蓋頭」，中國內地譯為「鑊蓋頭」），在本土要經歷重重嚴格訓練，甚至曾在訓練期間因意外而死人。他們到了沙漠「戰場」，經歷卻恰恰相反，不被上司容許親手放一槍，也不能親眼近距離看見一個伊拉克人，所以全片沒有一個敵軍出場。唯一的敵火，竟然是來自友軍的誤擊，令一群軍隊菁英自我感覺活像電視臺臨記（編按：臨時演員）——起碼兩者對劇本的真正安排，都是不甚了了。現代美軍的作戰方式是文明了、抽離了，但這樣非人化的現代戰場，是否就是一大

「進步」？是否死人不多，沒有戰爭傷痛，就足以讓士兵作戰和文員上班打卡相提並論？

「沒有人」：第一次波斯灣戰爭的公關

要了解這些問題，我們應從傳統戰爭模式的越戰談起。自從美國記者在越戰的「叛國」報導成為民意逆轉的關鍵，五角大樓痛定思痛，近年全力研究「媒體戰」，作為「超限戰」的一環。波斯灣戰爭時，「不死人的」、「沒有人的戰爭」被美國媒體當作突破性的正面訊息，當時適逢冷戰終結，美國自覺一強獨大，世人也傾向相信高科技戰爭可以取代傳統戰爭法，都希望分享「歷史終結論」的快感。儘管正如電影披露，戰地美軍完全沒有言論自由，還得「簽約」依照上司提供的「劇本」回答記者提問，否則軍法處理（又是像臨記）。但當年對那場展現美國最新「沒有人」科技的後現代示範戰，幾乎沒有反戰聲浪，也沒有多少人質疑華府的老布希違反國內外人權。

只有他的兒子小喬治，因為父親拒絕推翻海珊、也就是干涉伊拉克人權不夠多，而心有不甘。

《鍋蓋頭》上映時，在美國引起轟動，正是因為波斯灣戰爭以往在道德層面、或成本效益的角度，都從沒有被輿論高調抨擊。直到身為「鍋蓋頭」當事人的作者薩福特（Anthony Swofford）出版回憶錄、回憶錄再被改編成電影，才讓人們了解死人較少的現代戰爭，原來是那麼無聊，而原來無聊也可以是那樣恐怖，「沒有人的戰爭」，才慢慢失去原有的光環。筆者曾和一些美國士兵閒談，他們都說本片的記述頗為真實，當兵的不是在打仗，而是「在幹別的事情」。

也許是受精神創傷太大，薩福特現已倒果為因，成為職業作家。

「有人」：第二次波斯灣戰爭的公關

　　到了2003年開始的伊拉克戰爭，各方談論的不是美國推翻不了海珊，而是美軍會否殺戮過甚。華府明白到單是宣傳這是一場高科技的、沒有人的戰爭還不夠，進而希望重新強調這是「有人」的後現代戰爭。美軍雖然強調要先發制人，卻同時希望士兵必須看見活生生的伊拉克人，還要和他們互動、向他們發放美國出品的巧克力，希望證明戰爭在死得人少的同時，也充滿「人情味」，令身在戰火中的士兵和百姓都樂也融融。這就是所謂「後現代戰爭」的終極理想。

　　為證明伊戰的後現代特色，以及美軍已全面進行電腦遊戲那樣的訊息一體化改革，美國對媒體採訪作了新的安排。之前記者在波斯灣戰爭期間，只能在指定時空「採訪」千篇一律的士兵，但在伊戰，他們卻被國防部邀請「嵌入」美軍前線，獲支援作實地拍攝，希望他們能感受美軍勢如破竹的逼人氣勢，也看見美軍愛民如子的感人場面，從而突顯戰爭的今非昔比。這就是所謂的親歷其境「嵌入式」（embedment）的戰時公關策略。

　　初時，這些策略確讓觀眾一新耳目，彷彿「後現代戰爭」已大功告成。但當記者逐漸在指定範圍外「自我嵌入」伊拉克社會，看到太多不應被看見的「有人」活動，神話，就迅速破滅了。結果，美軍的寂寞得不到高層重視，心理病越來越難痊癒，道德形象又屢創新低，醜聞層出不窮，偏偏死亡數字還要直線上升，整體宣傳效果，比波斯灣戰爭的「沒有人」宣傳要糟得多。不過，米已成炊，美軍的公關策略已不能回到過去了。其實，《鍋蓋頭》真人真事改編的虐焦屍場面，可說比伊戰的虐囚醜聞更教人噁心，只是沒有嵌入式記者，當

年才沒有引爆公關災難而已。

「戰爭打機化」：非空軍的「要打機情結」

波斯灣戰爭的另一特色，是美軍在狂轟伊軍38天後，最後才動用地面部隊，避免了大量傷亡，也令「打仗」和「打機」（編按：打電動）的手感合二為一，原來這也是「後現代戰爭」減少（起碼是自己人）傷亡的途徑。問題是，「打仗打機化」，卻會造成新的心理陰影，反而為美軍帶來新的精神創傷。這是因為有資格「打機」的，只是高高在上、常被戰友妒忌的空軍戰隊（參見《黑鷹計劃》）；反而曾幾何時的「菁英」海軍陸戰隊員，只能執行不出風頭的常恆任務。

在缺乏打機和正面作戰機會的後現代沒有人的困局裡，「鍋蓋頭」們只能自我反鎖在廁格內，看色情雜誌；就算估計到自己正無可避免地戴著新鮮綠帽，也不得不繼續對著疑似舊女友的照片打手槍。同樣由於缺乏戰爭宣洩渠道、又缺乏性宣洩對象，「鍋蓋頭」們只能每句說話都夾雜錯文法的粗口，以宣示自己的寂寞雄風。不能射槍、只能射精，他們最亢奮的一刻，居然是出發前，在軍營觀看陳年反越戰電影《現代啟示錄》，原因只不過是電影有戰機空襲的B級製作場面，以及納粹領袖希特勒情有獨鍾的華格納（Wilhelm Richard Wagner）德國音樂。當他們在軍營還要聽越戰時代的老歌，那股時空錯置的荒誕感，對比著自己的無力感，「鍋蓋頭」們，怎能不精神崩潰？

「波斯灣戰爭綜合症」

　　波斯灣戰爭後，證實有高達30%退伍軍人出現了已成為專有名詞的「波斯灣戰爭綜合症」，病徵包括長期頭痛、頭暈、記憶力減退、視覺模糊、無故顫抖等。原因可能是他們在銷毀伊拉克武器時，不慎暴露在沙林一類有毒氣體環境，但也可能是被上述精神壓力引發併發症，而這病症至今不獲英美官方正式承認。在《鍋蓋頭》末段，一名越戰時代的老兵走上巴士，慷慨激昂地和新一代「戰爭英雄」握手，製造了一場反高潮，可謂是全片斷裂新舊戰爭的首尾呼應。

　　「後現代戰爭」不可能產生，正是因為它的兩大前提——不死人和沒有心靈創傷——不可能同時出現。只要戰爭是死人少的「沒有人」戰爭，被派到「沒有人」戰場的活人就會心靈受創，除非連「士兵」這種東西也可廢除吧，但相信那時，連人類也沒有了。

　　上述弔詭，在伊拉克戰爭又得到新發展。這次空戰和地面戰是被「訊息一體化」的新戰術安排在一起進行，而不再是機械時代傳統的分批作戰。首批進入伊拉克的美軍地面部隊本來興奮無比，因為這次似是輪到他們打機了，終於可以把戰爭當成是大學旅行一類的「field trip」，媒體鏡頭還捕捉了美國女兵邊性挑逗同伴、邊高呼「I love wars」的珍貴畫面，似反映她們以為這是可以早去早回的野餐。

　　可是不久，他們就面對同等困局：在正常情況，原來還是不能隨便開槍、不能隨心所欲，同時還要應付無處不在的伊拉克游擊隊，以及同樣無處不在的、愛發掘他們違規的各國記者——兩者的打扮都與平民一樣，教人防不勝防。更糟的是這是游擊戰，必須打真軍，美軍死傷比波斯灣戰爭枕籍得多。換句話說，伊戰的美軍沒有了「沒有

人」的安全環境，卻還是不能合法地通過戰爭行為，去發洩緊張的精神狀態，生物在戰爭享有的原始快感又被打壓，「後現代戰爭」的假設進一步破產。結果，駐伊美軍唯有通過虐囚、玩人肉金字塔等一類低成本方式，提醒國防部諸公：他們不能在天空「打機」，唯有在現實世界根據PS3遊戲手冊「屈機」，總之要發洩。別再相信什麼愛民如子、宋襄之仁的後現代戰爭了。

屈機

一個香港及周邊粵語地區所用的電動術語。發源於早期遊戲機中心內，是指在對戰中，挑戰者利用一些遊戲中的漏洞使玩家輕易地達到遊戲內某種目的，從而戰勝衛冕者。後來，這個詞語漸漸融入香港文化，成為流行俚語，泛指任何使用建制上的漏洞而使事件得以達成的手段。

軍事轉型永不會出現，但……

總之，《鍋蓋頭》的最大實用價值，是通過精神生活極不健全的士兵，揭露波斯灣戰爭原來並未成功轉型為「後現代戰爭」，暗示無論科技怎樣進步，也永遠沒有「後現代戰爭」這回事。現在進行的伊拉克戰爭，自然更不是。教人啼笑皆非的是，海珊雖然沒有正面在《鍋蓋頭》出場，但美國當年針對他的妖魔化文宣，居然原封不動地在2003年重現。20世紀時，美國說他對庫德人使用化學武器，到了21世紀，依然未變。當年拿出來的受害人硬照，2003年尚未有新貨，唯有被再用一次。

反正也沒有人會認真看待。世界，總是宿命的。

伊戰戰場上的士兵，今天已難以迸發內心的激情，及挑起對伊拉克共和國衛隊的敵意。儘管他們大都享受不到高科技帶來的戰爭優越感、也難得在戰場宣洩，但畢竟享有高科技的流通資訊，明白到犧牲自己生命去守衛沙烏地阿拉伯的大無謂、知道布希家族和石油商在做大茶飯、也洞察了誇大海珊真正實力的大謊話。在戰場上，更敏感的話題是美軍內部少數族裔的比例高，以及他們回國後能否改善待遇，而不是那場仗應怎樣獲勝。今後，美軍的伊戰回憶錄必會陸續出現，改編的電影也必會接踵而來，到時我們將發現：原來《鍋蓋頭》作為三級電影的恐怖、作為哲學片的孤寂，相較下，都不過是一場預演。到了《人肉金字塔悔過書》拍成電影上映，伊拉克戰爭作為軍事轉型實驗失敗作的事實，就會人所共知。

可惜，無論在什麼國家，對當局者而言，要掌握上述簡單訊息，也許都並不容易。例如國內路大永翻譯的中譯本《鍋蓋頭》，邀得曾親身訪問波斯灣戰爭的著名戰地記者、著有《我從戰場回來》等一系列作品的唐師曾先生作序，頗能引起國人興趣，理應是介紹原著意識形態的好契機。但全書只是一如所料地宣示美國戰爭的不正義，卻迴避了《鍋蓋頭》顯示的結構性問題，更迴避了同類「後現代vs.現代」的問題，其實同樣會出現在未來的中國解放軍身上。如此解讀文本，似乎和以《現代啟示錄》鼓舞美軍同樣用心良苦。所見略同，豈不快哉。

小資訊

延伸影劇

　　《火線勇氣》（*Courage Under Fire*）（美國／ 1996）
　　《*Lessons of Darkness*》（德國／ 1992）

延伸閱讀

　　George Bush's War (Jean Edward Smith/ Henry Holt & Company/ 1992)
　　War in the Gulf, 1990-91: The Iraq-Kuwait Conflict and its Implications (Majid
　　Khadduri and Edmund Ghareeb/ Oxford University Press/ 2001)

黑鷹計劃
Black Hawk Down

時代	公元1993年
地域	索馬利亞
製作	美國／2001／144分鐘
導演	Ridley Scott
原著	*Black Hawk Down: A Story of Modern War* (Mark Bowden/ 1999)
編劇	Madk Bowden/ Ken Nolan
演員	Josh Hartnett/ Ewan McGregor/ Tom Hardy/ Tom Sizemore

黑鷹十五小時

由疑似軍閥艾迪德到真軍閥法庭軍：狼來了

　　以美軍執行海外任務為題材的電影有不少，它們有光明正大硬銷大美國主義，亦有通過戰爭的慘烈宣傳反戰。這些電影要傳遞的訊息，在上映後卻經常與導演的原意脫軌，因為映象的傳訊，永遠是隨著時局發展而改變的流動變數（non-static variables）。以1993年美國出兵非洲索馬利亞失利為背景的《黑鷹計劃》，就是這樣的例子，此片於2001年10月上映，即911事件後一個月，被視為愛國電影。

　　但假如它在兩個月前面世，口碑可能完全不同。

摩加迪沙之戰與多邊孤立主義

　　美國出兵索馬利亞本身沒有帶來重大傷亡，或任何結構性國際資源重新分配，但卻是近代國際關係理論的一個重要案例。美國出兵的導火線，可追溯至冷戰低盪時期（Détente）東非的代理人戰爭。

當時東非大國衣索比亞已正式兼併了前義屬殖民地厄利垂亞（現已重新獨立），並有意進一步外擴，鄰國索馬利亞則希望將衣索比亞境內的同胞聚居地奧加登省（Ogaden）納入版圖，所以兩國成了冤家。美國力挺西方基督教文明的傳統盟友衣索比亞老國王塞拉西（Haile Selassie），蘇聯依從冷戰原則，就全力援助敵對的索馬利亞總統巴雷（Siad Barre）。後來衣索比亞發生政變，老國王被推翻，馬克思主義者門格斯圖（Mengistu Haile Mariam）奪權，向蘇聯一邊倒；美國人棄我取，唯有改和索馬利亞結盟，結果兩個同時改換門庭的代理國，在不切實際的沙文主義憧憬下，打了一場地區大戰。這雙世仇在戰場上未分勝負，在冷戰末期先後出現饑荒，也因冷戰結束而被美蘇同時拋棄。九十年代以來，兩國的中央政府權威迅速下降，政變頻仍，令國家還原為部族統治、地方分權的前殖民局面。

低盪時期

源自法語 Détente，原意為和緩緊張關係。在國際政治上，低盪時期指的是 1960 年代末期至 1970 年代末期，美蘇兩強在軍備、外交等基本態度及立場由緊張對立而趨緩、修好的過程。美國與中共之間由尼克森及周恩來主導的「美中修好」也發生在此時期。

留著希特勒招牌鬍子的索馬利亞總統巴雷，在1991年被部落領袖艾迪德（Mohamed Farrah Aidid）推翻，隨之帶來全國混戰。聯合國宣佈派維和部隊進行人道干涉，美國則獨自額外派出特種部隊，以擒拿艾迪德為目標，因為巴雷好歹是美國盟友，艾迪德就自然是「反美強人」。曾有學者認為，這是越戰以來美軍首次派地面部隊干涉別

國內政，其實這並非完全正確，因為美國在冷戰後期，也曾出兵中美洲的格瑞那達和巴拿馬等國。但索馬利亞計畫無疑更具規模，美國派遣的又都是軍中偶像，包括陸軍第七十五步兵團「游騎兵」、海軍「海豹」部隊和菁英級的「三角洲」部隊，即黑鷹直升機的所屬單位，反映了美軍志在必得的心態。當黑鷹直升機竟然被索馬利亞民兵擊落，造成18名美軍死亡，屍體被當地人拖著遊街示眾，可以想像，沉醉於冷戰勝利的美國民眾是多麼的難以置信。這就是《黑鷹計劃》講述的摩加迪沙之戰。

　　黑鷹折翼後不久，柯林頓就宣佈美軍撤離索馬利亞，變相承認了美國外交在冷戰後的首次失利，從此為其任內的外交政策定調：無論盟友的道德水平多麼高尚，美國都不應派地面部隊干涉別國內政，只要以聯合國為平臺推行多邊協調，就是盡了大國責任。這個指導思想可稱為「多邊孤立主義」，在九十年代大行其道，後遺症卻是華府對其他人道災難（包括一年後出現的盧安達大屠殺）都不予理會，對敵人（包括苟延殘喘的伊拉克海珊）都不敢使用陸軍。柯林頓借用經濟學的「積極不干預」理論，有意將上述外交方針理論化為「積極的光榮孤立」（Positive Splendid Isolation），希望勾起國民對百年前執行孤立政策的美國輝煌的回憶。可是美國新保守主義者對此大為憤慨，視柯林頓為丟人現眼的弱者，並躍躍欲試，不但希望廢除上述綱領，更希望取柯林頓而代之。

　　然而，假如沒有911，美國極有可能還在奉行這外交指導思想至今。

誰是「大軍閥」艾迪德？

　　在多邊孤立氣氛中，獲美軍全力配合拍攝的《黑鷹計劃》，表面上援用華府對索馬利亞內戰的官方演繹，即把艾迪德鎖定為「大軍閥」，說他苛扣聯合國援助饑荒的食物、嚴重違反人權、陰謀挑起內戰，以此作為出兵的理據。但隨著電影推進，我們發現，它的真正基調越來越贊同索馬利亞人對戰爭的演繹：即在那弱肉強食的世界，戰爭是唯一定義公平的手段，美國人不應無故介入，因為他們根本分不清誰是誰、什麼是索馬利亞的國情，就算剷除了他們其實一無所知的艾迪德，也不會改變任何事。這樣的訊息，雖然不算明顯，但起碼沒有《搶救雷恩大兵》（*Saving Private Ryan*）那樣硬銷右翼思想。假如美國人在「多邊孤立主義」盛行時看這電影，大概容易傾向反對美國出兵索馬利亞，而不是為美國當世界警察而驕傲。

　　與此同時，電影並沒有大舉抹黑艾迪德個人，雖然也沒有交代稱他為「軍閥」實在名不副實得滑稽，但總算帶出了「為了艾迪德而出兵很無謂」的訊息。此人的主要身份，其實不過是部落領袖——即索馬利亞四大部族之首Hawiye族分支的Habar Gidir部領袖，他出兵基本上得到本部落和所屬大部落的長老支持。索馬利亞平民支持他，並非因為意識形態原因、或被逼盲從，而多是因為自身屬於部落建立的原始社會，根本沒有選擇權。難道叫他們走到鄰近部落當二等公民？美軍在電影要生擒的「艾迪德集團成員」，根本是職司在身的部落長老而已，談不上什麼恐怖份子。

　　美國把艾迪德抬到海珊、格達費一類的「崇高」位置，硬是要強化他的軍事實力、稱之為「軍閥」，反而提升了艾迪德的全國聲

望，令他在美軍撤退後，「眾望所歸」地成為反美英雄，「當選」索馬利亞總統，直到1996年被暗殺。艾迪德的上位，和美國干涉政策的不當，長期以來成了同義詞，直到2001年的911事件。不巧的是，《黑鷹計劃》上映時，卻剛好過了911。

911扭轉《黑鷹計劃》的宣傳方向

大家今天自然知道，911後，多邊孤立主義被布希政府徹底拋棄，柯林頓賴以自豪的外交政策受到共和黨政府嚴厲批判，美國全面步入布希首個任期的「單邊干涉主義」時代。在那個愛國思想氾濫的奇妙時刻裡，整個美國都心繫家國，一切都被拿來作愛國演繹，《黑鷹計劃》也忽然變成徹頭徹尾的愛國電影。電影原來的政治著墨和對白就頗為有限，劇情主要圍繞美軍行動展開，於是美國士兵的手足精神、奉獻情懷、臨危不亂、壯烈犧牲等一系列畫面，都變成純粹英雄主義的樣板，被用來鼓舞參與阿富汗戰爭的同袍。美軍從索馬利亞撤離而導致「恐怖份子」艾迪德當選總統，變成了柯林頓難辭其咎的姑息養奸，而且艾迪德被發現原來和911也有淵源。據說賓拉登原來是艾迪德的盟友，索馬利亞的紅海港口一直是蓋達（al Qaeda）能公開使用的最優良港口，而當年索馬利亞戰備粗糙、技術低劣的民兵居然能擊落超級大國的黑鷹，據說正是賓拉登有教無類、教導有方，因為當時賓拉登的蓋達大本營剛好設在非洲蘇丹，即索馬利亞近鄰。布希正是最愛簡化歷史的人，他不但認為柯林頓的「無能」導致美國出現安全危機，也認為自己的父親老布希沒有推翻海珊政權，是有始無終的失策。因此，天將降大任於斯人，他來了。

儘管如此，《黑鷹計劃》展現的索馬利亞巷戰依舊是美國的夢

魘，國人一直擔心阿富汗、伊拉克會出現同類慘況。有見及此，美國親政府媒體不斷宣傳，說高科技在十年間進步神速，希望國人相信現在軍隊的「訊息一體化」配備，可以讓美軍即使落了單，也能得到總部充份支援，不會出現索馬利亞式滑鐵盧，而上述假定，在伊拉克戰爭變成游擊戰之前，起碼在阿富汗是部份成立的。結果，正如美軍在軍營曾播放反戰電影《現代啟示錄》來激勵士氣（因為電影有戰爭場面，參見《鍋蓋頭》），本來應有反戰效果的《黑鷹計劃》在後911時代出現，也半推半就地成了愛國樣板戲，教人始料不及。

艾迪德之子，變成美國盟友

美國將「疑似軍閥」艾迪德和賓拉登掛鈎其實頗為穿鑿附會，戲劇性的是類似噩夢卻真的在2006年出現，這大概又是《黑鷹計劃》拍攝時料不到的。艾迪德被殺後，美國一度遠離索馬利亞。但隨著911發生、索馬利亞盛傳出現石油，華府又匆忙改變策略，重回舊地，為求「多快好省」，竟然隨便改與當時控制索馬利亞主要土地的軍閥，建立所謂「反恐同盟」，又積極部署在非洲設立美軍司令部，盟友甚至包括曾在美國海軍受訓的艾迪德之子小艾迪德（Hussein Mohamed Farrah Aidid）。可是索馬利亞「軍閥」，都是部落領袖勉強「進化」而成；他們與美國結盟後，都變得更加腐敗，導致越來越多他們所屬的傳統部落對這批領袖不滿，唯有通過伊斯蘭教尋求出路。

須知索馬利亞雖是伊斯蘭國家，但所謂原教旨主義本來勢力有限，宗教勢力「伊斯蘭法庭聯合會」（Islamic Courts Union）在索馬利亞社區只負責設立法庭、協助部落管治，其領袖艾哈邁德（Sharif

Ahmed）原來只是一名教師。後來中央政府崩潰，組織逐漸接收各種應由政府承擔的社會福利服務，像巴勒斯坦哈瑪斯、埃及兄弟會、印尼祈禱團那樣兼營慈善事業，開始尾大不掉，最後甚至成立民兵「伊斯蘭法庭軍」，吸引了大量不滿現狀的年輕人，逐漸變成「反恐聯盟」的競爭對手。2006年初，他們居然一舉推翻了美國支持的索馬利亞過渡政府「恢復和平與反恐聯盟」，一度控制了全國大部份土地，可見人心向背。

國家功能分拆：忽然冒起的索馬利亞伊斯蘭法庭軍

美國認為伊斯蘭法庭軍是賓拉登的爪牙，將之列為反恐對象，但陷身在伊拉克戰爭的泥沼中又不能再開闢新戰線，唯有慫恿在九十年代重回美國懷抱的盟友衣索比亞出兵索馬利亞、推翻伊斯蘭法庭政權，意圖重新啟動冷戰時代的代理人戰爭模型。然而，2006年的東非之角和冷戰時代相比，遊戲規則已完全改變，它的玩家已由政府變成了境內的非國家個體（Non-State Actor, NSA）。那個美國眼中的傀儡政府本來就沒有政府之實，只是一個NSA、軍閥大雜燴，只能控制首都地區，部份士兵更是從鄰國停戰後走來「爭取就業機會」的僱傭兵，在非西方世界眼中，他們是真正的恐怖份子。伊斯蘭法庭軍自然也是NSA，負責調停雙方的則是索馬利亞境內的眾多獨立部落酋長，他們現在只代表土地利益，聲稱誰不停火就打誰。所以，他們還是NSA。

這三股NSA背景不同，但都有下列共通點：一、它們並非代表單一種族或國家的算盤，而是分別代表了僱傭軍事力量、宗教福利主義與宗法土地傳統這三種不同利益。二、它們和國外的聯繫，並非以

國外政府為主，例如軍閥聯盟的盟友只是衣索比亞內部的部份軍人，伊斯蘭法庭軍的支持者主要是阿拉伯世界的瓦哈比派（Wahhabism）穆斯林，部落酋長則與鄰國的其他部族有聯繫。三、它們的組織架構相對簡單、原始，也就是欠缺整全的行政能力。有趣的是，這三股NSA卻分別取代了正常政府的軍事、社會、意識形態、文化、農業等局部功能。當學者將陷入無政府狀態十五年的索馬利亞，列為沒有中央政府的「失敗國家」典範的同時，索馬利亞政府其實已被分拆、外包予上述三大NSA。某程度上，這是把國家分拆的創意實驗。

疑似獨立國家「索馬利蘭」被漠視不理

索馬利亞不但已不能執行國家功能，索馬利亞共和國（Republic of Somalia）實際上更早已一分為二。這個國家本來就是由英屬索馬利蘭和義屬索馬利蘭兩部份在1960年合併而成；此外，曾經還有一個法屬索馬利蘭，獨立後成為今日的吉布地。索馬利亞合成後，政局混亂不堪，現今被國際社會認可的索馬利亞中央政府，是前義屬索馬利蘭，居於南部，也就是《黑鷹計劃》的場景；居於北部的前英屬索馬利蘭，則一直反抗巴雷政府的獨裁管治，早於1991年、即冷戰時代結束時宣佈獨立，國名就是索馬利蘭共和國（Republic of Somaliland）。

索馬利蘭是國際關係「類國家」（Quasi-state）的典型，它雖然至今得不到國際承認，但已有效管治國土多年。諷刺的是它的管治反而是完全符合西方要求，既有真正的民主選舉，又有真正三權分立的憲法，無論是立法機關還是行政機關，都完全根據美國的模型設置，和動亂不堪的索馬利亞不可同日而語，成了整個東非的綠洲。2003

年，索馬利蘭以一人一票方式選出了總統，更得到人權份子一致讚揚。良好的國際反應，加上它的鄰國蘇丹、也門等都是美國反恐對象，令索馬利蘭以為獲西方承認應不是問題，想不到國際社會就是不願承認它。表面上，這是基於非洲團結組織（Organisation of African Unity，即今日之非洲聯盟）的一項協議：各國不應擅自更改殖民時代的疆界，否則戰爭永無止境。但實際上，索馬利蘭曾正式獨立三天，才併入索馬利亞，所以嚴格來說，統一的索馬利亞才是不符舊疆界，這是它重新獨立的基礎。何況1993年，由衣索比亞重新分裂出來的厄利垂亞，也立刻得到國際承認。說到底，索馬利蘭最初反抗的對象是美國盟友巴雷，它宣佈獨立時又沒有和非洲各大國取得默契，這才是今天困局的成因。不過，不少學者相信它是有望逐漸被承認的。

　　總之，今日的東非混戰同樣有各國參與，但索馬利亞各玩家卻不再有單一代理人，也不再是別人的單一代理人。由於戰爭已變得「類國家化」和「非國家化」，出現恐怖襲擊蔓延至美國本土的風險，也變得比冷戰時代高。2007年底，這廂索馬利蘭依然自說自話，那廂索馬利亞伊斯蘭法庭軍的「中央」政權，卻終於被美國、衣索比亞和軍閥聯盟共同推翻。但法庭軍元氣尚存，已變成游擊組織，而且有力在境外出擊，更是越來越符合「真軍閥」和恐怖主義的定義了。這時候，回望1993年被擊落的黑鷹和死去的18名美軍、其後十年饑荒死去的數十萬索馬利亞人、以及專注內戰卻被美國妖魔化的「疑似軍閥」艾迪德，《黑鷹計劃》導演應對布希高喊：狼來了！

索馬利蘭與臺灣

　　2020 年 2 月 26 日，索馬利蘭外交部部長穆雅辛（H.E Yasin Hagi Mohamoud）來臺訪問，與臺灣共同簽署〈中華民國（臺灣）政府與索馬利蘭共和國政府雙邊議定書〉，雙方同意以「臺灣代表處」（Taiwan Representative Office）及「索馬利蘭代表處」（Somaliland Representative Office）的名稱互設官方代表機構。7 月，臺灣正式宣布在「零邦交」的索馬利蘭互設官方性質的「臺灣代表處」設立，並確認駐索馬利蘭代表由駐沙烏地阿拉伯代表處參事羅震華擔任。

小資訊

延伸影劇

　　《The Letter: An American Town and the "Somali Invasion"》[紀錄片]（美國／2003）

　　《搶救雷恩大兵》（Saving Private Ryan）（美國／1998）

延伸閱讀

　　Somalia – The Untold Story: The War Through the Eyes of Somali Women (Judith Gardner and Judy Bushra Eds/ Pluto Press/ 2004)

　　Learning from Somalia: The Lessons of Armed Humanitarian Intervention (Walter Clarke and Jeffrey Herbst Eds/ Westview/ 1997)

最後14堂
星期二的課
〔舞臺劇〕

Tuesdays with Morrie

時代	公元1995年
地域	美國
製作	香港／2007／約120分鐘
導演	古天農
原著	*Tuesday with Morrie* (Mitch Albom/ 1997)
翻譯	陳鈞潤
演員	鍾景輝／盧智燊
劇團	中英劇團

日常生活如何變成賣座死亡戲劇？

　　繼在美國本土被改編成電視電影後，香港中英劇團亦把近年多次被名人推薦的勵志名作《相約星期二：最後十四堂星期二課》（*Tuesdays with Morrie*）改編成舞臺劇，由本地舞臺教父鍾景輝和盧智燊兩人撐足全場。箇中的名書效應、名演員效應，對票房都居功不少。然而，老教授死前和舊學生對話的真人真事，其實沒有多少故事性；論劇情的感人效果，亦遠不如老牌影后嘉凱瑟琳・赫本（Catherine Hepburn）講述黃昏生活的最後遺作《金池塘》（*On Golden Pond*），此片讓她第四次奪得奧斯卡最佳女主角。

　　原著小說也許不乏金句，教授語錄可以讓認真的讀者午夜夢迴時慢慢咀嚼。但一搬上舞臺，對觀眾來說，什麼「當你學會死亡，就會懂得活著」、「死亡只了結生命，而不是關係」，就像「最好的朋友是最好的敵人」、「最危險的地方就是最安全」等古龍金句，讓人來不及思考，聽了就算。不過，說《最後十四堂星期二的課》沒有戲

劇性是不對的，只不過箇中的張力，不是導演需要／有意顯示的劇情罷了。《最後十四堂星期二的課》原著沒有直接表達的世俗內容，經真人舞臺演繹，才教人如夢初醒：原來這本書的面世以至暢銷全球，本身就是把日常生活變成戲劇的最佳劇本。

「中國墨瑞」陸幼青直播死亡

為什麼那位社會學老教授墨瑞（Morrie Schwartz）死前，要和一個久違的普通學生進行十四個星期二的持續對話？教授不是肥肥或陳志雲，為什麼同意在這情況下不斷上電視、錄音，又願意讓別人在自己死後把一切結集出書，把自己大小便失禁的油盡燈枯寫真公諸於世？回答問題前，我們先要知道，這樣赤裸裸的直播死亡，並非美國墨瑞教授的獨創，他死後一年，中國就出現了類似案例。

我們中國的主角名叫陸幼青，一個事業平平的青年作家，37歲時發現患上末期癌症，也許是有見美國墨瑞的《最後十四堂星期二的課》銷量過百萬，決定撰寫自己的「死亡日記」，作為留給女兒的紀念。陸幼青畢竟年輕，懂得在網上連載日記的新興噱頭，作風比墨瑞更互動，迅速轟動網壇，死前終於一炮而紅，成為網路文學的風雲人物。比墨瑞具爭議性的，是他拒絕接受任何治療，聲稱目的是通過死亡進行式的文章，「讓人了解癌症的真實」。他在2000年病故，死後，日記被結集出版，名為《生命的留言》。當時筆者在北京訪研，記得日記出版時，確曾引起疑似文化圈子的轟動。

事情到了這地步，陸幼青已不再是被動的接受採訪、等待探訪，而是反客為主，主動策劃自己畢生事業的謝幕、其實也是開幕的死亡劇場，被他安排來採訪的媒體，前後多達七、八十家。如此高透

明度，和明星臨終前千方百計逃避狗仔隊、親友例必說當事人很健康的常規新聞相比，自然讓冷漠的讀者和功利的市場耳目一新。幾乎可以肯定，假如陸幼青沒有主動去戲劇化自己的死亡，他會認為自己寂寂無名的死，輕於鴻毛。在同情者以外，不少網民對整件事情／劇情頗為反感，有的批評新聞界盲目附和、炒作新聞，有的妒忌出版社發死人財、斥之為出賣人性尊嚴，自然也有人相信當事人如此這般，只是自己捧紅自己的最後一擊，是街頭職業丐幫一類「自殘謀財」行為。但這裡有一個核心問題：究竟為了所謂「知情權」，死亡的痛苦應盡量被掩藏、還是被揭露？究竟病人應盡力以儀器延長生命、還是順其自然，才算死得有尊嚴？作為一個作家，陸幼青以自己的死，帶出這些無休止的道德問題。

他成功了。

已故教宗也通過直播死亡傳道

更精心設計以直播死亡傳道的人，還有比陸幼青影響大萬倍的已故教宗若望保祿二世（Pope John Paul II）。這位教宗的形象儼如聖人，一生功業無數，自然毋須靠死亡來提高個人知名度，但他的謝幕，也謝得同樣精彩。大家應記在教宗死前十年，已不斷有他病重的新聞傳出，世人都知道他又是帕金森氏症患者、又是天天跌傷手腳，但仍堅持接見外賓，沒有像晚年毛澤東那樣造作裝精神，又沒有回應部份教徒勸他退位的請求。教宗死前一週，依然和教徒對話，還主動向世界發放「我快死了」的訊號，我們才恍然大悟：原來，他刻意暴露自己老弱、唯恐人不知自己越來越接近天國，也是和墨瑞、陸幼青相類的直播死亡，也是在撰寫自己的最後劇本，讓自己這位一流演員

落力演出，直至死亡。當然，教宗的決定多了宗教考慮，畢竟他有責任教導世人如何死亡才算是自然。他反駁支持墮胎的教義，也希望向信徒證明，有了信仰，可以令心靈何等平和。總之客觀上，他的死亡實況，多少有吸引世人信天主教的效益，也令更多教徒相信他是如假包換的聖人，並要求新任教宗本篤十六世（Pope Benedict XVI）加快啟動其封聖程序。但與此同時，教宗專業示範什麼是有尊嚴的死亡、揭露死亡是什麼，依然是比墨瑞更堪玩味的「課」，「學生」數目，何止千萬。

　　教宗幹的、陸幼青幹的，和墨瑞在十四個星期二留下的遺言，究竟有什麼不同？似乎最不同的，只是墨瑞的身份：一位有俄羅斯血統的退休教授，麻省新興大學布拉迪斯（Brandeis）的社會學教授。所以那十四個星期二的家常話，才可以說成是十四堂「課」；那負責錄音的記者，也可重拾「學生」身份，以一段師生關係，避開為陸幼青出書的出版商「發死人財」的惡名，也避開狗仔隊出賣人性寫文章的罵名。墨瑞任教的儘管是社會學，但他在十四「課」的話，除了職業病地滲入了幾句社會學術語（什麼「交點」、「關係」之類），那些「不要對有錢人炫耀、也不要對窮人炫耀」的「哲理」，基本上，可以出自任何一個孤獨老人之口。無論他是教授、還是巴士阿叔，到了垂死階段，說的話、透的氣，只要我們自居謙虛好學生的位置去領會，聽來，都可以哲理無限。

　　《最後十四堂星期二的課》走紅後，在美國被拍成電視、電影，由老牌金像影帝傑克‧李蒙（Jack Lemmon）飾演墨瑞，不久李蒙自己也死了，這成了李蒙的最後遺作，無論他演的是什麼角色，出自李蒙大師的話聽來也一定字字珠璣。所以嚴格來說，這裡墨瑞的「教授」身份，看來是被濫用了，正如語言學教授杭士基（Noam

Chomsky）不斷以反美立場談非他本行的外交而被譽為「左派良心」，或隨便哪位教授被媒體邀請去評論死人塌樓貓狗暴斃等大新聞一樣。美國法官波斯納（Richard Posner）在其著作《公共知識份子》（*Public Intellectuals: A Study of Decline*），以批判角度形容上述行為是「個人公共知識份子化」，這和「知識份子公共化」差之毫釐、謬之千里。

「教授」的頭銜，難道就真的這麼百搭？不幸地，是的。

臥底與應召女郎：假如她們不是教授……

難怪，除了愛找user-friendly的學者評論「時事」的記者，近年不少出版商，也興起炒作教授的偉大念頭。一些題材普普通通的作品，都利用當事人的「教授」身份無限放大，實在讓象牙塔中人受寵若驚。除了《最後十四堂星期二的課》，教授系列有一本值得留意的姊妹作《當教授變成學生》（*My freshman year : what a professor learned by becoming a student*），作者是北亞利桑那大學的女人類學教授納珊（Rebekah Nathan）。她有見自己不再了解年青學生的心態，居然像電影臥底那樣，自稱職業作家，以「Matured student」身份重新報導大學一年級，甚至搬進宿舍和學生同住，實際上將同學、同事，都當作是自己從前在太平洋玻里尼西亞的研究對象，再把這經歷當作社會科學參與式行為研究（Participatory Action Research）的個案研究，寫下這本巨獻。她幹了不少香港學者想幹而又不敢幹的事。

納珊的經歷，和曾在香港澳洲電影節上映的《老媽求學記》（*My Mother Frank*）頗有相像之處。後者的女主角也是重回學校的成年學生，希望重新觀察年輕世代的所作所為，卻遇上討厭老學生的

教授，在順道監視、接近自己兒子之餘，也暗中祈求自己重拾青春活力（誰能說《當教授變成學生》的作者沒有這意思？），最後還是難逃患上老人失憶症。不過這位主人翁法蘭西斯（Frances Kennedy）的第一身份是母親，而不是納姍教授或墨瑞教授，所以她的故事叫《老媽求學記》，而不能是《當教授變成學生》或《最後十四堂星期二的課》。

此外，又有更譁眾取寵（也更受市場注意）的作品：《女教授應召實錄》（*Callgirl: Confessions of an Ivy League Lady of Pleasure*）。作者安吉爾（Jeannette Angell）是法國人，持有耶魯大學神學碩士、波士頓大學人類學博士學位（又是人類學），但畢業後始終找不到終身的全職研究工作，只能寄居於自覺低人一等的社區學院，在心態不平衡的狀態下，最後竟自願晚上兼職當應召女郎，白天回到學校，就以親身經歷教一門「賣淫的歷史社會學」的課，大受學生歡迎。開課之初，她並沒有向學生表露晚間身份，也許是擔心學生光顧會構成利益衝突，亦未可知。似乎大學的教職員手冊並未提及這類情況的員工和學生守則，究竟嫖了老師的學生，算是受益的客戶、還是心態失衡的受害人，也殊難定論。如此雙面人的生活，居然過了三年，也真虧安吉爾耐力驚人，而她授課的課程內容，就變成這本巨著。其實同類題材的田野調查眾多，在香港小眾群體也流傳不少、也曾出版過不少，不過應者寥寥。主打「女教授」固然能促銷，也能反映作品的思考性，卻也未免有點噱頭掛帥，似乎我們也是時候出版「男教授馬伕實錄」了。

英國教授的罷工運動

　　畢竟教授也是常人，一切常人會做的，教授也會做。自從他們習慣以集體行動爭取權益，教授的光環已逐漸破滅。按政治經濟光譜，我們也許以為大學教授高薪厚職，是大右派，但近年英國教授經常集體罷工，目的是要求加薪，卻告訴了大家，學者也可以是被剝削的一群。英國教授的待遇可說差絕同行，平均薪酬幾乎不及香港教授的一半，這在學界人所共知。而且英國房屋昂貴，物價指數甚高，「大學教授為求生計節衣縮食」這類形容，在英國是客觀的白描。更令他們難以釋然的是近年英國大學各出奇謀籌款，或明或暗，有的像牛津大學那樣強逼研究生由交三年學費改為四年，即使提前一年畢業的亦要照例課款；有的學位有價，成為暴發戶寵兒。這些額外收入，卻少有用作薪酬調整，英國教授參加國際學術會議時，難免自我感覺不良好。但他們罷工，除了遊行一天，還可以怎樣？假如完全不授課，只會大失人心，不罷工又心有不甘，所以工會指引是：「拒絕履行一切合約訂明以外的職務」。具體來說，就是只授課，但不改卷，不批閱論文，不處理行政工作，威脅讓考試流產，屆時學生交了卷、但沒有評核的文革式「創舉」，就會出現。這一招近年被多次使用，每次罷工都進行逾月，最後都是校方屈服。教授為爭取支持，自然「循循善誘」向學生解釋，他們是多麼痛苦，待遇是多麼坎坷，精神是多麼緊張，「資本家」是多麼剝削云云。無論學生是否同情，「投身學術＝屈辱」，已經無可避免地深入民心。高才生集體投考投資銀行，怎是偶然？

　　值得注意的是，帶領罷工的組織，分別是擁有數萬會員的英國

大學教師聯會（Association of University Teachers, AUT），和全國高等及進修教育教師聯會（National Association of Teachers in Further and Higher Education, NATFHE）。這兩個工會各有代表對象，其中AUT成員多來自傳統大學，NATFHE成員多來自新興大學。所謂「傳統」和「新興」，一般以英國首相約翰‧梅傑（John Major）實行的教育改革為分界線：1992年後，大量理工學院、大專學校升格為大學，連帶當時的英國殖民地香港，亦要跟隨升格。約翰‧梅傑如此幹，和他出身於非名牌大學有莫大關係，結果新舊大學之間，自然不可能沒有隔閡。近年兩大工會不但聯合行動，而且還正式通過合併大計，對英國學界來說，是一個結構性衝擊，這和市場上出現了應召女教授、臥底教授和大量垂死老教授，是一脈相承的。

感人背後的權力計算

說了這麼多，其實，移開那一堆身份、場景、時空設定，《最後十四堂星期二的課》的一切，和你、我、他的日常生活，原來都是那麼熟悉，可以說無甚特別。一個老人，年輕時接觸過無數年輕人，轉眼間，他們都事業有成，而自己卻快要死了，從前的老相識大多不再理他（也許只是客觀上不再有能力去理會他），唯有希望通過公開自己和他人的死亡對話，傳召其他故友，並通過一位年輕的對手，緬懷自己少年的時光。難道你的長輩，不是如此對你？

至於那位學生米奇（Mitch Albom）也承認，他本來是希望通過憐憫一位垂死老人，得到良心的補償，逃避自己一直不理會恩師的良心譴責，心態就像太平紳士到電視臺宣佈賑災那樣，而且還是從公司預定的免稅額扣掉的賑災，因為一切的付出，無論是時間、還是金

錢，都有既定上限。其實，米奇最初拿出錄音機的決定，就算並非完全是為了出版，也不可能和他的體育記者本能沒有關係，而他的職業操守也曾因為虛構報導受質疑。到後來，他們之間的感情越來越真，超越了原先各自的理性計算，變成了層次昇華的感性交流，這無疑是難能可貴的。但感性過後，人死樓空，面對現實，又不能免俗了。

米奇由體育記者變成女名嘴盟友之路

剛才已談過，這本書是美國市場的逆市奇葩，也是米奇個人事業的新里程碑，全球賣出了超過一千四百萬本。此後，他的勵志類著作《在天堂遇見的五個人》（*The Five People You Meet in Heaven*）、《一日重生》（*For One More Day*）等，都成為《紐約時報》榜上的暢銷書，也被翻譯成多國語言。而《最後十四堂星期二的課》的成功，最主要原因是得到美國電視頭號女黑人名嘴歐普拉（Oprah Winfrey）在節目大力推介，並為他引薦出版商、片商和廣告商。此後每本米奇的新作，同樣得到在美國極富群眾影響力、擁有自己的雜誌和慈善基金會的歐普拉全力吹捧，甚至繼續協助米奇安排改編小說為電視電影。這樣的合作關係，在美國社會是成功的基石。

此後，同類作品紛紛出爐。聲勢最大的是美國卡內基・梅隆大學（Carnegie Mellon University）電腦教授鮑許（Randy Pausch）在2008年推出的《最後一課》，他又是患上絕症，本書拍檔作者是《華爾街日報》的札斯洛（Jeff Zaslow），因此才做到未出版先轟動的效果。這樣說，並非故意要以犬儒態度處世，也不是對米奇有任何非議；恰恰相反，我們自當承認，世上的一切人和事，都不可能完全沒有利益計算，也不可能完全沒有理想、沒有承擔，更不可能完全沒有

複雜的人類感情投射，除非你是世上從沒有存在過的真正馬克思主義者或墨家信徒，因為最利他的行為，也會得到最利己的清名。如何將這些理想和現實、理智和感情之間的元素結合，正是我們看戲、看劇應尋求的最大啟發。從這個角度看，《最後十四堂星期二的課》的書和中英劇團的戲，就值得我們再三回味了。

小 資 訊

延伸影劇

《老媽求學記》（*My Mother Frank*）（澳洲／2000）
《*Tuesdays with Morrie*》（美國／1999）
《金池塘》（*On Golden Pond*）（美國／1981）

延伸閱讀

The Last Lecture (Randy Pausch/ Hyperion/ 2008)
《生命的留言——死亡筆記全選本》（陸幼青／華藝出版社／2000）
My Freshman Year: With a Professor Learned by Becoming a Student (Rebekah Nathan/ Cornell University Press/ 2005)
Callgirl: Confessions of an Ivy League Lady of Pleasure (Jeannette Angell/ Harper/ 2005)

哈里波特V：
鳳凰會的密令

哈利波特V：
鳳凰會的密令

*Harry Potter V: Harry Potter
and the Order of the Phoenix*

時代	約公元1995年
地域	[1]英國／[2]巫師世界
製作	英國／2007／138分鐘
導演	David Yates
原著	*Harry Potter and the Order of the Phoenix* (J.K. Rowling/ 2003)
編劇	Michael Goldenberg
演員	Daniel Radcliffe/ Rupert Grint/ Emma Watson/ Michael Gambon/ Imelda Staunton

校長出櫃・老處女訓導・全裸哈利：
解讀羅琳的左翼政治符號

　　《哈利波特》系列風靡全球，毋庸贅言。儘管香港兒童多視之為普通童話，但西方學界對這系列的政治符號已研究得相當深入。當《哈利波特》第五集《鳳凰會的密令》出現了惹人討厭的教育官僚恩不里居（Dolores Umbridge），資深演員史道頓（Imelda Staunton）將這角色演得出神入化，連香港論者也察覺到電影的政治色彩。要了解作者羅琳（J. K. Rowling）的政治傾向，我們可先從《哈利波特》的三個著名角色鄧不利多（Albus Dumbledore）、恩不里居和佛地魔（Lord Voldemort）入手分析，再與現實世界的羅琳本人和飾演哈利的演員交叉印證，那我們就會發現，羅琳是左翼政治符號的優秀製作人。

智慧老人同志：鄧不利多與蘇格拉底

　　首先，對不少年輕讀者來說，2007年的十大國際新聞除了什麼選舉、爆炸、和會，還應加上一項：《哈利波特》德高望重的霍格華茲學校（Hogwarts）校長鄧不利多原來是同性戀者，並通過羅琳在答問會宣佈「出櫃」。這項出櫃聲明是直接面對青少年的，當時羅琳在紐約卡內基音樂廳搞讀書會，Q&A環節時，首次正面以「鄧不利多其實是同志」來回應學生「他有沒有找到真愛」這問題。那麼，這個深受讀者喜愛的老巫師的真愛究竟是誰？羅琳說，原來是他的手下敗將、因沉迷黑巫術而變成反派的東歐巫師葛林戴華德（Gellert Grindelwald），巧合地，這個名字的拼音，教人聯想到希臘神話的首席同性戀美少年格尼美德（Ganymede）。雖然「哈迷」一直懷疑不近女色的鄧不利多的性傾向「中間落墨」（編按：暗示），但他以如此方式在小說外出櫃，還是教人有點意外，也為《哈利波特》添上入世色彩。因為羅琳在顛覆他的形象之餘，也顛覆了保守派宣傳同性戀者易染性病、「很難成為老人」的成見。

　　鄧不利多的老同志身份，在近代名人群像中確是難得一見。愛爾蘭文學家王爾德（Oscar Wilde）等近代著名同志確是英年早逝，反而古希臘一群同性戀權威哲學家，包括蘇格拉底、柏拉圖、亞里士多德等，身份和地位都應和鄧不利多相似。這些響噹噹的名字既是所屬學問的權威，又可以通過培育弟子在思想上「傳宗接代」，和鄧不利多的校長身份已是相若。而且古希臘時代的世界沒有明顯的同性戀、異性戀定義，社會對同性戀不但沒有歧視，反而視之為多元文化的一員，甚至是才華橫溢的「進步」象徵。這也和《哈利波特》設定的人

和動物、不同種族的人、乃至活人和死人，共同組成的「和諧社會」
相吻合。

保守網友呼籲家長拒買《哈利波特》

鄧不利多出櫃後，西方新保守主義陣營在旗下網站討論區猛烈
抨擊，甚至有網友呼籲家長拒買《哈利波特》，並為鄧不利多的對手
佛地魔叫屈。如此反應，也許是擔心這佈局，教人聯想到近年教會長
老層出不窮的變童醜聞。事實上，蘇格拉底師徒在野史都有性騷擾學
生的風流韻事，希臘傳統服裝似乎就是為了同性戀者行方便而設的，
蘇格拉底和柏拉圖之間的師生戀可謂「一時佳話」。相傳亞歷山大大
帝（Alexander the Great）也是從老師亞里士多德那裡「學習」同性
戀，並讓這風氣瀰漫在整支東征大軍之中。直到基督教興起，古希臘
同性戀遺產才被連根拔起，沒有和其他希臘遺產一樣成為現代西方文
明的基石。《哈利波特》的世界，從來沒有老師騷擾男女學生，畢竟
那是要入屋賺錢的普及讀物。但是在故事所在的英式寄宿學校，以往
都以性壓抑馳名，名人長大後揭發那裡出現的不倫之戀為數不少，相
信這也是家長十分不願鄧不利多出櫃的原因。想起來，筆者大學時
的宿舍院長也是名教授，就是因為被揭發收藏兒童裸照，落得入獄
收場。

當然，鄧不利多並非唯一被安排出櫃的虛構名人。此前，已有
不少卡通人物或家庭文學主角，被安排出櫃或隱隱晦晦地半出櫃。
這一方面反映了近年政治正確的標準，另一方面也是作者們自設的
保險線，因為他們可以通過曲筆，先試探觀眾和讀者的反應，見勢
頭不對，可以說評論員只是神經過敏、捕風捉影；若情節被接受，

又可以像羅琳那樣，在小說外的場合為自己的作品解畫。《星際大戰》（*Star Wars*）和《哈利波特》一樣，有若干「和諧社會」思想，描述宇宙各種「人類」和平共存，其中一個角色參議員恰恰·賓克斯（Jar Jar Binks）是一頭粉紅色的恐龍族人，走路時左搖右擺，說話聲線陰柔扭捏，被認為是同性戀象徵，可是造型不能討好小朋友，最後只能淡出系列。又如BBC兒童節目《天線寶寶》（*Teletubbies*）有一個紫衣角色丁丁（Tinky Twinky），也被美國保守教士法維爾（Jerry Falwell）批評為荼毒小孩的潛藏同性戀者，否則，OMG，「何必偏偏穿紫衣」？

恩不里居前傳：老處女、老寡婦與家庭女教師

在《鳳凰會的密令》擔任魔法部官僚臥底的恩不里居教授，也是有豐富隱喻的人物，在電影上映後迅速走紅。這位配角得到重視，除了因為通俗電影有塑造一個所謂超級潑婦（Super Bitch）的需要，也因為她一身pink lady衣裝、以娃娃音裝可愛的語調、來源不合法理的權力、靠私刑捍衛的威儀，都屬於我們偏見下認知的「老處女強人」樣板，特別容易在西方引起共鳴。這樣的形象，首先教人想起西方世界的「童貞女王」伊莉莎白一世（Elizabeth I）。這位女王雖然締造了英國崛起的輝煌，形象強悍，但終生未嫁，群臣都知道她的感情生活空虛，經常公開向她介紹男人，但始終無人獲青睞。據說，這除了是緣份，也因為伊莉莎白在童年時目睹父親亨利八世（Henry VIII）的感情生活一團糟，以致親母被處死，而對婚姻留下陰影。為了自我保護，伊莉莎白整天塗上厚厚的面膜，顯示與群臣的距離，但據說在後庭時常與侍女打成一片，化身可愛教主。

在《鳳凰會的密令》，恩不里居坐在一個巨大吊鐘前監考，儼然端坐王座，就是要擺出伊莉莎白式氣派。事實上，柴契爾夫人（Margaret Thatcher）出現以前，一切從政的英國女人、包括不少婦權運動先驅，都和恩不里居一樣，予人色厲內荏的感覺，又經常被抹黑為性失敗者。此外，恩不里居的造型似乎也參考了另一個英國女王維多利亞（Queen Victoria）的「老寡婦」故事。維多利亞似是傳奇名字，她也自以為大權在握，首相表面上對她都畢恭畢敬，但畢竟只是君主立憲制的虛君，全靠得享高壽，才成了維繫國家的圖騰。維多利亞前期施政態度開明，因為那全是來自丈夫阿爾伯特親王（Albert, Prince Consort）的手筆，但在丈夫去世後的四十年守寡生涯，心態卻一直未能完全回復正常，更出現恩不里居式失衡。例如首相為取悅女王，投其所好，會稱她為「小仙女」；晚年的維多利亞登基紀念巡遊，就曾被宣傳為「仙女下凡」。如此肉麻當有趣，很大程度，就是要填補女王守寡的扭曲心靈。何況維多利亞提倡「做愛不忘祖國」（Lie Back and Think of England），寡人言出法隨，大概也沒有多少性歡愉，其行事作風，也就和伊莉莎白和恩不里居類近。

因此，恩不里居這角色雖然討厭，觀眾卻有似曾相識的莫名親切感。何況她的形象，也反映了西方教育制度的演化：在19世紀，像她那樣的女性只能擔任家庭教師，不少文學名著〔如《簡愛》（*Jane Eyre*）等〕都以女家庭教師的心路歷程為背景。後來婦解運動興起，婦女逐漸拋頭露面，也有到學校授課，但為了維繫女性的傳統形象、也為了爭取男教師的尊重，往往刻意以過份嚴肅古板的姿態出現；那些貴族中學的女教師，尤其不近人情。《哈利波特》的場景設定在英式傳統寄宿學校，那裡充滿疑似恩不里居，自然得到觀眾共鳴——而且共鳴不單來自正受恩不里居折騰的小孩，還來自小時候曾受她擺佈

的成人。筆者念書時，學界也有教師以恩不里居造型工作，曾於聖誕聯歡會以紅衣報喜，被學生在背後謔稱為「聖誕老處女報佳音」，可見恩不里居不但是英國人的返祖回憶，也能勾起我們的集體回憶。

難怪羅琳說捨不得讓恩不里居死去，因為，「折磨她實在是太有趣了」。

恩不里居後傳：「當代第一老處女」萊斯

恩不里居的老處女形象，還有一個當代著名政客的影子：美國國務卿萊斯（Condoleezza Rice）。自從萊斯多次對俄羅斯說三道四，不但《真理報》曾發表文章詳細「評論」其心理失衡狀態，當地民族主義憤青領袖、曾競選總統的吉里諾夫斯基（Vladimir Zhirinovsky），更公開以「美國老處女」形容萊斯。吉里諾夫斯基今天雖是一根夕陽政棍，但也曾風光一時，不但說要重建蘇聯，更聲稱要奪回阿拉斯加。他形容萊斯對俄國的恩不里居式嚴厲教師態度，就像處女對性一樣，「因為得不到，而變得挑剔」，分析她「需要一個連的士兵，需要被帶到兵營，只有在那裡，才得到滿足」。吉里諾夫斯基這樣出位（編按：踰越份際），除了因為他要硬銷民族主義，也因為他要通過經營陽剛形象為生，甚至曾推出以自己命名的男性香水（據說大受歡迎），因此他「鑑定」萊斯為老處女，是同時鞏固自己兩個形象的一箭雙鵰。萊斯相當討厭別人說她是「老處女」，曾表白說自己並非獨身主義者，只是緣份未到。究竟萊斯專注事業而獨身是果、還是因，恐怕這和恩不里居對魔法部長那奇怪的忠誠一樣，只有她們自己才明白。

說到底，萊斯被形容為「反俄老處女」，也與她和恩不里居一

樣以管理官僚姿態出現有關。萊斯的專業是俄羅斯研究，精通俄語，總是希望靠俄國政策得分，據說蘇聯解體的策劃，她也要記上一功。此前她被介紹認識戈巴契夫，對方見她年少、又是女人，說了句「希望你懂多少」，已令萊斯萌生對俄一鳴驚人的念頭。911後，美國外交原本偏重中東、中亞，但萊斯接任國務卿以來，卻逐步將注意力放回俄國，不但公開加緊圍堵政策、策劃俄羅斯鄰國的顏色革命，更利用美國在國際金融的關鍵地位，唱淡（編按：唱衰）俄國新興能源經濟，難怪吉里諾夫斯基說她「比岳母更惡毒」，是「自卑與自大的結合體」。其實，也許萊斯的處女情結，只是要有所發揮地「打好呢份工」而已，不過過份投入，就不能出戲，說起來，也挺無奈。曾幾何時，俄羅斯研究是美國大學的大熱科目，今日代之而起的卻是中國研究，唯獨萊斯處處念及本行。當中國熱冷卻、漢學家不能轉行，西方自然就有「反華老處女」誕生，那時候，中國外交的挑戰就大了。

說回《哈利波特》，恩不里居雖然魔法不行，但不得不算是現代標準的「人力資源管理」專家，可能也是為了要盡展所長，才無限效忠魔法部。例如被她辭退的占卜學教授崔老妮（Sybill Trelawney），就是公然的神棍，可見她倒不是沒有眼光。羅琳安排她惹厭地出現，其實就是諷刺類似被逼上梁山、具有專業素養、但欲抱琵琶地不願放棄女性身份的老處女政客。

佛地魔與希特勒：哈利波特的和諧大同社會

《哈利波特》另一個高度政治化的角色，自然是頭號反派佛地魔。作為「黑暗魔王」，自然有當代西方年輕讀者當他是賓拉登，但這是毫無根據的，反而他的角色設定更接近這一代已開始陌生的希特

勒。作為瘋狂種族主義者，討厭非純種巫師，有童年陰影，有毀滅文明的傾向，精神分裂，崇尚武力，不懂愛情，卻同時恐懼死亡，這些都是希特勒廣為人知的造型。最有趣的是佛地魔本人同樣不是純種巫師，卻又要拼命掩飾，正如近年有研究指希特勒居然有猶太人血統，因為他的祖母曾為猶太富翁打工，而據部份留言所說，希特勒的父親就是二人的私生子。這醜聞無論真假，都成了希特勒的一生心病，因此他在未大規模迫害猶太人前，立的第一條帶有歧視性的德國法律，就是禁止本國女人為猶太人工作。相傳希特勒死前，曾聘請關在集中營的猶太人為他訓練演講，就好比佛地魔邀請同屬非純種巫師的哈利加入其陣營般犬儒（參見本系列第二冊《我的元首：關於阿道夫希特勒的真相》）。

　　通過閱讀反佛地魔的鬥爭、鄧不利多身為校長的出櫃、設定建制派老處女強人為反面教材，《哈利波特》的左翼政治正確傾向，就表露無遺。再讓我們看看其他例子：在整部小說、整套電影，羅琳不斷歌頌的人和動物和平共處的大同世界，以抗衡佛地魔陣營強調的血統論，明顯是她支持多元文化主義、反對種族主義的證明。哈利波特生活清貧，不愛名牌，專愛和半人馬、天狼星一類邊緣角色交朋友，反映了他擁抱第三世界、反對全球化經濟和文化整合。學校主角們不斷挑戰教條，捉弄討厭的恩不里居，反映羅琳支持約翰·梅傑的平民化教育改革。雖然《哈利波特》軸心情節是「反恐」——和佛地魔鬥爭，而且批評妥協的綏靖主義者，似乎合乎布希主義的極右精神，但作者刻意將戰場抽離於民間和正常人，強調反恐和平民無關，依然多少符合自由主義的反戰精神，可謂從一而終。

回到現實：羅琳的左翼偶像‧哈利全裸演出

事實上，羅琳從來沒有隱藏自己的政治取向，在訪問時承認自己以激進社運前輩米福特女士（Jessica Mitford）為偶像。這位米福特生於顯赫家庭，兄弟姐妹都瘋狂熱愛政治，立場卻各走極端，既有公開的納粹主義者，也有像她那樣的共產主義者，一家人在二戰前後因政見不同而反目成仇。米福特曾獨自支援西班牙內戰，著作甚豐，一度成為共產黨員，晚年在美國推廣「調查式報導」（Investigative Journalism），顛覆了新聞工作的舊常規，對日後麥可‧摩爾（Michael Moore）一類帶明顯個人立場的半紀錄片有啟導式影響。羅琳說，她十四歲時讀米福特的著作就被「影響了一生」，《哈利波特》的反種族主義傾向，似乎就是源自米福特的反納粹經歷。既然米福特左得那樣徹底，羅琳也被西方保守派視為親共人士，擔心她的作品是帶有左派政治色彩的兒童糖衣砲彈。未有鄧不利多出櫃等事件前，教會保守派已批評《哈利波特》「歌頌巫術」、「遠離神的溫暖」，是「魔鬼的作品」，儘管羅琳後來自招為蘇格蘭教會信徒，「相信上帝而不是魔術」，也未能逃過現代宗教審判。羅琳公然通過兒童文學「鼓吹」同性戀，嚴重衝擊教會捍衛的傳統家庭道德觀。根據香港淫審處的道德準則，已足以被「強烈勸籲」，而在新保守風潮盛行的當代美國，她被要求「滾回生下她的撒旦身邊」，也就不足為奇了。

既然《哈利波特》的作者有如此傾向，小說和電影情節反映了她的信念，潛移默化下，從小到大飾演哈利的演員雷德克里夫（Daniel Radcliffe）自然多少受到薰陶，不可能是保守家長一廂情願

的乖寶寶。他現在估計已有逾億港元身家，比好些一流球星更富有，但他並沒有滿足，反而不斷希望「去哈利化」，以免永遠被定型，特別是不想繼續當純情小男生。因此，他決定出演經典舞臺劇《戀馬狂》（Equus），該劇講述少年人馬交，本身已相當大膽而廣富爭議，足以為「白馬王子」一詞回復本來定義——根據香港爛咬大全，當白馬王子娶了白雪公主，他就要稱「白雪王子」，因為他騎的已不再是馬、而是雪了。飾演患上枯燥症的少年馬伕的雷德克里夫，更毅然堅持正面全裸演出，惹來同一批保守主義者和家長猛烈抨擊，認為他是挾《哈利波特》的少年偶像形象，教壞下一代去放蕩。而引導他走入「歧途」的，自然是羅琳。因為在文化研究的角度看來，他的全裸演出，和羅琳對《哈利波特》臺前幕後書內書外的佈局，完全一脈相乘，家長們就不必自作多情了。

小資訊

延伸影劇

《納尼亞傳奇》（The Chronicles of Narnia）（美國／ 2005- ）

《魔戒》（The Lord of the Rings）（美國／ 2001-2003 ）

延伸閱讀

Harry Potter's World: Multidisciplinary Critical Perspectives (Pedagogy and Popular Culture) (Elizabeth Heilman Ed/ Routledge/ 2003)

Harry Potter and Philosophy: If Aristotle Ran Hogwarts (David Baggett Eds/ Open Court/ 2004)

樂士浮生錄
〔紀錄片〕

Buena Vista Social Club

時代	[1]公元1940-1959／[2]公元1998年
地域	古巴
製作	德國／1999／105分鐘
導演	Wim Wenders
編劇	Wim Wenders
演員	Louis Barzaga/ Joachim Cooder/ Ry Cooder

樂滿夏灣拿

卡斯楚與耆英樂手：各自的接班路

　　古巴總統卡斯楚（Fidel Alejandro Castro Ruz）決定以八十多歲
的耆英高齡放棄一切職務，總算比其他第一代共黨領袖有所進步。一
個時代的消逝，總是逃避不了的。和卡斯楚同樣著名的古巴耆英還
有不少，包括紀錄片《樂士浮生錄》講述的「遠景俱樂部」（Buena
Visa Social Club）那二十多位高齡音樂人。自從這電影在國際文化界
好評如潮，他們紛紛從被遺忘的角落走回舞臺中央，甚至到世界各地
巡迴演唱，又和The Platters、The Eagles、青山、尹光一樣，重新灌
錄「經典名曲數十首、讓人陶醉昔日情懷」的超級老歌，居然找到
被卡斯楚剝奪的第二春。其中一位老樂手伊布拉印‧飛列（Ibrahim
Ferrer），更以七十高齡，獲得拉丁葛萊美音樂最佳「新人」獎。卡
斯楚和這些老樂人雖然「道不同」，但有一個「相為謀」的共通點，
就是他們在外界眼中的價值始終源自數十年前。雖然，他們今日的身
軀不行了，但還是要硬銷年輕時的絕活，就像古巴隨處可見的老爺

車，都是不得不古老當時興的被動產品——共產主義僵化後，有讓時光停滯的天然保育奇妙功能，這並非浪得虛名的。

不過，卡斯楚和老樂人的接班計畫，還算是部署得不錯。

巴蒂斯塔的「獨裁黃金歲月」

古巴遠景俱樂部演出的黃金歲月，自然是在卡斯楚的共產政權上臺前。這和獨裁總統巴蒂斯塔（Fulgencio Batista）領導的親美政權，讓加勒比海變成娛樂天堂的國策密不可分。正如南越獨立時，旅遊業只是為大批美軍花天酒地而量身訂做，以往古巴的娛樂場所，也同樣是為白人消費而設。須知《樂士浮生錄》那類耆英俱樂部當時都嚴格實施會員制，雖然彈奏的是黑人，黑人觀眾卻是不准入內消費的。古巴雖是獨立國家，但美國完全承繼了以往西班牙殖民政府的所有特權，還強行租佔了關塔那摩基地至今（參見《往關塔那摩之路》），卡斯楚出現前，沒有人認為古巴和主權正式歸美國的鄰近大島波多黎各有任何分別。雖然古巴淪為美國的次殖民地，以境內的單一經濟支援著國民的消費，成為所謂中央——邊陲理論的案例，但在短暫時光內，這方式卻可以製造虛浮的繁榮。烏拉圭左翼作家加萊亞諾（Eduardo Galeano）的經典著作《拉丁美洲被切開的血管》（*Open Veins of Latin America*），對古巴和其他眾多案例有詳細介紹。

在遠景俱樂部大展拳腳的五十年代，巴蒂斯塔已是第二次上臺，他第一次是靠民選，第二次卻是明刀明槍的政變。政變前的他已是美國附庸，政變後的他索性完全豁出去，進一步介入西方本土利益集團成為局內人，公開和美國財團和黑手黨勾結，乾脆一起成為娛樂大亨、共同洗黑錢，與他下臺後的身份，其實沒有任何改變。巴蒂斯

塔建立的裙帶資本主義體制，頗有今日澳門的影子，也捧起了大批本土菁英，令古巴成為五十年代全球最（表面）繁榮的國家之一：當時它的全國消費指數排名世界第三，國民平均每人擁有的電話、電視、古董車的數目，甚至比美國人更多。今天遊客看見的古巴風貌，魅力四射，幾乎都是那年頭的產品。《樂士浮生錄》的老樂人今日風塵僕僕，彷彿成了國際流行樂壇的一股清流，當年卻是和「紙醉金迷」這成語融為一體，究竟他們心裡喜歡新時代還是舊時代，還不是明顯不過嗎？

捧紅耆英樂人的電影手術

　　《樂士浮生錄》的德國導演溫德斯（Wim Wenders）刻意強調抽離政治，以免觸及美國和古巴的恩怨情仇，聲稱拍攝紀錄片所為的一切，只是音樂。但捧紅一批在非正常情況下被遺忘數十年的古巴老樂人，讓他們從封閉的國家踏進世界舞臺，這一舉動，就像內地〈青春舞曲〉作者王洛賓忽然在暮年重出江湖、奪回自己的創作產權，怎可能不牽涉政治？不過處理得相對得體罷了。對開始搞改革開放的古巴現政權來說，耆英樂人出國巡迴演唱，不但是國家的旅遊大使，更可以「溫和挑戰者」的形象作為政權代言人，正如電影拍下其中一位樂人的金句：「我們古巴人是反叛的，要反抗好的，也要反抗壞的」，這無疑可重新激起世人對古巴革命的浪漫想像。對美國而言，這批樂人的黃金歲月在四、五十年代，即卡斯楚上臺前，當時巴蒂斯塔的盲目親美和貪汙腐化都是出了名的；現在，我們才發現原來那年代有這樣優秀的文化遺產。反過來說，也是為昔日的親美政權重新做公關。如此左右逢源，是不可能沒有計算的。

何況，就算不談遠景俱樂部和哈瓦那政權更迭的關係，古巴音樂從來就是高度政治化的合成產品。當古巴還是西班牙殖民地時，島上各族人民就是靠音樂來溝通、調和西班牙拉丁文化和黑奴後裔傳入的非洲文化。這類一半拉丁、一半rap的獨特風格，稱為「SON」，本身就是一種政治妥協。後來古巴名義上獨立、實際變成美國附庸，高檔白人夜總會和黑人貧民區分道揚鑣，但音樂還是能整合全國各階層。卡斯楚正是不滿上述階級、種族分離的現狀，才下令取締包括遠景俱樂部在內的全國舊娛樂場所。但他其實沒有改變音樂的表達方式，只是提倡一種由政府提供歌詞的「改良傳統音樂」，用以和巴蒂斯塔年代的音樂劃清界線。在共產時代，卡斯楚下令將樂手制度化，並對他們進行官方登記，但音樂並沒有式微，只要古巴樂人懂得／願意玩這種舊曲新詞，還會得到政府公帑大力支持。自此，只要樂人識趣地避免觸及政治禁區，享有的純音樂彈性，還是有的。今天的古巴，街上幾乎人人能歌善舞，就是上述文化政策的效果。

遠景俱樂部避不開反恐

古巴老樂人忽然被《樂士浮生錄》捧紅，但在國內並沒有完全解除無形的政治束縛，也不等於在國際社會享有超越政治的老人特權。美國的古巴人社區經常被捲入美國內政，近年著名的古巴小難民埃連（Elian Gonzalez）流浪記引發朝野大辯論，就是一例。至於牽連古巴的最大陰謀疑案，可以追溯至1963年甘迺迪（John Fitzgerald Kennedy, JFK）之死。這件謀殺案至今依然是一個大謎，各方人物都成了疑兇，包括卡斯楚派到美國的特工，原因據說是對甘迺迪在古巴導彈危機擺出強硬姿態的報復；也包括流亡在美國的反卡斯楚古巴

人，原因據說是擔心甘迺迪政府和蘇聯達成祕密協議，出賣「自由古巴運動」；甚至包括我們熟悉的切·格瓦拉（Che Guevara），原因據說是甘迺迪已祕密和卡斯楚和解，卡斯楚保證不讓最強烈反美的切·格瓦拉參加會談，共產基本教義派唯有策動暗殺。至於案件疑兇接連被殺滅口，也被陰謀論者拿來和古巴社團執行家法相提並論。總之，類似古巴陰謀論在美國還有不少，反映古巴社群已成為美國內政的持份者（stakeholder），反而和古巴國內政局、或當初所堅持的意識形態的關係，已越來越弱。

911後，古巴被布希隨便放在「邪惡軸心外圍之友」名單，古巴人一如以往，常成為美國人眼中的嫌犯。2004年，遠景俱樂部的古巴老樂手集體到美國領取葛萊美獎，居然全部不獲發簽證，當局說是擔心他們和「恐怖份子」或古巴毒梟有聯繫。此前他們在佛羅里達州演出時，也曾遇上當地反卡斯楚古巴移民的示威，可見老人們並未被看成是親美義士。另一次演出甚至遇上虛報的炸彈襲擊，最後被腰斬收場。由於美國對古巴實行全面禁運，古巴樂人在美國演出時，名義上都不能收取酬勞，否則就是挑戰禁令；至於有美國樂手在《樂士浮生錄》客串演出，居然也被美國政府罰款。不少人批評這是華府的僵化表現，其實，這也成了古巴樂手驗明正身的手段，否則他們要和紐奧良的改良音樂競爭，實在頗不容易呢，反而「疑似恐怖份子」的表演身份，還可協助他們延續獨特的賣點。

畢竟，以歌論歌，他們都老了。

「Band」與「Brand」：老樂人要接班

時至今日，世人都知道遠景俱樂部，他們也無懼被說是「瘋狂

標尾會（編按：趕末班車，指追逐最後利益之意）」，連香港市場也沒有放棄，曾遠道而來特區會知音。無可避免地，這些在電影看來還是天真純樸的老頭，在死前數年，已越來越商業化了。其實《樂士浮生錄》介紹那位遠景主音飛列為「古巴Nat King Cole」，這樣的宣傳，早就是針對美國市場，充滿商業盤算。由於他們年紀老邁，才剛享受到成名的實惠，也有了和卡斯楚同樣迫切的「接班」問題，而他們的交班，更完全是一盤商業生意。

自從樂團多位原班人馬受不住忽然走紅的終極刺激，先後匆匆謝世，樂團已補選了一些沒有經過大時代洗煉的商業樂手補上。樂觀點說，似乎遠景俱樂部永不會消失；但掃興點說，似乎樂團又只會不斷重組，基本上只剩下軀殼、和幾乎與遠景同期出道的美國老牌黑人永生樂隊「The Platters」那樣，變成一個純粹靠消費異國風情為生的庸俗品牌，也就是像樂評人所說，已由一隊「band」淪落為一個沒有真正風格的欺騙性的「brand」。如此批評，似乎嚴苛得不近人情，對長者大不敬，但這難道不是接班的必然結果？到過古巴的遊客說，以為遠景俱樂部在當地無人不知，到了當地，卻發現提起遠景就像洋人到香港提起珍寶海鮮坊，也發現幾乎全國老頭都唱得差不多。

最掃興的是，他們更發現美國流行音樂在古巴，好像還較受歡迎。

兄終弟及？卡斯楚更要接班

與此同時，卡斯楚也在搞接班，在2008年已正式傳位予親弟弟勞爾（Raul Castro）。一般評論員相信，這只是過渡期的權宜之計，因為同樣年邁的弟弟沒有哥哥的威儀，也沒有同等的歷史威望，也就

沒有長期接班的可能。換句話說，卡斯楚的接班工程，可能比遠景俱樂部還要徹底。其實這個「兄終弟及」制，不但是中國商朝封建制度的實驗，也被某些現代國家奉行。例如沙烏地阿拉伯現任國王阿卜杜勒（Abdullah bin Abdulaziz Al Saud）繼承了兄長法赫德（Fahd bin Abdulaziz Al Saud）王位，法赫德又繼承了哥哥哈立德（Khalid bin Abdul Aziz）王位，現任王儲又是阿卜杜勒的弟弟，都是一父所生。這樣的設計，保障了政權穩定，又防止個人長期獨裁（因為繼任人都是老人），意識是因循的，但對極權國家來說，卻容許了定期改朝換代的彈性，監察了個別野心家的權力。

　　卡斯楚讓弟弟接班，大概沒有讓古巴沙烏地化的打算，弟弟的接班人也不可能來自同一家，但他確保過渡期穩定的苦心，倒是和沙烏地王族一模一樣。其實當卡斯楚把弟弟捧上臺之前，已部署了接班十多年，預視了逐步變革的過渡：這位弟弟雖然同樣討厭美國、黨齡比老哥更深，但在國內以處理實務而聞名，比兄長對中國式的改革開放更尊重。古巴內閣最受勞爾器重的兩位閣員，正是負責經濟改革的專家。根據哈瓦那官方媒體演繹，勞爾的口碑像周恩來，而不像妻憑夫貴而接班不成的江青。卡斯楚的如意算盤，似是讓務實的弟弟加速改革，然後讓古巴共黨邁向中國式集體管治，方向和遠景俱樂部恰恰相反：他由個人品牌的「brand」，交予一隊團隊的「band」。這裡當然也有私心，例如鞏固他本人無可取代的歷史地位。但在宏觀歷史角度而言，卡斯楚有今天的地位，也是應得的，因為他的與時並進和遠見，不但超出了那些耆英樂人，也超出了同一世代的其他共黨領袖。

卡斯楚的接班人

　　2006年，勞爾因卡斯楚住院而接管職務。2008年2月，卡斯楚宣布不再續任主席；勞爾則正式在第七屆全國人民政權代表大會上當選國務委員會主席和部長會議主席，並在2011年的古巴共產黨第六次全國代表大會上當選中央委員會第一書記，正式接替卡斯楚成為古巴的最高領導人。2013年勞爾連任古巴國務委員會主席和部長會議主席，但表明此5年是他的最後一個任期。2018年米格爾‧迪亞斯—卡內爾（Miguel Díaz-Canel）當選國務委員會主席和部長會議主席，成為勞爾的繼任者。不過勞爾的第一書記任期要到2021年才結束，目前仍是古巴名義上的最高領導人。

沒有改革，但有「國有資產完善委員會」

　　在蘇聯解體前後，卡斯楚已開始靜靜地進行經濟改革。不同於文革後的中國，古巴未有承受太大的改革開放壓力，古巴經濟亦未崩潰至北韓的程度，令古巴成為較有自主性決定改革綱目的共產國家。他在1992年取消國家對生產原料的壟斷，1993年推行片面經濟自由化，1995年容許100%外資的跨國企業入境，1996年實行累進所得稅，都令古巴人民有了全面接受市場經濟的準備，與國際接軌的勢頭也比一般預料的要強，否則《樂士浮生錄》也不可能在1998年進入古巴拍攝。改革最受注目的一環，是1994年推出的農業自由市場計畫，也就是逐步廢除國有農場、回復農產私有制、復辟土地所有權一類舉措，甚至連曾幾何時的標誌性「革命成果」——古巴國營糖廠，也被關閉。

　　根據經濟學者Laura Enriquez在《拉美研究評論》期刊發表的訪談報告，卡斯楚的改革可說令古巴經濟「再農民化」，令古巴農民比

其他受薪階層更富有，意外成了「先富起來」的一群。當然，根據典型自由市場派演繹，例如美洲發展銀行Rolando Castaneda和George Montalvan的說法，這些改革極其片面，比同樣從共產政權走出來的越南更不如，根本扭轉不了低度投資、高失業率等結構性問題，卻釋放了人民對自由市場的嚮往情感，只會加速現政權的政治失衡云云。當然，古巴改革尚不如中國大規模，負責改革單位也含羞答答地稱為「國有資產完善委員會」（而不稱之為「改革」），但古巴貧富懸殊問題卻比中國輕，當局則堅持保留基本的社會保障制度，而再農民化計畫已重啟了古巴經濟和社會階層的國內流動，令人民有了致富之路，美國製造的揭竿而起組織「義軍」的故事，也就不易出現。

由共產小兄弟到反全球化「阿公」

何況，古巴在國際社會的受歡迎程度並不差，已沒有多少國家把它當流氓。箇中關鍵，是卡斯楚成功把馬列主義衍生的反制裁的「舊式反美」，與時並進地改良為國際經濟合作理論衍生的反全球一體化的「新式反美」。前者的古巴政府要忙著四處輸出革命，吃力不討好；後者的古巴則四處鼓勵各國建立制衡美國的經濟共同體，而這是符合全球化經濟整合潮流的一環，地位自然崇高、正面。委內瑞拉、玻利維亞和古巴結成「反美經濟鐵三角」，已沒有了當年的革命風險，反而是經濟自強的蹊徑，對資本主義者的利益，也不一定有損。

2000年，哈瓦那主辦了著名的77國集團南方高峰會，討論反貧窮和全球化議題，被視為卡斯楚融入國際主流的里程碑。此前卡斯楚曾委派好友、思想行為同樣左傾的前阿根廷球王馬拉杜納帶領群眾，在美洲國家峰會進行反布希示威，即使躲在幕後，也出盡風頭。2006

年，卡斯楚又到阿根廷，出席拉美南方共同市場高峰會，率領門徒委內瑞拉總統查維茲，大唱反美式經濟一體化的高調。在911五週年紀念日當日，古巴更主辦了不結盟國家運動首腦會議，和美國對著幹……可以說，古巴在國際社會的地位近年不但沒有下跌，反而越來越高、越來越主流，卡斯楚也被拉美人民、乃至世界賦予「反全球化阿公」的顯赫地位。

　　由是觀之，卡斯楚無論前半生功過如何，他留下的「非物質文化遺產」，可能比遠景俱樂部的CD更歷久常新。

小資訊

延伸影劇

《*Soy Cuba, O Mamute Siberiano*》[紀錄片]（巴西／2005）
《*Fidel*》（美國／2002）

延伸閱讀

Man Who Invented Fidel: Cuba, Castro and Herbert L Matthews of The New York Times (Anthony DePalma/ Public Affairs/ 2006)
Cuban Music: From Son and Ruma to the Buena Vista Social Club and Timba Cubana (Maya Roy/ Wiener（Markus）／2002)

加州夢
California Dreamin'

時代	公元1999年
地域	羅馬尼亞
製作	羅馬尼亞／2007／155分鐘
導演	Cristian Nemescu
編劇	Catherine Linstrum/ Cristian Nemescu
演員	Razvan Vasilescu/ Maria Dinulescu/ Jamie Elman/ Armand Assante/ Ion Sapdaru

加州夢

解構四代羅馬尼亞人

　　不為我們熟悉的羅馬尼亞青年導演南米斯古（Christian Nemescu）遺作《加州夢》，曾於香港藝術中心Summer Pop時段放映，範圍雖屬小眾，但它能在特區出現，已是教人意外的安排。完場時，傳來不少觀眾說「不明白」：不知道這是紀錄片還是寓言，不了解插敘的黑白片段是歷史還是幻象，甚至說不準導演是親美還是反美。這些表面上的含混不清，卻正是導演要傳達的訊息。

呂大樂《四代香港人》姊妹作

　　這部以1999年北約空襲南斯拉夫的科索沃戰爭為背景、講述美軍滯留在羅馬尼亞小鎮卡帕尼坦（Căpâlniţa）的電影，表面上只是敘述了短短五天出人意表的真人真事。但兩個半小時內出場的多線人物，其實已塑造了三條歷史主軸，分別代表三代羅馬尼亞人，好讓未

來的第四代人回歸與前瞻。這樣的視野、涵蓋範圍與斷代手法，都和呂大樂的《四代香港人》或陳冠中的《我這一代香港人》不遑多讓，難怪讓人有既視感。但南米斯古的表達手法，縱使有了明確時代背景，卻還有點意識流文學的味道。只須了解這些重點，一切啞謎都會迎刃而解，教人發現這是滄海遺珠的傑作，比那年香港電影節同期上映的羅馬尼亞電影《布加勒斯特以東零時八分》（*12:08 East of Bucharest*）或《無主孤軍》（*The Paper will Be Blue*）更寫實，也比同樣設定於時空錯置的埃及獲獎電影《警察樂隊來訪時》（*The Band's Visit*）富有歷史縱深。

電影講述1999年的同時，短暫出現了五組黑白片段，它們的背景設在二戰末期、德國戰敗在即的1944年，正是講述第一代羅馬尼亞人不為國際注視的痛楚。那位以官僚程序為藉口，不惜扣留「太上皇」美軍的火車站長兼社團大佬多亞努（Doiaru），目的就是要奪回父親曾經擁有的小鎮工廠，才不斷偷去過境物資，更希望工廠破產，好讓自己能重新低價接收，光復祖業。而他身為地方富豪領袖的父親失去工廠，據黑白片段交代，就是因為戰時為納粹服務，致令戰後被入境蘇軍拉去勞改，工廠也被充公。事實上，就是不為納粹服務，到了羅馬尼亞共產政權上臺，他們的工廠還是會被充公。

第一代：插播二戰片段與米哈伊國王的隱喻

假如這只是資本家庭的個別例子，就不能說是縈繞一整代人的圖騰。但上述回憶，實在能觸動同齡老人的集體神經，原因已於多亞努父親口中娓娓道來：「假如不為納粹工作，工廠已在三年前失去。」不少東歐國家，在二戰根本不是被納粹征服，而是主動加入希特勒陣

營作為junior partner，像乘機擴張領土的匈牙利、保加利亞，或乘機獨立的克羅埃西亞、斯洛伐克。羅馬尼亞的案例則較特別，它在開戰後的1940年仍保持中立，直到成為《德蘇互不侵犯條約》的犧牲品，不但部份領土被兩大邪惡帝國強行兼併，連同級別的匈牙利、保加利亞等國，也居然渾水摸魚提出領土要求。在這情況下，當時的羅馬尼亞國王卡洛二世（King Carol II）被推翻，前任國王米哈伊一世（King Michael I）在本國法西斯將軍安東內斯庫（Ion Antonescu）支持下復位，旋即加入納粹陣營，在境內對猶太人實行種族清洗。對米哈伊一世而言，與德結盟只是逼不得已、沒有選擇的選擇，像多亞努父親一樣。日後他們被標籤為「羅奸」的苦衷，也許只有同代人明白。

另一個第一代羅馬尼亞人的集體陣痛，則由多亞努本人交代：「我們盼望美軍在1944年到來，並相信美軍不會充公工廠，結果到昨天，1999年，才來了你們」。為什麼美軍在二戰後期沒有來？1944年，米哈伊國王見納粹敗象已呈，親自發動政變，從境內親納粹派安東內斯庫手中奪權，並立刻掉轉槍頭加入協約國作戰，理論上，應獲得戰勝國待遇。其實由此至終，他本人一直傾向西方，原因之一是他是候任英女王伊莉莎白二世的表哥。可惜匆忙掉轉槍頭補鑊（編按：挽救錯誤），改變不了大國現實政治的殘酷（否則連義大利在最後關頭也算是脫離了軸心國），當時英美已暗中和蘇聯講數，決定出賣羅馬尼亞的獨立自主，默許紅軍接管羅馬尼亞。加上紅軍的「接收」也像國民黨進入戰後臺灣一樣，成了名副其實的「劫收」，十多萬羅國人因為「通敵」，像多努亞家長那樣，被送往蘇聯集中營，這氣氛令臺灣爆發了228事件，但面對後臺比國民黨強硬得多的蘇共，羅馬尼亞人連反抗也反抗不了。米哈伊一世就範後，自然逃不過被共產黨掌控，更在1947年被逼下臺，連王國也被廢掉，西方則冷眼旁觀，讓羅

馬尼亞成了冷戰時代的鐵桿子鐵幕國家。米哈伊一世的經歷，縮影了那代人的無奈，以及小國在大國夾縫之間的悲哀。

第二代：本土主義者與全球在地主義者

至於地方龍頭多亞努本人和所在小鎮市長等人，則代表了第二代羅馬尼亞人的兩種典型。多亞努作為大資本家後代而淪為「做又三十六」的火車站長兼社會底層混混，對共產政權自然十分不滿，所以他說要多謝美國協助推翻獨裁者希奧塞古（Nicolae Ceausescu），並趕走舊太上皇俄羅斯人。然而他又對美國公然在後冷戰時代干涉東歐內政十分不滿，加上忘不了上一代被西方出賣的往事，反而在東歐變天後變得越來越反美，不惜借故在美軍面前說自學英語粗口「Fuck USA」、「Fuck Clinton」，口口聲聲同情被美國攻擊的塞爾維亞人（傳統上羅、塞兩國倒常是仇敵），更為自己以一人之力扣留擁有先進軍備駛往科索沃的美軍、間接為塞爾維亞人的戰況「出力」而沾沾自喜。這是因為他已在不知不覺間，成為羅馬尼亞本土勢力代表，昔日的反共產霸權，進化成了今日的反全球化，他那些勾結警察、結黨營私的地區夥伴都是本土主義者，大概不會在西方資本擁入後吃得開，所以停留在搶掠外資貨物這樣的低層次買賣。

做又三十六

中國早期在共產主義制度下，沒收私有財產，由公家分派職業，認真工作與否拿的都是同樣的薪資，使人失去上進心與責任心。當時工人月薪是三十六元，由此衍生出了「做又三十六，不做又三十六」的感嘆句。

但這個角色,是可愛的。例如多亞努保留了久違的羅國傳統飲食習慣,美國將軍勉為其難和他共食談判時,也不得不被他的真誠逗樂,充份反映了本土主義者對「再本土化」(Re-localization)的執著,以及對建制、特別是任何形式的中央建制的不信任,無論那是來自什麼國家。面對蘇聯崩潰、西方勢力取而代之,多亞努就是不滿本土力量無法抬頭,特別瞧不起首都布加勒斯特那些親西方官員,寧願自己失業,對強令美軍同行的大領導也不給面子,可見「本土行動」絕不是香港特產。他最終的悲劇收場,自有導演對全球化的喻意。

地方龍頭與中式招商官

《加州夢》的小鎮市長面對同一格局,想的卻是如何讓本鎮盡快脫貧、一夜大躍進到資本主義。雖然有點「全球在地化」或「本土全球化」(Glocalization)的宏觀視野,似可與匯豐銀行的口號「環球視野、地方智慧」匹敵,而無視自己有限的地方實力,結果只能得到喜劇效果。例如他視美軍的滯留為特大「商機」,不惜重辦月前剛舉行過的富「地方民族特色」的「建鎮一百週年紀念節」來「招商」——這並非杜撰,而完全是當時曾發生的真人真事。鎮長安排「國營美女」吊著年輕美軍,帶美軍參觀富商興建的暴發戶式「巴黎艾菲爾鐵塔渡假村」,希望將軍的故鄉和本鎮結成「姊妹市」。一切一切,都是想將那些國際玩法濃縮在本土進行,根本就是大陸三等地方官瘋狂招商的常用板斧。第三世界地方官對外資的熱情指數,從來都反映了當地的發展程度。

難怪這位敬業樂業的市長和普遍羅馬尼亞官僚一樣,對鄰國血濃於水的戰爭,感覺只有麻木;對首長要求盡快解決事情的指令,也

只是敷衍了事。在他而言，傳統節日、民族特色、國家尊嚴、希奧塞古，都只是市場化的符號。他的唯一擔心，和內地任何一個（盡責的）縣長一樣，就是再不急起直追，他這些冷戰後無依無靠的中生代，就成了名副其實的「失去的一代」——而且，還不是昔日美國有病呻吟的「垮掉的一代」（Beat Generation），而是連精神內涵也逐步空洞化了的「Lost Generation」。

第三代：一脫到底的歐盟身份危機

　　《加州夢》的男女學生、乃至導演南米斯古本人，相對而言則屬於第三世代。在這代人心目中，1999年正是他們邁向全球的里程碑。北約空襲科索沃後，整個東歐都徹底服膺美國秩序，羅馬尼亞也在2004年正式加入北約，並於2007年1月1日正式加入歐盟，這些組織在《加州夢》時代還是非敵非友。羅馬尼亞多年「脫東入西」的心願，代表了一代人夢寐以求的未來，也是一個國家能否保存自身獨立性的挑戰。羅馬尼亞加入北約後，成了集團內最弱的成員國之一，在集體軍演期間，經常被新同伴嘲笑（從電影已可見羅軍的軍紀頗有改善空間）；它加入歐盟的決定在國內廣受支持，在其他歐盟國家則有超過一半人反對這位新成員，原因，自然是它太窮。

　　因此，《加州夢》那位性格女主角17歲學生，就是導演眼中的新生代典型。一方面，她在選擇本土性伴侶時，只挑風流才子為男友，在獻身於自己情挑的美軍後，又發奮學英文，最後成功離開小鎮，到了首都布加勒斯特讀大學，相信脫貧成功在望，經歷和眾多中國鄉鎮尖子一樣。另一方面，她不但身體發育成熟，心理更顯得少年老成，對美軍完全沒有幻想，明白「沒有人會帶我到美國」，在送別

一夜情人時，只在對方手心畫了一個微笑，而不是岑凱倫筆下少女才會寫下的本國電話號碼。這樣的自信、務實，加上破滅的「加州夢」，還不是導演為新生代同胞、乃至第四代後來者的言志？導演以1965年樂隊「媽媽與爸爸合唱團」（The Mamas and the Papas）的經典美國民歌〈California Dreamin'〉為電影配樂，更以此命名，為的就是這份深意，明說美國甚至不能為羅馬尼亞帶來歌詞描述的遍野枯葉、紅天灰雨，更沒有加州夢中人那股清新的感覺。以下歌詞翻譯來自網路上的「西洋流行歌曲英漢對照網」，雖然未免略嫌過白，自然也不及《少林足球》將原曲改編為周星馳和黃一飛的〈少林功夫醒〉傳神，卻倒也符合這電影的意境：

樹葉都已枯黃／天空陰沈沈的／在冬日裡，我走在路上
若我人在洛杉磯／我將感到安全而溫暖／但那只是冬日裡的加
州之夢
我停下來／走進一間教堂／穿過門前小路／我跪下雙膝／開始
祈禱
牧師點起了煤炭取暖／他知道我將會留下／但那只是冬日裡的
加州之夢
樹葉都已枯黃／天空陰沈沈的／在冬日裡，我走在路上
若我不曾告訴她今天我將離去／但那只是冬日裡的加州之夢
All the leaves are brown/ And the sky is gray/ I've been for a walk/
On a winter's day
I'd be safe and warm/ If I was in L. A./ California dreaming/ On such
a winter's day
I stopped into a church/ I passed along the way/ Well, I got down

on my knees/ And I began to pray

You know the preacher light the coal/ He knows I'm gonna stay/
California dreaming/ On such a winter's day

All the leaves are brown/ And the sky is gray/ I've been for a walk/
On a winter's day

If I didn't tell her/ I could leave today/ California dreaming/ On such
a winter's day

......

第一代米哈伊廢王回國成為國家大使

　　歷史永遠愛捉弄人。作為第一代代表的廢王米哈伊，在共產政權崩潰後還在世，決定返國見證歷史，滄海桑田，人面桃花，卻一度大受後來世代的歡迎。在後共產政府安排下，他住回剛成了「前任元首辦公室」的王宮，而且被物盡其用，成了羅馬尼亞的非正式外交使者，讓羅馬尼亞加入北約和歐盟的連串遊說，就有米哈伊陛下的汗馬功勞。

　　他的傳奇經歷，就像二戰後同期下臺的保加利亞廢王西美昂二世（Tsar Simeon II）。此人流亡海外初期一貧如洗，一度只有二百美元，被逼從頭做起，後來雖然從國內獲得部份遺產，但已鍛煉成和別的流亡王族不一樣的氣質。他有一句名言：「流亡是國王最好的教育」。於是他毅然下海經商，成為義大利AC米蘭班主（編按：俱樂部老闆）貝魯斯柯尼（Silvio Berlusconi）那樣的大亨，發跡後再重新建構自己的國王身份，刻意資助其他流亡國民，作為其總投資的一部份，後來證明這是一本萬利。他和其他西歐王室的先天關係，又反過

來成為其生意擔保，讓保加利亞人相信唯有他能和歐盟接軌。這樣的創業經歷，比起一直領殘廢餐的一干東歐廢王以及無數富豪第二代，無疑長進得多，因為他能從實踐學懂官商勾結的潛規則，一旦當權，也不容易被手下嘍囉蒙蔽。

保加利亞第一代廢王當選總統

自從東歐變天，保加利亞萬年共黨領袖日夫科夫（Todor Zhivkov）下臺，當地民主選舉比臺灣更混亂，國民相信「凡是政客都是人類渣滓」的血酬定律，只望找個可靠的替代品。廢王身為富翁，被認為不會刻意貪汙，這是優勢之一；他曾擔任國家元首，曾經滄海，聲稱從政只為團結國民，可超越政黨爭拗，這是優勢之二；他在國外是社交名流，和英女王等人是親戚，擁有國際身份，這是優勢之三。結果曾幾何時是獨裁象徵的「國王」，就忽然變成民主守護神。

2001年，保加利亞廢王組成「西美昂二世國民運動黨」，奪得國會多數議席，國王陛下也成了共和國「總理陛下」。他的內閣由技術官僚組成，成份應有盡有，甚至包括一名魔術師，以突顯非主流政治色彩。雖然他只擔任四年總理，政黨就在下屆大選失去多數議席，但表現已比其他曇花一現的政治明星好，起碼成功振興經濟，讓保加利亞入歐盟變成可望可即。西美昂二世任內的最大政績，同樣是大力推動保加利亞「入盟」，反映這些東歐顯貴的第一、二代人並非個個都是多亞努家族，也有不少願意拋開歷史包袱，與時並進，扮演全新的角色，人生不過如此，豈不快哉？

最捉弄人的是，《加州夢》導演南米斯古之死，竟是死於第一

代羅馬尼亞人寄予厚望的英國人之手。2006年仲夏，一名英國司機在羅馬尼亞首都駕著嚴重超速的保時捷衝紅燈，就這樣，撞死了計程車內的南米斯古，和另一位同齡配音員。說來，南米斯古也是筆者的同齡人，他死時不過27歲，當時《加州夢》的後期製作還未完成，他本人自然不知道電影後來獲得了2007年坎城影展的「一種觀點大獎」（Prix un certain regard），更想不到自己會成為羅馬尼亞新生代融入全球體系的烈士。願他安息。

小資訊

延伸影劇

《布加勒斯特以東零時八分》（*12:08 East of Bucharest*）（羅馬尼亞／2006）
《警察樂隊來訪時》（*The Band's Visit*）（埃及／2007）

延伸閱讀

The Bloody Flag: Post-Communist Nationalism in Eastern Europe: Spotlight on Romania (Juliana Geran Pilon/ Transaction Publishers/ 1992)
Post-Communist Romania: Coming to Terms with Transition (Duncan Light and David Phinnemore/ Palgrave Macmillan/ 2001)

科倫拜校園事件
〔紀錄片〕

Bowling for Columbine

時代	公元1999年
地域	美國
製作	美國／2002／120分鐘
導演	Michael Moore

美國竊Gun檔案

美國槍枝協會：本土恐怖主義也有生態系統

　　麥可‧摩爾是近年美國最受爭議的導演之一，他發揚光大的「偽紀錄片」系列，也成了網路惡搞次文化和左翼社運文化結合的新世紀實驗。然而，無論其立場如何有理，他刻意斷章取義的拍攝手法始終有欠道德，而且其電影主軸總是指向過分龐大的陰謀論，往往令原來要傳遞的有利訊息也模糊起來，好端端的自我邊緣化，始終是各大陣營人士應引以為鑑的。相對滿布陰謀論的《華氏911》而言，麥可‧摩爾探討美國槍擊案頻生的舊作《科倫拜校園事件》卻恰恰相反，電影雖然緊扣了推廣美國持槍合法化的NRA，成功訪問／玩弄了也曾是導演的NRA會長希斯頓（Charlton Heston），也提及其他愛槍人士的諸般心態，卻未能全面剖析協會在美國得以壯大的原因，反而將問題歸咎於保守主義和社會缺乏互信的不安全感。這樣一來，焦點反而不夠明確，控訴的對象也過分籠統，結論過分政治正確，而且沒有人完全受責，令電影的公信力遠超《華氏911》，但這卻諷刺地

和導演的社運原意背道而馳。其實解釋NRA角色的專著眾多,只是麥可‧摩爾未能駕馭相關政治概念而已。假如他懂得把《科倫拜校園事件》演繹為國內反恐,和《華氏911》探討的國際反恐交叉並列,電影的思考性應強得多。

美國民團‧伊拉克薩德爾‧黃飛鴻

　　布希打反恐戰以來,一直以「有效杜絕本土恐怖襲擊」為政績,無論外交方略如何霸道,美軍在海外有沒有違反人權,反恐這前提,都自信是無懈可擊。同時,近年美國有不少校園槍擊案和白人狂熱分子策畫的大規模爆炸案,除了電影講述的1999年科倫拜校園槍擊案(15死24傷),還有911後的多宗同類案件,包括2005年的紅湖印地安槍擊案(10死15傷)和2007年的維吉尼亞槍擊案(33死23傷)。但華府依然視它們為「個別例子」,未有像外交層面那樣,對本土恐怖主義作系統化處理,或提出一個什麼口號「反恐」。美國內外恐怖主義兩者並存的落差,是驚人的。假如布希願意「自我他者化」地研究美國,就不難發現美國和伊拉克、巴勒斯坦一樣,都有一個支撐國內恐怖襲擊的生態系統。這系統的不同成員都有自我繁衍能力,而且原來的宗旨和所謂伊斯蘭恐怖主義一樣,都完全正大光明,只是當它們黏合在一起,客觀上卻會滋生暴力。這體系的典型例子,就是NRA。

　　NRA成立於南北戰爭後的1871年,是全美影響力最不成比例的NGO(Non Governmental Organisation,非政府組織),成立的理論基礎是「捍衛憲法第二修正案」,暗裡的主軸就是在南北戰爭後捍衛真正的盎格魯薩克遜白人價值。第二修正案原本要保障的並非單單是

持槍權，也不是人權或自由，而是憲法的分權思想，因為它擔心聯邦政府像歐陸中央那樣，權力膨脹後過分地由上而下向地方施壓，所以容許地方保留「民團」自衛，作為平衡聯邦政府的工具，一旦出現有違背人權自由的政府，可予以推翻。

早期民團主要肩負守衛家園的職責，畢竟當時的政府實力有限，而印地安人和山鄉野獸同樣是美國拓荒者的具體威脅，但到了後期美國政府膨脹後，民團的含義，更多是考慮當國家出了獨裁者，地方也可揭竿而起。這和三權分立、兩重政府、間接選舉總統等美國憲法諸般考慮一樣，都是防止單一政體的獨裁。換句話說，這裡說的美國民團，和後海珊時代的伊拉克什葉派激進領袖薩德爾（Muqtada al-Sadr）挑戰中央政府的民團，或我們熟悉的廣東佛山黃飛鴻執教的民團，本質上沒有什麼分別。駐伊美軍對薩德爾民團十分忌憚，經常大舉鎮壓，官方原因，就是民團滋生恐怖分子，並對他們提供掩藏。在伊拉克足以成立的論證，在美國，應該同樣成立。除非，真的橘越淮而枳。

保守主義和ACLU的自辯：持槍「先發制人」是否自衛？

當然，布希認為薩德爾民團由激進思想支撐，因此才會成了恐怖分子。然而，任何意識形態體系，包括布希所屬的新保守主義陣營，只要「基本教義化」了，也可以相當激進。而且，正如薩德爾民團以「終極熱愛和平」解釋組織的武力政策，NRA也有類似理據解釋持槍合法化。每當校園槍擊案發生後，NRA並不當它們是挑戰，反而聲稱這是證明其存在價值的「正面事件」。根據NRA的邏輯，正因兇手以外的其他學生沒有槍，不能向兇手自衛還擊，槍擊案的死

傷才這麼嚴重，這就是其口號「槍枝不殺人、只有人殺人」（Guns Don't Kill People; People Kill People）的來源。同一道理，他們相信只要家家戶戶都有一支槍，連普通的入室搶劫案也會減少，因為罪犯會有所顧忌，至於這會否令罪犯更傾向濫殺無辜來自衛，就像執行死刑的中國會否令罪犯因畏罪而更習慣殺人滅口，就不在NRA倫理討論範圍內了。

　　如是者，究竟什麼才算自衛？美國外交現在的「先發制人」理論，據說，也是「自衛」的一種，即在人家攻擊前，拿起槍捍衛自己的生命，但在其他國家眼中，那就成了侵略。每年美國不少槍擊案死者，都是被「先發制人」制掉，他們也許只是形跡可疑地從背包拿東西，就被持槍的對方當作襲擊；甚至有妓女槍殺老嫖客，也許因為嫖客的雄姿太有「侵略」意味，也被裁定是「合法自衛」。上述案例是美國社會的冰山一角，不會像2006年英國警察以反恐之名誤殺巴西青年那樣，掀起軒然大波。但如此以先發制人演繹「自衛」，其實並非美國政治的傳統，只是911後的新猷，這和布希的先發制人論是雷同還是巧合，則應由受眾自行判斷。

　　為什麼911的上述理論能得到廣泛傳播？《科倫拜校園事件》有探討日本電腦遊戲是否鼓吹了美國的本土暴力，卻沒有觸及更在地的美國特色。正如賓拉登的訊息喜歡在關係友好的卡達半島電視臺發放，典型例子是否成了基督右翼教士大本營的「聖三一廣播網絡」（Trinity Broadcasting Network, TBN）。此外，NRA也有好些無關意識形態傾向的務實盟友，例如在著名的密西根唯利是圖律師集團的協助下，以「持槍自衛殺人」脫罪，是不難的，NRA甚至曾控告柯林頓的禁槍論「違憲」，餘事可知。頻頻以金錢打法律戰以外，NRA又得到一個名叫「美國公民自由同盟」（American Civil Liberties

Union, ACLU）的特色NGO支持，這組織的成員同樣包括大量律師，理念卻不是金錢，而是要捍衛憲法第一修正案的言論自由條款。ACLU對言論自由的定義定得極寬，基本上只要沒有付諸行動，任何言論他們都會保護，其中又最愛為亂倫家族、孌童、3K黨等爭議集團辯護。ACLU一般被看作左派，新保守主義者認為他們有意摧毀整個道德文化，不過他們同時也為NRA的所有理論辯護。

美國人買槍・伊拉克人也買槍

假如在香港，有人忽然要買槍，就是通過地下渠道，也會惹起江湖人士質疑：這傢伙要幹什麼？生客還是熟客？有沒有背景？所以徐步高犯案，還是容易追蹤的。但在伊拉克薩德爾民團根據地持槍，卻是天經地義，不會讓人起疑，反而不持槍才顯得可疑，或會被當作精神病。目前在美國持槍，是有檔案可查的，但檔案歸檔案，在槍枝全面普及後，檔案的追蹤功能就被嚴重弱化了，正如美軍要追查哪個持槍的伊拉克人可能策劃襲擊，是不可能做到的。今天美國的國土安全部對外來者審查嚴密，據說對圖書館借出的極端思想書籍也有檔可查，就是萬一發生意外，也希望容易追蹤，但偏偏在手槍「手機化」以後，上述反恐追蹤機制卻被大為削弱，令持槍者搞襲擊的機會成本大大降低。但假如校園槍擊案兇手的社會背景是香港，學生即使神通廣大，可弄到一支槍，過程也會驚動黑白兩道，十分麻煩，權衡一番後，很可能只會退而求其次，打一場線上遊戲，或者上街遊行了事。退一萬步，柯林頓還沒說禁槍，只是說說和槍商合作推出能夠自我追蹤的「智慧槍」，NRA的教條已容它不下，乾脆把總統告上法庭。目前在美國，正如麥可・摩爾說，限制一個月「只准」買一支槍的

州,已經算是傾向禁槍的了。

　　既然NRA主張人人都有持槍自衛的權利,而且這權利和相關知識應予以進一步普及,那麼自衛者懂得多少基本知識才算正常?答案是,多多的知識也不過分。這就像一個研究製造炸藥的香港人,即使在網路討論區發瘋,也可能被網友舉報,但自製炸彈在巴勒斯坦只是普通常識,在美國也是普通常識。假如那位香港網友進入巴勒斯坦討論區,遭遇就會全然不同。被美國國務院列為恐怖組織的黎巴嫩真主黨燈塔電視臺(Al-Manar),有一個王牌節目叫「誰是烈士」,內容以美國立場演繹,就是教導黎巴嫩人如何成為恐怖分子。同一道理,教導美國人如何成為恐怖分子的資訊,在NRA宣傳庇護下,是同樣氾濫的。陰謀論者相信,NRA只是保住槍枝販賣商飯碗的代言人,事實上這並非NRA的成立原因,不過其壯大客觀上有如此效果,卻是無庸置疑的,因此麥可‧摩爾才刻意帶校園槍擊案受害人,到大型連鎖超市Kmart的槍枝販賣部踢館,逼得Kmart承諾不再售槍,這是全片不太做作的高潮所在。

共和黨的盟友還是脅持者?

　　弔詭的是美國持槍問題的辯論,似乎會永遠拖延下去。表面原因是NRA是共和黨的堅定盟友,近半世紀以來所有的共和黨總統(其實還有民主黨的甘迺迪)都是NRA會員,NRA綱領總會受到這個大黨的支持,但某程度上,NRA也是最愛「假共和黨之名」的「有心人」,正是它利用了美國民主制度的漏洞,才得成氣候。誠然,NRA和共和黨的支持者同樣集中在美國中南部的農村地區,宗教的保守傾向明顯,不過NRA也有一些中間派和民主黨人。每當共

和黨議員要爭取民主黨支持他們的私人議案，NRA就懂得乘虛而入，動員全體430萬會員向共和黨要爭取跨黨派合作的議員施壓，好鎖定共和黨人的反禁槍鐵票，並有職業遊說員負責關鍵遊說。這類利益交換，在議題十分瑣碎的美國地方議會，更是非常普遍的。何況NRA以難纏著稱，曾千方百計讓會員轉名到政治形勢緊湊的關鍵選區，把數名重量級禁槍議員搞下臺，「以儆效尤」，內裡不無恐嚇成分，運作原理和東方議會選舉的「幽靈選票」策略異曲同工。近年最著名的受害人是1994年意外落選的紐澤西州州長、強烈推動禁槍法案的民主黨人弗洛里奧（James Florio）。

布希以問題票勝出的2000年總統大選，有人也認為是NRA在作怪，當時他們的曲線助選手法甚至包括在南部散播「千禧蟲末日論」，用以強化民眾的持槍自衛意識和對民主黨「踐踏人權」的不滿，可見美國南部選民的特色和臺灣南部選民不遑多讓。這就向伊拉克可能只有1%選民關心婦女應否被強制戴頭巾問題，但只要這議題能整合跨黨派合作，負責人又懂得玩政治，要成功把盟友脅持，應是唾手可得的。在柯林頓任內，美國國會好歹還是通過了《布雷迪法案》（*Brady Hadgun Violence Prevention Act*），決定禁止出售19種半自動步槍，並規定購買手槍的人必須經過五天的等候期，期間須接受有關犯罪紀錄、精神狀況的背景調查。法案規定為期十年，十年後，自然被共和黨的布希拒絕延長。

麥可‧摩爾暗算NRA主席，反被暗算

慢慢地，美國選民習慣了每逢選舉就出現禁槍爭議，習慣了正反辯論，認為完全禁槍是違反人權、完全解禁是自由氾濫，總之，一

切要中庸。他們永遠留下兩大黨，也容納墮胎和種族融合的正反雙方長久並存，就連原來不應成為世紀爭端的持槍議題，也成功成為美國政壇超穩定結構的其中一環。2000年美國總統大選前夕，禁槍派在母親節組織了「百萬母親」大遊行（訊息是槍枝氾濫害了子女），為民主黨候選人凱瑞（John Kerry）造勢，並為柯林頓執政八年的禁槍政策打氣。有見及此，NRA立刻動員組織一個「憲法捍衛姊妹」反遊行，以女制女，共和黨議員自然蜂擁而至。這類正反交鋒的客觀效果，就是令中間選民逐漸麻木，接受這辯論是日常生活無聊政治的又一部份。NRA表面上開天殺價，要求進一步強制一人一槍，但得到今天這樣膠著的結果，確保這議題永遠是議題，其實已是超額完成任務了。

從這角度看，《科倫拜校園事件》參與了這一議題的討論，並將之帶進主流，其實也是NRA堅忍的成功。當麥可‧摩爾逐漸固化了其極端自由主義者的身分，他那具強烈預設前提的紀錄片模式，往往引起不必要的爭議。例如他在電影中訪問老牌好萊塢影帝、NRA主席希斯頓時，不惜拿出會員證自稱NRA會員兼電影業後輩，騙取對方信任，才獲准登堂入室展開溫馨家訪。二人初時談得十分投機，待那位老人警戒鬆懈後，麥可才搞突襲，目的自然是突襲希斯頓對政治辯論的有限修養和對槍擊案受害者的冷漠無情，這就頗有請君入甕的暗算之嫌。即使是自由派的圈內人，對此也覺不太道德，因為這扭曲了人與人之間的基本互信，而互信應是突破左中右的。《科倫拜校園事件》由麥可‧摩爾拍攝這個事實，反而顯示了NRA的一定價值，對後者來說，就更妙不可言。結果，希斯頓的環節，讓他得到不少同情分，暗算的麥可，反而被整個宏觀體制暗算了。

小資訊

延伸影劇

《健保真要命》（*Sicko*）（美國／ 2007）
《*The Big One*》（美國／ 1998）

延伸閱讀

Inside the NRA: Armed and Dangerous (Jack Anderson/ Dove/ 1996)
National Rifle Association: Money, Firepower, and Fear (Josh Sugarmann/ National Press Books/ 1992)

時代	公元2001年
地域	美國
製作	美國／2006／111分鐘
導演	Paul Greengrass
編劇	Paul Greengrass
演員	Christian Clemenson/ Trish Gates/ David Alan Basche/ Cheyenne Jackson

群眾壓力造就的空中恐怖片

　　怎樣才算是恐怖片結合現實產生驚慄效果的顛峰？假如你坐在飛機上，面前的個人螢幕正放映講述911事件第四架被劫飛機的《聯航93》，剛看到劫機者出擊的一幕，接著你的飛機就遇上氣流，鄰座亞裔乘客突然又要到衛生間，這大概就是了。

　　對觀眾來說，這齣沒有任何明星主演的「仿紀錄片」，和一年前推出、講述同一題材的電視電影《The Flight That Fought Back》一樣，劇情毫無懸念可言，因為誰都知道911當日發生了什麼事，但依然教人看得屏息靜氣，就是因為它的寫實性。所謂寫實，不是說電影前半部重組案情的辦案式仔細研究，也不是基於導演對電影後半部乘客奮起反抗過程的幻想（因為真相已不為人知），而是裡面每一個角色，飾演的多是不見經傳的普通人，他們無論是美國官僚、機上乘客，還是阿拉伯劫機者，都有著複雜矛盾、而不是非黑即白的人性。他們的行為，在這架飛機上，或多或少，都受制與朋輩或敵人的群眾

壓力。這個嶄新角度，對忽然變得汗牛充棟的反恐文學來說，依然是頗為新穎的。

直線思維之外：愛國官僚的盲從壓力

首先，《聯航93》和另一齣以911事件為背景的同期電影《世貿中心》（*World Trade Center*）不同，它可是花了大量篇幅交待美國民航局和空軍的嚴重溝通隔閡，對官僚主義有不少白描的諷刺。例如它說軍方在劫機前剛好打算進行演習，演習的虛擬情景，依然是「俄羅斯戰機襲擊領空」，可見美國近數十年都以為單靠雷根「星際大戰」一類的高科技計畫就可以自衛，依靠的還是冷戰的老黃曆，卻沒有針對低科技襲擊的應變對策。聽到劫機消息後，當局的直線思維，就是參照上次美國本土出現的劫機案例，因此依然「鎮定自若」，以為又是勒索贖金的小兒科。當知道這是一場新型不對稱戰爭，官僚們才發現一切的跨部門溝通渠道都不存在，各級官僚都亂了套，總統也跑了，卻連副總統也不敢下命令。

在這些混亂背後，有更多內情並沒有在電影交代。其實美國情報部門早已得到恐怖份子可能利用劫機、撞機形式搞襲擊的情報，曾指令在千禧年元旦的洛杉磯國際機場、和2001年獨立紀念日的全國飛行單位提高戒備，就算前線員工不知詳情，高層不可能不知。這不是說什麼陰謀論，只是指出那些高層既已知道有出現911式襲擊的可能，而反應還是如此駑鈍，裡面正是有群眾壓力的成份存在。須知道要說服同僚，有一個他們聞所未聞的什麼「蓋達」組織正搞瘋狂襲擊、而且要不顧一切既有程序予以配合，在一個擁有數百萬政府人員、而當中冗員也有不少的超級大國，不是沒有確切證據或上級指

令，就可以完成的小事。

官方《911調查報告書》對上述問題的結論，輕描淡寫：「美國各部門缺乏協調」，對個人責任幾乎隻字不提。於是，建議自然還是從官僚主義入手：重組安全機構，成立兩個極度臃腫的反恐協調單位，即對內的國土安全部（Department of Homeland Security）和對外的國家反恐中心（National Counter-Terrorist Center），以改善政出多門的官僚病。問題是，這可能嗎？這兩個部門成立後，全盤接收了美國的一切應急政策，對反恐的防禦也許是精密了，效率卻比從前更低下。典型例子是發生在2005年，當時美國處理南部卡翠娜（Katrina）風災時一片混亂，官僚不再像《聯航93》那樣不談反恐了，卻過猶不及起來，基於同一種多做多錯的群眾壓力，只懂按反恐程序處理非人性化的天災，向所有災民進行反恐測試。另一例子是他們堅持嚴格審查每一名留學生的背景資料，除了協助大學製造了完善的紀律檔案，什麼得著（編按：獲得）也沒有，同樣是傑出的反恐之作。

中產劫機者互相監督

在另一條劇情線上，《聯航93》沒有把劫機者描繪為窮兇極惡的恐怖份子，反而為他們添加了不少不溫不火的「去好萊塢式」內心戲，這是把他們人性化處理的難得之作。電影的四名劫機者都富有教養，擁有現代科學知識，對人質也不算殘忍，起碼容許他們打電話和親友道別，這完全符合事實。因為他們確是來自中產階級，受過高等教育，無論在所屬國家（三人來自沙烏地阿拉伯、一人來自黎巴嫩）、還是留在美國發展，都可生活無憂。這徹底扭轉了從前「唯有窮途末路才會劫機」的成見。那為什麼他們願意自殺式劫機？這是另

一個深奧的課題，應以另一篇文章來分析。《聯航93》顯示了他們人性化的遇事猶疑的一面，這卻是十分寫實的。

相信這樣的安排，除了要說明劫機者都是平常人，也容許我們從心理學角度，解讀劫機者當時的心境。當劫機者身處和地面世界隔絕的萬呎高空，又沒有足以絕對壓倒眾多乘客的尖端武器，若只是孤身一人行事，就可能容易畏難放棄。因此賓拉登安排四、五人一組各自劫機，除了可互相支援，也是製造互相監督的小眾／群眾壓力。值得注意的是，911當日成功撞向建築物的另外三架客機都有五名劫機者，唯獨聯航93只有四人。這第五人也許在角色的功能設定上，能製造更堅定的壓力和士氣，亦未可知。因此，所謂「失蹤的第20名劫機者」，又成為911陰謀論的必備內容。

「鞋炸彈客」何以當不成烈士？

911後，著名的「鞋炸彈客」（shoe bomber）瑞德（Richard Reid）就是孤身一人上機，企圖策動恐怖襲擊。和911劫機者不同，他居然公然大模大樣在座位脫鞋，邊拿出炸藥粉末、邊企圖劃火柴引爆客機，幸而被鄰座乘客制服，現正在服刑中。據說，當大驚失色的乘客問瑞德在幹什麼時，他還從容不迫地指指自己的鞋，施施然回應說：放炸彈而已。瑞德並非阿拉伯裔人，而是出生於英國、有加勒比海牙買加血統的白人，也是被稱為「激進清真寺」的芬斯伯里清真寺（Finsbury Park Mosque）教徒（參見《往關塔那摩之路》），本來只是搞搞雞鳴狗盜的英國街頭小混混，和蓋達的聯繫，就算有，也不可能太深入。

看過《聯航93》，我們不得不懷疑瑞德的宗教熱情。從表面證

供推論，他只在缺乏朋輩壓力下捨不得去死，才演出這一場爛戲。否則他若是和《聯航93》的劫機者一樣，躲在衛生間重組炸藥、安裝炸彈，不可能不成功。飛機一旦爆炸，我們將不可能知道他靠穿鞋來偷運炸藥粉末，爆炸將成為懸案，類似案件可能接踵而來。說不定，至今還沒有脫鞋安檢這回事呢。今天我們登機前都要脫鞋檢查，讓通道傳出陣陣異味，就是拜這位仁兄的絕招敗露所賜，可見此人對我們現實生活的影響，不可謂不大。所以瑞德可說是蓋達的大叛徒，「飲恨」做不成烈士的關鍵，恐怕就是沒有了朋輩壓力。

在改變世界的關鍵時刻，人性的抉擇，一念天堂，一念地獄，在什麼也相當制度化的今天，個人心理的掙扎，依然可造成天差地別的後果。

第四架客機被劫是偽造的證據？

至於機上乘客勇敢反抗所顯示的人性勇氣／光輝／道德／精神，在《聯航93》上映前早已傳遍美國。坊間一直傳聞，這客機是在世貿被撞擊後，被美國軍方下令在賓夕法尼亞州擊落，以免它撞向劫機者的原訂目標，相關「論證」主要來自美國宗教學者格芬（David Ray Griffin）的《新珍珠港》（*The New Pearl Harbor*）。雖然有人曾拍得飛機是自然墜毀的照片，但這又被陰謀論者堅稱是偽造，正如他們堅持世貿大廈如此倒塌，只能是小型核爆內部爆破造成一樣，害得無意中拍下照片的那位賓州酒店房東，被民間煞有介事地當作中情局疑似特務。在這些疑似陰謀鋪墊下，聯航93機上全體人員的遭遇，更贏得壯烈犧牲的普遍同情。

在2005年上映、並先後推出三個版本的獨立製作紀錄片《脆弱

的變化》（*Loose Change*），可說是比麥可‧摩爾的《華氏911》（*Fahrenheit 9/11*）更集中探討這類陰謀的電影。一般研究員相信，聯航93的原訂撞擊目標是白宮、國會山莊或總統渡假的大衛營，因此這批乘客也就被看作護國烈士，甚至被認為拯救了總統布希的性命，因此死後拿下勛章無數，連墜機地點附近的公路亦被重新命名為「聯航93紀念公路」。也許是救布希一命這樣的死法教人不值，始終有陰謀論者堅信聯航93的乘客並未真的壯烈犧牲，只是和那位在2001年中美軍機南海相撞事件的中國失蹤機師王偉一樣，「被藏了起來」。其他那三架飛機的死難者，也許死得更震撼、被高溫熔化的過程更痛苦，死後卻是沒有如此英雄待遇的。

聯航93乘客沒有想到逃生門？

無論存在陰謀與否，從電影可見，這批乘客的勇敢，同樣也是群眾壓力之下的唯一選擇。由於客機延遲起飛，他們在機上已知道其他客機在劫機者脅持下撞向世貿大廈，覺得自己反正是死路一條，才決定奮力一搏，否則很可能和其他三架客機的乘客一樣，至死還不知道在坐以待斃。可是他們在生死關頭，固然發現求生必須制服駕駛艙內的劫機者，卻似乎沒有想過在飛機離地面極低時，既然足以接通手提電話、看見花草樹木，其實也可以乾脆穿上救生衣，打開逃生門逃生。單就機會率而言，制服劫機者而又讓飛機安全回航的機率，似乎比近距離跳機、而又不死的機會要渺茫。坊間一般相信聯航93的乘客雖然沒能逃生，但總算令客機墜毀，認為他們應該成功進入了劫機者控制的駕駛艙，只是功虧一簣而已，《聯航93》正是如此描述。

其實，根據飛機殘骸和黑盒的案情重組，乘客根本沒能攻破駕駛艙大門，故影響不了大局，什麼英雄主義都是一廂情願的加工而已。假如機上的人質只有一人至數人，全數都是青壯成人，相信他們更能彈性思考如何逃走。但聯航93航班的乘客（除劫機者外）共四十人，他們都知道反擊劫機者有機會拯救全體乘客，跳機卻是少數人才能做到的個體求生，在眾志成城、照顧老弱的傳統道德價值和群眾壓力下，乘客和被捆綁在一起的劫機者一樣，都不可能獨善其身，知其不可為而為之，無奈地，就只能死而後已了。

飛機監獄化：一勞永逸解決空中群眾恐慌

911後，我們乘坐飛機都處於高度戒備狀態，事實上經過重重反恐安檢駐機，要不心懷戒懼也不可能。但無論安檢儀器怎樣先進，一切總是防不勝防的。而且，以這樣的思維搞反恐，很可能激起更多政治問題。就以音波啟動的催眠器為例，它被老年乘客以連體助聽器形式帶上機並非不可能，屆時只要襲擊者事前做好個人防禦，按鈕發放音頻，不難讓全體乘客短暫入睡，接下來就可以便宜行事，施施然劫機。20世紀發生了數次針對國家元首的空中謀殺懸案，都有音頻武器的影子，可見這並不是動畫片叮噹機器貓的未來法寶。又如剛才提及那位鞋殺手，若不是把炸藥粉末放進鞋內，而是故意藏在錫克教徒的頭巾內、或穆斯林的白帽內，並且事先張揚，希望製造「文明衝突」，機場是否又要規定乘客除脫鞋外，亦必須脫巾脫帽檢查？現在機場將液體列為高危物品，除非有醫生處方證明，否則連藥水也不准帶上機，然而連中學生也懂得如何弄到處方證明，恐怖組織又怎會不懂？假如高齡華人持有液體中藥而沒有處方證明而不獲登機，這又是

否另一種文明衝突？

　　總之，除非有朝一日，機場繼脫鞋、脫皮帶和照纖毫畢現的全裸X光後，索性規定全體乘客必須一絲不掛上機，否則這類鬥智鬥力的反恐，永不能有一勞永逸的解決方案。按目前形勢來看，「類一絲不掛」的理念，似乎真是大勢所趨，日後乘客攜帶的飛行物件可能將被分為三類：一是寄艙；二是隨身衣物（邏輯上以囚衣或三點式為宜）；三是護照、藥物、錢包一類貼身物件，後者一律要在申報後交由機組人員保管，使用時必須由機組人員拿取，地點也要在一個專門開闢的空中隔離室，以杜絕任何借助外物襲擊的機會。

　　按同一邏輯演繹，汲取《聯航93》的教訓，機師登機後，就應失去自由，無論何時何地、任何時間，都必須被一道不能開啟的門將他們和乘客及空姐隔絕。就算有人劫機、殺光全機人員，只要沒有足以毀滅飛機的炸藥，機師還是可以保持飛機的控制，不會機毀，只會人亡。當然，這樣的連鎖效應是巨大的，也是社會性的：當機師不能和機組人員和乘客溝通，必會令其工作吸引力大減。空姐由於要兼顧基本安檢，也必須比目前以外貌為主的骨幹挺拔百倍，套版形象會由《衝上雲霄》的陳慧珊，逐漸變成前匯賢智庫時代的葉劉淑儀。如此這般，坐飛機如坐牢，而且是分批坐牢，整個航空業的倫理關係將會徹底改變，這也許就是人力所及的反恐極限，屆時上機就沒有集體恐慌了。我們但願有這一天，還是沒有這一天？

小資訊

延伸影劇

《世貿中心》（*World Trade Center*）（美國／ 2006）
《*The Flight That Fought Back*》（美國／ 2005）
《脆弱的變化》（*Loose Change*）（美國／ 2005）

延伸閱讀

The New Pearl Harbor: Disturbing Questions about the Bush Administration and 9/11 (David Ray Griffin/ Olive Branch Press/ 2004)

Among the Heroes: The Story of Flight 93 and the Passengers Who Fought Back (Jere Longman/ Simon and Schuster/ 2002)

Courage After the Crash: Flight 93 Aftermath – An Oral and Pictorial Chronicle (Glenn Kashurba/ Saj Publishing/ 2002)

時代　公元2001-2004年
地域　[1]阿富汗／[2]美國／[3]英國
製作　英國／2006／95分鐘
導演　Michael Winterbottom
編劇　Michael Winterbottom
演員　Rizwan Ahmed/ Farhad Harun/ Arfan Usman

往關塔那摩之路

The Road to Guantanamo

往關達那摩之路

法律和原則的灰色地帶：
美國向「倫敦斯坦」開戰？

　　香港百老匯電影中心曾聯同人權組織，放映英國導演溫特本（Michael Winterbottom）的半紀錄電影《往關塔那摩之路》，一如往常，除了在穆斯林聚居的尖沙咀重慶大廈，在社會沒有多大回響。電影講述三名英籍巴基斯坦裔青年阿瑪特（Ruhal Ahmed）、伊克堡（Asif Iqbal）和拉蘇爾（Shafiq Rasul）的「奇遇」，他們和好些重慶大廈住客的經歷相若，恰巧在911後回到巴基斯坦探親兼娶妻，因好奇和想得到他們口中的「人生exposure」，冒險走到當時作戰中的阿富汗，結果被美軍當作恐怖份子擒獲，更被送往美國控制的古巴關塔那摩灣海軍基地（Guantanamo Bay）嚴刑逼供，兩年半後才獲釋。雖然基地囚徒眾多，但三人畢竟是英國人，因此一舉成名，由於他們來自英國伯明翰市的提普頓市（Tipton），故被稱為「提普頓三人組」。

在導演引領下，觀眾自會驚訝於美國如此公然侵犯人權。但假如沒有導讀，電影就容易淪為一邊倒的宣傳片，因為有四個關鍵問題是《往關塔那摩之路》沒有正面解答的，包括：（1）為什麼美國在人權成了普世價值的今天，依然能夠如此蠻幹？（2）為什麼那些負責審訊的美國官兵如此有違人性？（3）為什麼關塔那摩醜聞揭發後，並沒有受到美國本土輿論強烈譴責，不少百姓並不同情「提普頓三人組」？（4）為什麼拍攝和關注本片的，都是擔任反恐大配角的英國，而不是美國？這和英國首都倫敦的穆斯林區近年被稱為「倫敦斯坦」（Londonstan），有什麼關係？

對不起，「拘留者」不是「戰俘」

首先，關塔那摩逼供場的法律設定，是近年國際關係極難出現的特別案例，這是911後美國司法部長阿什克羅夫特（John Ashcroft）的傑作。根據日內瓦條約，正式作戰的士兵被俘後就是戰俘（Prisoners of War, POW），戰區的平民無分敵我都是平民，都分別受國際法保護，美國法律更是早已禁止了對其他嫌犯進行逼供。阿什克羅夫特的形象，雖然不如布希首任內閣另一鷹派健將倫斯斐（Donald Henry Rumsfeld）突出，但論保守程度有過之而無不及，他不但堅持施政靈感得從每天早禱得來，亦公開表示對美國三權分立的法治原則在「危急」時存在不信任。在布希要求下，阿什克羅夫特創造了一個新的歸類——來自蓋達一類恐怖組織的「非法戰鬥人員」（Unlawful Combatants）。這些人不再是平民，也不算是士兵，因為代表他們的是一個非國家個體，於是他們被俘後就不是戰俘，而是「拘留者」（detainees），也就是不受任何國際法保護，可方便美國進行任何逼

供。至於誰是「非法戰鬥人員」，自然是由布希政府說了算。

　　對美國而言，國務院列為正式恐怖組織的四十多個團體，都有資格提供「非法戰鬥人員」。但阿什克羅夫特也曾根據同樣「理論」，下令調查美國境內沒有組織聯繫的數千名有色人種。這樣的定義，自然充滿歧義，因為不少非國家個體和國家是有關連的，「提普頓三人組」就是被指為塔利班成員，但塔利班曾有效運作阿富汗政府，更曾和美國建立溝通熱線，但在政權倒臺後，當時負責和美國打交道的塔利班外交人員，卻成了關在關塔那摩的「非法戰鬥人員」，營內最憤憤不平的就是他們。又如伊拉克反美武裝按傳統定義就是游擊隊（Insurgents），他們代表本土勢力抗擊外來佔領軍，是完全受國際法保護的，但在打游擊戰的扎卡維（Abu Musab al-Zarqawi）卻被標籤為恐怖份子，等待他的跟隨者的，又是只有關塔那摩了。

關塔那摩灣：古巴的香港

　　有了上述定義的偉大發明，阿什克羅夫特又為布希設計了毋須公開透明的所謂「布希軍事法庭」，但美國依然擔心逼供一類公然違反人權的行為會被當事人控告。畢竟美國的「不愛國」律師為數不少，更有專門協助爭議性訴訟的法律界NGO美國公民自由聯盟（American Civil Liberty Union），因此華府對「拘留者」不敢在境內審訊，也不敢交由盟友審訊。理論發明家阿什克羅夫特搜索枯腸，又想出絕招——只要審訊在美國可完全掌控的敵國境內進行，就可以隨便逼供，因為當事人就算向逼供所在的國家提出訴訟，美國也毋須同敵國合作。

　　這樣的地方乃可遇不可求，目前只有一個，就是古巴的關塔那

摩灣海軍基地。那又是「歷史遺留下來的問題」：1898年，美國在美西戰爭徹底擊敗西班牙，奪取了所有西班牙殖民地，並順道強租了位於佛羅里達州對岸的古巴關塔那摩灣基地。當時古巴剛脫離西班牙殖民管治，已被美國內定其不日獨立，要高興還來不及，自不會抗拒太上皇的任何要求。出人意表的是卡斯楚的革命成功後，也力排眾議，決定保留關塔那摩的美國租約，讓它成為美、古溝通的灰色地帶，令它的角色，好比冷戰時代的香港，儘管從美國到當地要拐上一個大彎，因為美國和古巴之間是不容許直航的。時至今日，關塔那摩的正式主權依然屬古巴，但完全受美軍控制，他們在境內大可為所欲為，就算有人向古巴政府控告美國違反人權，布希也毋須理會，反正卡斯楚這麼說也說了數十年。創劃出了「拘留者」和「古巴租港」這兩道灰色地帶，往關塔那摩之路，就被布希內閣一手鋪成了。

官僚主義內部的無聊競爭

至於美軍審判員在關塔那摩表現得很不「美國」，也是有「苦衷」的。根據心理學家研究，讓嫌犯坦白交代的技巧自然包括電影介紹的一系列酷刑，美國在冷戰時，中情局就是專門向各國右翼政權傳授箇中心得，「廣獲好評」。負責審訊的官兵，有部份人確是對所有疑似恐怖份子深惡痛絕，然而其他人在「做好份工」之餘，也要顧及官僚主義的壓力，不得不隨波逐流。據英國記者羅斯（David Rose）的《關塔那摩：美國向人權開戰》（*Guantanamo: The War on Human Rights*）的調查披露，不少美軍明知「拘留者」只是濫竽充數的小角色、甚或是無辜者，但為求得到「勝利」的戰績、在升遷考核時被上司加分，往往寧濫勿缺，否則就會被責備為失職。反恐戰爭期間，

美軍內部軍官不斷互相標榜什麼「蓋達剋星」，就是常見的邀功行為。《往關塔那摩之路》有一幕講述好心美國士兵走進一拘留者監倉內，為他殺死蠍子，相信在現實生活，這「不當」舉動，足以讓他記缺點。

另一情況是美國負責反恐的部門山頭林立，雖說是由國土安全部統管，但情報人員分別來自中情局、聯邦密探局和軍方各個系統，又有英國MI5等外援，他們都在互相競爭如何得到最多情報，結果逼供手段只有越來越刁鑽古怪，以免被其他同僚看輕。從羅斯的著作可見，通過關塔那摩得到的情報實在效果輕微，儘管美國宣傳謂從中破獲了兩宗「策劃中」的大規模襲擊，但看來是自圓其說的成份居多。諷刺的是，關塔那摩的審判過程必然令當事人留下終身烙印，他們就算本來不是恐怖份子，也很可能在獲釋後憤而弄假成真，屆時美國就可以「證實」拘留者都是恐怖份子了。

虐囚情報戰的「理性」假定：蓋達網絡的細胞重疊

關塔那摩醜聞爆出後，美國主流媒體依然無動於衷，這自然和「戰時」國民的獵巫心態有關。在美國史上，每逢國家進入緊急狀態，平日被極度重視的人權理念，都會得到靜靜的妥協。例如冷戰時期出現的麥卡錫主義，二戰時期的美籍本土日裔人士被送往集中營，都曾被左翼份子大聲疾呼批評，卻還是順利執行。911後，不少美國人對穆斯林在社會上獲得的不公平待遇心知肚明，他們出入海關就受盡屈辱，但右翼保守人士心底裡相信，犧牲「他們」的人權，會有助「我們」在非常時期的安全，只是不能宣之於口罷了。因此，這時代也有「新麥卡錫時代」之稱。

不過，關塔那摩的案例還是和史上的其他獵巫不同，美國人有更多理由相信，裡面的拘留者能提供有價值的情報。這是因為蓋達採用的組織模式，並非共產黨那樣的由上而下一條鞭，而是互相平衡、交叉重疊的一個個細胞組織。一名到清真寺祈禱的穆斯林，可能不知道身旁的那個人就是蓋達高層，但他透露的情況，足以對情報人員提供幫助；反之共黨基層嘍囉根本不可能接觸到高層，也就毋須設立關塔那摩對他們下功夫，這就是反恐戰和傳統戰的根本差別。根據上述定義，提普頓三人組就被美國右翼團體認為「值得」被審訊：他們確是無故自願從巴基斯坦走到阿富汗希望提供「幫忙」（自然是幫忙反美的塔利班、而不是美國），他們確是到過塔利班在阿富汗的訓練基地參觀，他們在巴基斯坦留宿的清真寺確是曾被蓋達用作支援中心。就算負責審訊他們的美國人明知三人皆無辜，沒有當特務的可能，審訊者還是會相信：並非不可能從他們口中得到有用情報，誰叫他們先後活躍於巴基斯坦和「倫敦斯坦」？因此，《往關塔那摩之路》的批判角度，始終不能在美國變成主流。

芬斯伯里清真寺成了英國恐怖份子集中營？

　　至於這電影在歐洲、特別是在英國容易引起共鳴，則牽涉另外的內政問題。911前，歐洲各國的穆斯林「問題」已成了競選議題，在法國的例子最明顯（參見本系列第二冊《光榮歲月》），在穆斯林比例越來越高的英國亦不遑多讓。前首相布萊爾（Tony Blair）間接因為伊戰而提早下臺，這和他過份開罪國內的伊斯蘭社群，有莫大關係。布萊爾最富爭議的反恐政策，除了在執行層面的無限量支持布希出兵、授權遞解所有嫌疑恐怖份子出境外，還涉及宣傳層面的政治化

妝工作,例如他的政府和友好媒體,數年來都在渲染個別清真寺為疑似恐怖活動中介站,其中最著名的是位於北倫敦的芬斯伯里清真寺。芬斯伯里前任教長漢薩(Abu Hamza al-Masri)是英國小報最愛找的「時事評論員」,以散佈激進伊斯蘭言論著稱,因煽動罪而被判監七年,目前還在服刑中,更被惡搞為電影的恐怖大亨(參見《反恐戰場》)。

當芬斯伯里清真寺成了英國的一個品牌,果然「新人」輩出,例如在2005年,倫敦發生連環炸彈爆炸後,來自同一清真寺的阿布‧卡塔達(Abu Qatada)被指為疑似幕後黑手,據說他真的加入了蓋達,成了蓋達「宗教裁決令委員會」的成員。不過英國只能把他扣留,卻沒有證據讓他入罪,唯有將他遣返出生地約旦,但法律程序繁複,至今懸而未決。這樣一來,卡塔達開始有了高知名度,得到和實力不符的「聲望」,逐漸被認為是蓋達在整個歐洲和北非支部的精神領袖。芬斯伯里清真寺的其他信眾同樣份量十足,包括在911沒有上機的「第20名劫機者」、企圖以鞋藏炸藥炸毀英航客機的「鞋殺手」、策劃伊斯蘭中學大屠殺的俄羅斯車臣游擊隊領袖等,他們都是恐怖份子界「響噹噹」的角色,令清真寺「聲名大噪」。

卡塔達的遣送

2005 年英國警方因倫敦的爆炸案而逮捕卡塔達以後,遲遲無法將他驅逐出境。2008-2012 期間,他進出英國監獄多次,還對歐洲人權法院提出申訴(宣稱引渡至約旦將可能遭受酷刑而危害自身受公平審判的權利)。歐洲人權法院初步判決時同意但後來又駁回。最後,2013 年英國和約旦達成了「在審判中將不會對其動用酷刑來蒐集證據」的正式協議,卡塔達才由英國皇家空軍的飛機載至約旦並且接受約旦國家法院的司法審判。

提普頓三人組在電影中被審判員問及是否常到芬斯伯里清真寺，反映英、美當局都認定了那是蓋達支部，但這樣的類比，對英國本土的穆斯林社團是相當不禮貌的。漢薩入獄後，芬斯伯里清真寺為洗脫「恐怖」色彩，宣佈更換領導、改名換姓，現在名叫「北倫敦清真寺」，但成見不是一朝一夕可以打破的。美國穆斯林社區沒有那麼集中，在國內的影響力也不及其他少數族群，但今日的英、法等國已不可能像美國那樣，能大規模對穆斯林進行監視或煽動「伊斯蘭威脅論」。《往關塔那摩之路》雖然說的是美國，卻突顯了布萊爾政府無力／無意保護國內穆斯林公民的事實，自然捅了英國的馬蜂窩。某程度而言，倫敦任由美國審判自己的公民提普頓三人組，已可說是英國政府的奇恥大辱。

Cat Stevens：由英國歌星到伊斯蘭教士

提起英國的穆斯林代表，最著名的還不是漢薩、卡塔達等阿拉伯人，而是一名上一代耳熟能詳的本土白人。他原來叫卡特・史蒂文斯（Cat Stevens），改信伊斯蘭教後，卻成了尤里夫・伊斯蘭（Yusaf Islam）。他生於1948年，父親是希臘裔塞普勒斯人，母親是瑞典人，舉家移民英國，家庭信奉東正教，子女卻入讀天主教學校。如此背景沒有令他與別不同，少時的他不見得有宗教慧根，跟其他孩子一樣在發明星夢，面試時臉不紅說出下列對白：「我的朋友都叫我做貓，因為，很多女孩子都說我的眼睛似貓」，所以，他就以貓為名。這頭貓在六十年代末期成名，唱片總銷量超過四千萬，首本名曲〈*Morning Has Broken*〉唱得街知巷聞。不久他卻發現「不能享受心靈的平靜」，於是在1978年改信伊斯蘭，並退出樂壇。當然，這是官方版本

的信史，也有說他沉迷毒海，全靠真主獲得新生；或精神接近崩潰，只能借助宗教復原。無論如何，伊斯蘭在冷戰最糜爛的六、七十年代，在西方確有提供另類精神出路的社會功用，和約翰·藍儂（John Lennon）的大麻和平主義同類。自此卡特·史蒂文斯——現在該是尤里夫·伊斯蘭——不再唱流行曲，據他所言，是宗教導師教導穆斯林不能享有「最基本享樂以外的物質」，於是他情願封麥，還要求唱片公司停止發售其舊唱片。後來他為了傳教重操故業，也只敢採用最原始的鼓聲配樂，推出舊歌迷難以接受的大碟《A is for Allah》。

伊斯蘭世界當然不是沒有歌星，只是史蒂文斯獲得的教誨和賓拉登一樣，又是源自被視為基本教義派的瓦哈比主義。潛移默化下，他變得越來越政治化，包括向巴勒斯坦的哈瑪斯捐獻，並在1989年介入轟動一時的撒旦詩篇事件。話說和提普頓三人組背景相近的英籍巴基斯坦裔作家魯西迪（Salman Rushdie）出版的小說《魔鬼詩篇》（The Satanic Verses），被伊朗最高精神領袖何梅尼批評為褻瀆伊斯蘭教，發出稱為fatwa的宗教裁決令，下令全球穆斯林把作家處死。追殺令惹來國際譁然，西方主流伊斯蘭教士都避免捲入漩渦，遜尼派教士對這什葉派的事亦不予理會，唯獨隸屬遜尼派的史蒂文斯一貓諤諤，敢言地呼應已被妖魔化的何梅尼：「根據伊斯蘭法律，魯西迪或是任何褻瀆先知的作家，都應該被判處死刑。」自此，他被歸類為「英國激進伊斯蘭代表」，舊唱片一度無人敢買（雖然他不在乎），新唱片又無人問津（這也在乎不了），甚至連累英國的皈依穆斯林人數直線下挫，雖然後來他改口稱死刑只能由法庭、而不能由個人執行，但還是不獲原諒。

911後，史蒂文斯自然激烈批評布希的反恐戰爭，在2004年從倫敦飛到紐約被拒入境，原因是「可能與恐怖份子有聯繫」。諷刺的

是，自從他被拒入境，基於負負得正的邏輯，公眾形象越來越好，不久再被邀請到主流節目交流宗教心得，其援助非洲饑民的慈善活動重獲好評，甚至取得前蘇聯總統戈巴契夫旗下的基金會和平獎，英國前外相詩特勞（Jack Straw）也親自為他向美方叫屈。他的經歷和公眾接受程度的大起大落，正正縮影了英國穆斯林的政治地位，現在英國主流政客都不敢輕易開罪境內穆斯林了，縱容《往關塔那摩之路》會令政客失去選票，對這電影不隨便捧捧場，那就說不過去了。

小資訊

延伸影劇

《*Prisoner 345*》[紀錄片]（美國／ 2006）
《*Gitmo*》[紀錄片]（瑞典／ 2005）

延伸閱讀

Guantanamo: The War on Human Rights (David Rose/ New Press/ 2006)
Londonstan (Melanie Philip/ Encounter Books/ 2007)

			特
凸搥特派員	時代	公元2003年	務
	地域	[1]英國／[2]法國	戇
Johnny English	製作	英國／2003／88分鐘	J
	導演	Peter Howitt	
	編劇	Neal Purvis/ Robert Wade/ William Davies	
	演員	Rowan Atkinson/ John Malkovich/ Ben Miller/ Natalie Imbruglia	

英國人的戀法情結：二十世紀英法幾乎合併

　　「豆豆先生」艾金森（Rowan Atkinson）年前主演的通俗電影《凸搥特派員》，開宗明義開007的玩笑，但遠沒有《王牌大賤諜》（*Austin Powers*）那樣王晶化，又沒有新作《豆豆假期》（*Mr. Bean's Holiday*）的胡鬧，反而頗合乎英國人內斂的幽默感。而且，電影還配合了半虛半實的歷史佈局，以英法千年鬥爭為宏觀背景，為觀眾增加了歷史縱深。

英法世仇，已無傷大雅

　　曾幾何時，這兩個國家確是世仇。中世紀捧紅了聖女貞德的英法百年戰爭（1337-1453），就是當時的世界一級熱戰。那時候，英格蘭還有不少直轄領土在歐洲大陸，如果勝利，大有完全佔領法國之勢。反之，法國亦不斷嘗試效法以往的羅馬帝國或維京海盜，由歐陸

拓展領土到英倫，並偷偷和英格蘭北部的蘇格蘭王國結盟。由於歐洲王室通婚頻繁，根本是一個大家庭，這雙世仇的不少王族成員，卻相互有對方的繼承資格，可謂你中有我、我中有你。否則《凸搥特派員》的法國貴族，也不可能繼承他口中依然是「世上權力最大」的英國王位。

雖然英、法兩國在拿破崙戰爭後，起碼在外交上開始走在一起，但兩國國民習慣成自然，還是喜歡無傷大雅地互相調侃。《凸搥特派員》正好反映就算到了全球化時代，英人、法人也沒有忘記上述「集體回憶」，還是經常靠對方的差異，來突顯自己的獨特性。例如電影的英女王，居然是因為愛犬被脅迫而順從退位，自然值得法國人嘲笑；那位法國大反派更是脂粉味奇重，像一個中世紀的假髮長裙中性人，又倒過來成為英國人調侃對象。假如沒有了法國情結，英國文化就像是被掏空靈魂一樣，反之亦然。

但不可不知的是，《凸搥特派員》講述的法國人統治英國陰謀，在20世紀幾乎變相出現：兩國固然討論過合併，也有部份兩國國內人士，希望接受對方有效行使主權。可見外國的胡鬧喜劇，雖然同樣以師奶、學生為消費對象，卻不是沒有文化底蘊的。

法國總理摩勒建議組「英法政治經濟共同體」

根據冷戰後的英國政府解密文件，原來英、法兩國在五十年代，曾一度考慮結成統一實體。這樣的新聞假如出現在今天，相信難以逃過狗仔隊的耳目，不知當年倫敦和巴黎真的強政勵治，還是合併提議確實極其機密，以致滴水不漏。當年主動提出合併的，居然是民族自尊奇重的法國，時間是1956年，人物是來自中間偏左政黨聯盟的

總理摩勒（Guy Mollet），他比右派對英國成型中的福利社會更具好感。摩勒訪問倫敦時，提出深化英法合作關係，建議成立一個「英法政治經濟共同體」，潛臺詞就是建議法國抽離於醞釀中的「德—法」歐洲軸心，更希望英法逐步邁向統一；甚至，連統一後的國名也定好，叫做什麼「法蘭格蘭爾」（Franglaterre）。

這提議卻被英國保守黨的疑歐派首相艾登（Robert Anthony Eden）拒絕，大概擔心這是巴黎把英國拖入歐洲的陰謀。不久輪到艾登訪問巴黎，摩勒對合併建議還不死心，又舊事重提。他這次的建議更丟法國人臉面：讓法國加入大英國協（Commonwealth of Nations），奉英女王伊莉莎白二世為國家元首，情節和《凸搥特派員》的瘋狂橋段一模一樣，只是換成了法國投奔英女王，而不是英女王遜位予一個奇葩法國貴族而已。面對從天而降的「賣國」奇事，這回，艾登沒有回絕了，而是興致勃勃，承諾回倫敦和閣員商量大計。不過，這次輪到法國高層拒絕進一步探討，計畫最終不了了之。大概因為是羞家（編按：家醜）的關係，相關文件在法國全部離奇失蹤，等於不存在，剩下英國留下白紙黑字記載的帝國光榮，並適時地在21世紀曝光。

為什麼好歹作為冷戰一極的法國，居然曾打算侍奉英女王為國家元首？要了解這問題，不能單從英、法兩國的視野出發，而應把它看成世界老牌殖民主義的最後一搏。當時英、法兩大殖民帝國解體在即，美、蘇擺明要取代歐洲成為世界盟主，瓜分所有前殖民帝國的勢力範圍。老牌帝國為求自保，尋求緊密合作，也不算有違常理。正是在摩勒訪英的1956年，英、法聯同盟友以色列，乘著蘇伊士運河危機入侵埃及，卻因為美國的出賣而功敗垂成。國際地位大增的埃及，又支持鄰國阿爾及利亞游擊隊的反法戰爭。這些國際形勢，才加速了

法、英兩國對自力更生的探討。摩勒方案首次提出是正當蘇伊士危機中，第二次提出則在危機後。

假如法國加入大英國協，歐盟將胎死腹中？

假如英法兩國全面整合，長久的經濟效益也許是相當正面的，因為兩國經濟具有不少互補性。屆時整個歐洲整合的軌跡亦將完全改變，今天所謂「新歐洲」、「舊歐洲」的劃分可能完全顛倒，而當「法—德」軸心變成「英—法」軸心，英美聯盟的依附性也將大為減弱。但這些並非當時兩國領袖的思考重點。他們當務之急，是思考各自帝國的未來。要是兩國在五、六十年代願意並有能力共同鎮壓殖民地起義，爭取時間和美蘇討價還價、而不是白白讓殖民帝國瞬間崩潰，冷戰的二元對立歷史可能全面改寫。屆時兩國殖民地交叉共管，香港人連法語也琅琅上口。這樣的狂想，可能正是合併策劃人的終極目標。

可惜，摩勒並非法國具影響力的權威領袖。不久他所屬的中間偏左聯盟失勢，輾轉被右翼的戴高樂再次取代。以法國國父自居的戴高樂，自然不會投靠英國那樣窩囊，英法殖民帝國的崩潰，才變成無可避免。戴高樂正式復出前的1957年，歐盟的前身歐共體正式成立，《羅馬條約》生效，法國終於選擇了以德國開始和歐洲大陸逐步整合，「摩勒方案一」已不可能。不久，法國殖民地紛紛獨立，以致1960年成了非洲獨立年，戴高樂建立了自我中心的「法蘭西共同體」，雖然生命力遠不及大英國協，整體也更為鬆散，不過已不用仰人鼻息、屈身侍人，「摩勒方案二」同樣永遠胎死腹中。假如任何法國領袖在今天提出這樣的建議，不但篤定落選，而且不被極右政客勒

龐（Jean-Marie Le Pen）之流稱為賣國賊才怪。

法國境內的「小不列顛恐怖主義」

　　雖然英法合併並不成功，但法國境內今天依然殘存英國勢力，正如《凸搥特派員》的英國也存在法國勢力。最著名的「法奸」聚居地，就是法國西北部地區布列塔尼（Britanny），意即「小不列顛」，正如法語的「大不列顛」就是大布列塔尼（Grande Bretagne）。這個地區的不少居民來自威爾斯和英格蘭南部，數個世紀前因為逃避北英格蘭的入侵，才遷移到對岸的法國居住。小不列顛在中世紀原也算是獨立公國，扮演緩衝英國、法國間的橋樑角色，因此境內保留著英倫風俗文化。留意法國甲組聯賽的球迷會知道球隊南特、朗斯，它們就是小不列顛的球隊。後來小不列顛在1499年被法王路易十二以和親策略兼併，早期還有類似一國兩制的框架存在，直到法國大革命前後，當地的特權才逐漸取消，變成法國「不可分割的一部份」。目前小不列顛約有人口五百萬，依然有人說類似愛爾蘭語的本土語言，並未被法國全面同化。冒大不韙提出英法合併的法國總理摩勒，來自法國北部的諾曼第省，也許是被鄰近的小不列顛風氣影響了，對兩國同源的說法較易接受，才敢忽發奇想。

　　《凸搥特派員》的法國貴族兼監獄大亨蘇瓦（Pascal Sauvage）登陸英國時，並沒有多少心腹，但法國境內的小不列顛雖然喪失獨立身份已數百年，卻依然有三兩知己認為當地應脫離法國回歸英國、或乾脆恢復獨立。這個知名度極低的獨立運動和臺獨或巴勒斯坦獨立運動一樣，也有自己的組織，稱為「小不列顛解放陣線」（Armee Revolutionnaire Bretonne, ARB），成立於1974年，目標是對抗法國政

府的逐步融合,以達到長遠分治的終極理想。ARB和著名恐怖組織西班牙巴斯克分離份子(巴斯克語:Euskadi ta Askatasuna, ETA)是盟友關係,但策略相對溫和得多,雖然偶爾也搞搞炸彈襲擊,但老是刻意避免造成傷亡,事前的警告對當地居民可說做得呵護備至,這也是ARB不為人知的原因。直到冷戰結束,靠恐怖活動搞獨立的國際風氣開始減退,ETA等老牌恐怖主義份子都開始改變策略,ARB卻在這時一反常態,製造了一宗麥當勞爆炸案,造成一名法國侍應死亡。然而,ARB在不合適的時間「開齋」,並非因為反法苗頭興起,而是ARB的目標已有所改變。它發現舊目標越來越似天方夜譚,法國卻成了反全球化運動的大本營,所以ARB希望轉型為激進反全球化運動的一個單細胞,開始和其他左翼組織增加往來,也就需要顯示一下實力。

今天英國還有「Jacobites」嗎?

那麼英國國內又有沒有相應的「英奸」?歷史上,凡是親法的英國人,都被稱為詹姆士黨人,即「Jacobites」。事源英國在1689年爆發所謂光榮革命,斯圖亞特王朝(Stuart)信奉天主教的詹姆士二世(James II)被趕到法國,來自荷蘭的信奉新教的威廉三世(William III of Orange)奪位,和詹姆士二世的新教徒女兒瑪莉二世(Mary II)共同執政。威廉死後,瑪莉的妹妹安妮女王(Queen Anne)繼位,在位12年,死後因為沒有直系子孫,帝位就傳到王族遠親德國漢諾威家族(Hanover)的喬治一世(George I),即現在溫莎家族(Windsor)的祖先。與此同時,詹姆士二世依然自稱流亡君主,他死後兒子繼續在法國自稱「英王詹姆士三世」(James III),

聲稱擁有英國主權，希望借法國兵復位，在英國被稱為「老僭王」
（The Old Pretender）。不過這個家族並非落難才投靠宿敵法國，事
實上，斯圖亞特王朝就是來自剛才提及的法國北部小不列顛的貴族，
後來因為內部鬥爭才遷移到蘇格蘭，輾轉獲得蘇格蘭王位，再因為伊
莉莎白一世女王沒有子嗣，才以血緣入主英格蘭，可見當時歐洲各國
王室的走馬燈結構是多麼微妙。

　　自此，凡是各國要干涉英國內政，或英國國內要推翻現有王室
管治，都自稱擁護詹姆士三世復辟，這批人就是廣義的詹姆士黨人，
他們信奉的就是詹姆士復辟主義（Jacobitism），名字和法國大革命
的激進雅各賓黨（Jacobins）相近，但兩者沒有任何關係。詹姆士
三世曾策劃了數次入侵英國本土的計畫，一度成為英國擔心被法國
吞併的大患，何況法國和蘇格蘭又簽有友好條約《老同盟》（*Auld
Alliance*），而愛爾蘭又是天主教的大本營。縱然英格蘭和蘇格蘭在
1707年宣佈合併，愛爾蘭也在1609年開始被英格蘭殖民，但法、蘇、
愛三面夾攻英格蘭本部的危機依然存在。1745年，詹姆士三世年僅
25歲的兒子、被稱為「小僭王」（The Young Pretender）的查理三世
（Charles III/ Charles Edward Stuart），獲父親授權「攝政」，最後一
次大規模代表詹姆士黨率眾攻打英國。他本人以可愛教主的Kawaii造
型、天真無邪的「戰術」和荒島逃生的經歷聲名大噪，成為英國傳奇
人物之一，至今還是支持詹姆士黨的蘇格蘭民族英雄，遺下不少紀
念他的民歌和傳說，包括蘇格蘭名酒Drambuie，魅力遠勝《凸搥特派
員》那位法國貴族。假如蘇格蘭成功獨立，他定必獲平反為國父級人
物。可惜，他的正經事兒，畢竟徒勞無功。

「英奸」已不是「英奸」

　　自此，詹姆士主義運動開始式微，斯圖瓦特王朝的後人不得不在法國落地生根。後來英、法和解，法國遞解查理三世出境，英國餘部又不再支持，這位落難王孫才真正嘗到落難滋味，最終酗酒而死。詹姆士後人不再挑戰英國政權，但詹姆士黨一字已深入民心，依然成了英國政客對政敵扣帽子的常用詞彙，疑似「英奸」的數量永遠彷彿很多，直到20世紀，才開始被新一代政客拋棄（參見本系列第二冊《奇異恩典》）。名義上，今天的巴伐利亞公爵依然是詹姆士黨的「合法」王位繼承人，但真正希望邀請法國來主持英國政局的組織，卻一個也沒有了，反而法國還有苟延殘喘的ARB。

　　所謂「大不列顛人」（Britons）的身份在19世紀才全面出現，取代了「Johnny English」的「English」。這和詹姆士黨在外部施予的持續壓力亦大有關係，對此英國女歷史學家柯莉（Linda Colley）的成名作《英國人：國家的鑄煉（1707-1837）》（*Britons: Forging the Nation, 1707-1837*）有詳細介紹。直到今天的全球化時代，「詹姆士黨」一字再次得到含義的延伸：那些英國本土右翼的反外人士、疑歐派、本土行動，偶然喜歡半開玩笑地稱對手為詹姆士黨；而那些主張進一步融入（法國主導的）歐洲一體化的英國人，在極端份子眼中，也就成了放棄國家主權、出賣祖先神主牌的現代版「英奸」了。

　　但今天的「英奸」，已沒有多少叛徒的意思，反而被看成一種帶有法國情調的英國人。《凸搥特派員》的蘇瓦，是不會在英國找到古代定義的詹姆士黨的。但現代含義的新詹姆士黨人，他卻應會遇上不少，起碼應比電影顯現的要多。一旦他登上英國王位，就是對我們

難以理解的什麼監獄生意沒有幫助，相信這位法國人在英國，也不愁寂寞。

小資訊

延伸影劇

《豆豆假期》（*Mr. Bean's Holiday*）（英國／2007）
《聖女貞德》（*The Messenger: The Story of Joan of Arc*）（法國／1999）

延伸閱讀

Best of Enemies: Anglo-French Relations Since the Norman Conquest (Robert Gibson/ Impress Books/ 2005)
Britons: Forging the Nation, 1707-1837 (Linda Colley/ Yale University Press/ 1994)

反恐戰場
The Kingdom

時代　公元2003年
地域　沙烏地阿拉伯
製作　美國／2007／109分鐘
導演　Peter Berg
編劇　Matthew Michael/ Carnahan/ Michael Mann
演員　Jamie Foxx/ Chris Cooper/ Jennifer Garner/ Jason
　　　Bateman/ Ashraf Barhom

暴劫現場

西方和沙烏地阿拉伯分道揚鑣的先聲

　　《反恐戰場》原名《王國》，王國直指沙烏地阿拉伯王國，這是美國罕有直接描述沙烏地阿拉伯國內恐怖主義的作品。這可是一個敏感題目，對美、沙兩國都吃力不討好。一方面，沙烏地阿拉伯自從發現石油就是美國盟友，美國基於戰略和經濟考慮，一直扶植沙烏地阿拉伯的腐敗獨裁王室，向來不鼓勵國民批評沙烏地阿拉伯內政。另一方面，沙烏地阿拉伯由於擁有兩大伊斯蘭聖城麥加和麥地那，國王的正式頭銜不是國王，而是什麼「兩聖地的僕人」，任何直接講述沙烏地阿拉伯的故事，只要有絲毫差錯，都容易惹怒穆斯林，特別是沙烏地阿拉伯國內的激進瓦哈比教士（Wahhabists）。911前，賓拉登的故鄉沙烏地阿拉伯，就已經是恐怖襲擊目標。例如1996年發生的美僑區大廈爆炸案，造成19名美國人死亡、三百多人受傷，就幾乎是美國奧克拉荷瑪大廈大襲擊的重演，和《反恐戰場》那波2003年的襲擊規模相若。然而，與沙烏地阿拉伯本土襲擊相關的新聞，相比其中東鄰

國的恐怖活動，一向都較不受西方重視，因為西方的沙烏地阿拉伯政策，始終陷入干涉也不是、不干涉也不是的兩難，政府就唯有暫緩處理，希望人民不要多管閒事。

《反恐戰場》講述沙烏地阿拉伯恐怖份子處處，形容政權危如累卵，又明白說出美國人在當地不受歡迎，已反映了西方和沙烏地阿拉伯政權開始分道揚鑣了。

沙烏地王室和瓦哈比教士的古老同盟

沙烏地王室原本只是阿拉伯半島的部落小頭目。直到穆罕默德‧本沙烏地（Muhammad bin Saud）在1744年和激進宗教勢力結盟，情況才有所改變，這勢力就是賓拉登信奉的瓦哈比主義。瓦哈比主義今天被視為所謂「伊斯蘭基本教義派」源頭，瓦哈比教士對此並不承認，但他們由始祖瓦哈比（Ibn Abd al-Wahhab）開始，確是鼓吹返回《古蘭經》的時代，依照一千年前的社會規則指導被腐蝕的現代人。沙烏地家族和瓦哈比教士結盟是各取所需的，對當時規模甚小的沙烏地家族來說，瓦哈比對「Jihad」演繹為「有助個人品德修煉的聖戰」、而不是純粹的「修身」，能協助他們武裝部落原始士兵為「求戰死」的死士。對瓦哈比來說，這則是他們這新生教派他朝成為國教的大好機會。這次結盟令沙烏地家族一度統一了鄰近部落，建立了「第一沙烏地王國」，雖然不久被推翻，但家族已成為阿拉伯大族，隨時具備問鼎政權的能力。第一次世界大戰後，沙烏地家族後人在英國支持下，趕走原來駐守聖城麥加、後來管治約旦王國的哈希姆家族（Hashemite），經過短暫的地區戰爭，統一了阿拉伯半島的廣大地區，建立「第二沙烏地王國」，延續至今。

問題是，當瓦哈比主義變成沙烏地阿拉伯國教，而沙烏地阿拉伯又因為發現石油而迅速致富，王室生活迅速腐敗，瓦哈比那些擴張性、復古性、泛道德性的激進教條，就容易變成針對沙烏地王室的利器。沙烏地王室卻也不能沒有了瓦哈比，因為瓦哈比提倡的古代嚴刑峻法，能協助王室維繫極權統治，否則全盤民主起來，他們還是要被趕下臺。在為求達到權力平衡的討價還價下，沙烏地王室決定以物質和金錢，鼓勵瓦哈比教士在境內繼續搞政教合一，只要他們不干涉王室政權，要怎樣復古也可以，同時大舉資助他們在境外辦學傳教，希望將他們的激進熱情延伸至國外，相信教士的精力只要得到發洩，就不會麻煩自己人。

和網路世界異曲同工的耳語運動

911後，美國不斷寫調查報告，發現原來自己信任的盟友沙烏地阿拉伯，竟然是中東激進主義的源頭。報告強烈批評沙烏地阿拉伯的瓦哈比教士四處辦學，培養了塔利班（意即神學士）等大批高足；它的公民賓拉登更因為飽受瓦哈比主義影響，而變成恐怖大亨；而沙烏地王室縱容上述情況發生，起碼也是自私自利，更可能是兩頭通吃的無間道。自此，美、沙兩國的外交裂痕越來越大，美國固然不斷向沙烏地阿拉伯施壓，要王室加緊監管激進教士，一般沙烏地阿拉伯人也覺得美國的干涉越來越嚴重，反過來激起了更強烈的反美民族主義。不少瓦哈比教士、沙烏地阿拉伯民族主義者或其他極端穆斯林，都相信沙烏地王室已徹底淪為美國走狗，索性連王室也一起反，既反美帝，又反腐敗，希望「解放」領土，得到的支持越來越大。《反恐戰場》出現的反美恐怖襲擊，就是源自這樣的背景。

既然沙烏地王室將激進瓦哈比教士引向國外傳教，那麼激進主義是如何在沙烏地阿拉伯本土弘揚開來的？其實在九十年代，基層瓦哈比教士依然可以公開批評沙烏地王室，亦曾遞交公開信監督政府施政。王室雖然不喜歡，也不敢怎麼樣。直到911後，沙烏地阿拉伯和其他「反恐」盟友一樣，乘機收緊對反政府言論的監控，並通過美國的壓力，來壓制基層瓦哈比教士對現狀的不滿。然而，在沙烏地阿拉伯一類國家要傳播訊息予基層市民，並不一定要靠半島電視臺一類傳媒。清真寺的集體佈道大會就是更好的傳播方法，因為參加聚會的穆斯林除了聽教士講道，相互之間也不斷進行訊息交流，是為「耳語運動」。例如賓拉登作為沙烏地阿拉伯人，雖然被政府開除國籍，但在國內始終有不少支持者，賓拉登家族還是沙烏地阿拉伯超級富豪之一。普通人在清真寺散播的賓拉登指示，根本毋須得到核實，他們轉述的同胞被壓迫的慘狀也毋須證據，明知訊息來源難求證也傳播下去，好比網路世界以假亂真的遊戲規則。對激進主義而言，這就是傳統耳語運動比正規媒體更「優勢」的一個面向。既然內地民族主義憤青在網路找到知音，在茶居能結識維園阿伯，那樣在主流媒體沒有他們的蹤影反而不太重要，更可視之為被當權派打壓的象徵——對沙烏地阿拉伯激進主義而言，也是一樣。

利雅德的國中之國「美僑國」

　　《反恐戰場》的襲擊是真人真事改編，指的是2003年沙烏地阿拉伯首都利雅德的美僑區血案，當時有35人死亡（包括26名外國人）、160人受傷。其實，那次襲擊也不全是只限沙烏地阿拉伯境內，因為在摩洛哥、巴基斯坦、以色列和俄羅斯都同時出現類似襲

擊，作為一批蓋達新人上場的見面禮，宣告他們對多個小規模的軟目標同時攻擊，已取代了911那樣龐大的計畫。事實上，沙烏地阿拉伯美僑區也可稱為「美僑國」，「國」外要行《古蘭經》的伊斯蘭教法，「國」內人民卻毋須遵守一切沙烏地阿拉伯法律，人人不分男女都可無拘無束地袒胸露臂，幾乎就是當年殖民主義的治外法權，確是「成何體統」，難怪經常被沙烏地阿拉伯激進份子針對。這類「特殊區」並非小規模的權宜之計，因為沙烏地阿拉伯常駐人口當中，多達1/5都是外國人。他們不是來自西方大企業的特權份子，就是來自東南亞和其他貧窮中東國家的勞工，反正都無意／不能打入沙烏地阿拉伯當地圈子，都是生活在半隔離性的國中之國。相對於阿聯酋、科威特等海灣小國，沙烏地阿拉伯本土常駐人口的比例已算不太低，但國內貧富差距越來越嚴重，出現針對「國中國」的眼紅症，也是情理之中。

　　有見炸彈襲擊成效有限，沙烏地阿拉伯游擊隊近年改為效法以斬首「成名」的扎卡維，和擅長集體脅持人質的車臣游擊隊，也喜歡綁架人質、或者是先綁後殺，以收更大宣傳效果。這也是《反恐戰場》末段斬首場景的起源。近年最嚴重的沙烏地阿拉伯集體綁架案發生在2004年，當時恐怖分子突襲沙烏地阿拉伯東部城市喀巴（Khobar）的石油企業外國雇員宿舍，即時綁去50人，最後殺了22人。據說，只要人質自稱是穆斯林就可以獲釋，策劃人明擺著要挑起文明衝突。最後，綁匪在警方重重包圍下，居然從從容容逃之夭夭，令美國懷疑沙烏地阿拉伯警隊出了內鬼——這「捉鬼」元素，同樣被放進《反恐戰場》內。事實上，沙烏地阿拉伯保安系統經常被激進份子滲透已是事實俱在，這也是美國為什麼堅持自行派美國人調查爆炸案的原因。

沙烏地阿拉伯游擊隊的真相：蓋達商標外包又一傑作

　　除了策劃針對西方利益的炸彈爆炸，沙烏地阿拉伯的本土游擊隊和蓋達有一定合作，一直進行針對沙烏地阿拉伯軍警和外國守衛的「聖戰」，911以來，已殺了約一百人，雖然「成績」不如伊拉克或巴勒斯坦弟兄，但也開始動搖了年年斥巨資購買美國武器的沙烏地王室的自我安全感。為了壯大恐怖活動的外在聲勢，扎卡維在伊拉克的獨立恐怖組織決定名義上改稱為「蓋達在伊拉克」（Al-Qaeda in Iraq），但維持完全自主的身份；那些本來不過是散兵游勇的沙烏地阿拉伯游擊隊也有樣學樣，改稱自己為「蓋達在阿拉伯半島」（Al-Qaeda in the Arabian Peninsula），聲稱要負責整個地區的恐怖事業。連在沙烏地阿拉伯鄰國卡達出現的炸彈襲擊，也由他們爭著承擔責任。這組織的高層近年接連被殺被捕，包括2003年的阿尼（Yussef Al-Ayri）、2004年的哈吉（Khaled Ali Haj）和穆克林（Abdel Aziz al-Muqrin）、沙克汗（Rakan Mohsin Mohammad al-Saikhan）、2005年的奧菲（Saleh Muhhamad Awadullah al-Alawi al-Oufi）等，媒體常誤報他們為「蓋達高層」，一般讀者也不求甚解，以為真的有「蓋達高層」天天落網。其實，他們都是些借殼的地區領袖而已，賓拉登和他們不但毫無組織聯繫，更可能連他們的部份名字也未聽說過。而且，這幫人的地域觀念十分明顯，比約旦人扎卡維的「蓋達在伊拉克」更深，例如穆克林死後，據說根據資歷順序的接班人應該是摩洛哥教士穆吉蒂（Kareem Altohami al-Mojati）而不是奧菲，但就是因為前者並非沙烏地阿拉伯人、也不是海灣人，就失去繼承資格。

　　在上述各組織領袖當中，奧菲的背景和《反恐戰場》最相關。他

不但是沙烏地阿拉伯監獄的警官，曾往巴基斯坦、波斯尼亞等地支援聖戰，更是招攬沙烏地阿拉伯警衛集體變節的關鍵人物。電影的沙烏地阿拉伯高層，懷疑前線軍官是恐怖份子的內奸，不惜對自己人嚴刑逼供，就是因為出了個奧菲。奧菲並非八十年代阿富汗戰爭那一代的聖戰士，只是因為行為不檢，被沙烏地阿拉伯上司解僱，遇上策劃1993年世貿第一次襲擊的激進教士尤瑟夫（Ramzi Yousef），對方協助他經營把沙烏地阿拉伯伊斯蘭聖城聖水運往巴基斯坦兜售的「生意」，重賞之下，必有勇夫，奧菲才倒向敵方，並成為一代聖水大亨。1996年，奧菲終於成功往蘇丹向賓拉登朝聖，成為其所屬組織少數得睹天顏的幸運兒，自此堅定了其「志向」，終致成為一代恐怖小宗師。

英國「恐怖教士」被臺式「奧步」惡搞

《反恐戰場》雖然強調改編自「真人真事」，但電影的所謂沙烏地阿拉伯恐怖主義幕後黑手並非穆克林或奧菲，卻是一個名叫阿布·漢薩（Abu Hamza）的人。他是片中最神祕的人物，被支持者稱為「現代羅賓漢」，影響力介乎傳統恐怖份子和耳語運動策劃者之間，似乎是依據賓拉登的形象複製的；安排他最後被擊殺，也許不過是為了滿足部份美國觀眾的需求。其實，漢薩這角色卻不是真人真事改編，而是一個用心頗為不良的惡搞產品。真正的漢薩是一名英國激進教士，根本不是沙烏地阿拉伯人，而是生於埃及，後來流亡英國，在倫敦的「激進主義大本營」芬斯伯里清真寺傳道，經常發表支持賓拉登和蓋達的言論，被英國小報樹立為邪惡穆斯林樣板，卻和香港明光社一樣，因為「敢言」，而成為媒體寵兒。漢薩在2004年被捕，因「煽動罪」被判監七年。這類因言入罪的案件在英國引起廣泛爭議，

受到自由主義者大力抨擊。這時候，只說不做的漢薩，忽然變成流行電影的恐怖大亨，二人除了名字相同外，也一樣有被炸毀雙手這記認（編按：標記）特徵，這自然是西方軟性宣傳的一部份，彷彿要「證明」英國沒有關錯人。日後我們聽到這名字，更不會質疑他不是恐怖份子了。這已超越了惡搞的定義，可看成是臺灣選舉的陰招「奧步」。

　　不要看輕這樣的「惡搞式奧步」。老布希在波斯灣戰爭時「食字」（編按：利用諧音一語雙關）地改變正常發言口音，稱呼海珊（Saddam Hussein）為「撒旦」（Satan Hussein），2008年美國總統候選人歐巴馬（Barack Hussein Obama）被對手稱呼為「候塞因‧歐巴馬‧賓拉登」（Hussein Obama bin Laden），都是些企圖潛移默化影響公眾觀感的政治化妝伎倆。《反恐戰場》最後引述恐怖份子和受害人的遺言，都是要以牙還牙地殺光對手，但難道上述「惡搞式奧步」，就不是以牙還牙的一環？

小資訊

延伸影劇

　　《*The Siege*》（美國／ 1998）
　　《華氏 911》（*Fahrenheit 9/11*）（美國／ 2004）

延伸閱讀

　　Saudi Arabia: Terrorism, US Relations and Oil (Nino Tollitz/ Nova Science/ 2006)
　　Hatred's Kingdom: How Saudi Arabia Supports the New Global Terrorism (Dore Gold/ Diane Pub Co/ 2003)

時代　公元2003年
地域　[1]北韓／[2]美國
製作　美國／2004／98分鐘
導演　Trey Parker
編劇　Trey Parker/ Matt Stone/ Pam Brady

美國賤隊：
世界警察
〔動畫〕

Team America: World Police

反恐戰隊

卡通化，是美國吸納金正日的先聲

　　近年最富娛樂性的國際風雲人物，自然要首推北韓偉大領袖金正日。他在西方深入民心，全拜大眾媒體厚愛所賜，特別是《南方四賤客》（*South Park: Bigger, Longer, Uncut*）班底創作的動畫電影《美國賤隊：世界警察》，將金正日化為可愛的恐怖大王，令不少政治盲得以首次接觸「理想」不凡的「Kim Jong-Il」。這並非個別例子，不少美國電視節目，像《*The Stephanie Miller Show*》，也有特約演員飾演金正日和觀眾玩遊戲，令他的人氣持續高張，一般美國政客都難望其項背。日本暢銷漫畫書《金正日入門》及其續集，把金正日按叮噹身體比例描繪，更是日本青年必讀。國際媒體的「金正日熱」，究竟純粹是為了惡搞這位神祕敵人、讓他成為一個笑話，還是美國建制懷有其他目的的潛藏佈局？布希上臺後不久，將北韓和伊朗、伊拉克並列為「邪惡軸心」，令他自己和金正日都一炮而紅。但同一個布希在卸任前，卻曾出乎意料地親自致函金正日，閒話家常。

要了解金正日隱藏在美國電影的訊息，我們自然要首先了解這位奇人。說起來，他和港澳地區的關係還真不淺。

金正日家族＠港澳大歷史

北韓和港澳搭上邊，與中國外交密不可分。以往北京對殖民時代的香港定位是「長期打算、充份利用」，由周恩來一錘定音，對澳門則更直接，方針是「提前接收、繼續利用」。這裡說的「利用」，就是在中華封閉世界之內維持西方的小世界，又在西方小世界內滲透中共的人，像一幅太極圖，陰中有陽，陽中有陰，是為昔日港澳的「太極外交」。由於北韓的鎖國比中國文革時更徹底，自絕於國際體系，最大盟友中國也是五十步笑百步，平壤的外交突破口，也曾經鎖定在港澳。1967年，澳葡政府向紅衛兵投降，讓澳門實質回歸，北韓才找到首個「太極外交」根據地。由於澳門對內地非法入境者有較多特赦名額，「平壤—北京—廣州—澳門—全球」，成了北韓的紅色通道。北韓人在澳門使用偽造美鈔，南韓為搞和談賄賂金正日，匯錢到北韓在澳門的銀行戶口一類醜聞，數十年來，層出不窮。

北韓金家和港澳的友誼高潮出現在1978年。當年著名南韓女優崔銀姬和丈夫導演申相玉到澳門外遊，忽然人間蒸發，原來是被埋伏在澳門的北韓特戰部隊綁架，策劃人正是對電影甚有心得的大師金正日。另一說是崔銀姬其實在香港淺水灣被綁，不過未能求證。

1987年，北韓女間諜金賢姬以自殺式炸彈炸毀南韓客機，造成115人死亡，成為八十年代戰績最「彪炳」的恐怖份子之一。她受訓期間的上課地點，據說，也是澳門。

同年，香港也出現一宗北韓疑似間諜謀殺案，死者是南韓人金

玉芬，在尖沙咀諾士佛臺被勒斃。她的丈夫尹泰植是南韓商人，透露愛妻是北韓特務，因為誘惑他變節失敗，才被其他特工追殺。案件在南韓激起愛國熱情，令尹泰植大紅特紅，生意大做特做。然而，香港畢竟不同澳門，以美國在港的人力物力，北韓是極難生根的。數年前，南韓總統金大中實行「陽光政策」，向香港警方索取案件真相，才發現金玉芬案從來沒有北韓間諜，不過是丈夫殺妻的倫常劇目，只是南韓情報官員認為機不可失，才和兇手合謀，編造出一個「北韓澳門行動組」的虛構故事。

新義州前特首以香港為假想敵

　　這並不代表北韓沒有看上香港。例如美國前駐華大使李潔明（James Lilley）在其回憶錄就透露，原來北韓偶有利用香港走私武器到敘利亞，反映香港的物流服務不是浪得虛名。其實在恐怖襲擊以外，金正日近年更重視的是搞改革開放，並想以香港為藍本。近年北韓終於在香港設立領事館和「朝鮮投資諮詢處」吸引外資，就是要知己知彼。2002年，金正日委任中國商人楊斌為新義州特區特首，楊斌的施政藍圖就是以香港為假想敵，特別強調到新義州做生意的稅率比香港更低，但楊斌旋即被北京家法處置。後來，金正日又找了另一名神祕中國女商人沙日香接任新義州特首，還是得不到中國支持。據沙日香透露，某位澳門名人也曾是北韓的理想新義州特首候選人，最後又是不了了之。

　　澳門回歸後，北韓在當地的勢力還是有增無減。金正日的長子金正男企圖以假簽證偷渡到日本迪士尼，失敗後，就是隱居澳門。雖然金正日從未公開造訪港澳，但北韓對這地區的潛在滲透，還是令前

港督彭定康（Christopher Francis Patten）印象深刻。肥彭在他的《不一樣的外交家》（*Not Quite the Diplomat*），就不忘表揚金正日的復古髮型只此一家，舉世不作他人想，教人想起俄羅斯外交界流傳的笑話——金正日會見普丁（Valdimir Putin）時穿上五英寸鬆糕鞋（編按：厚底鞋）。想不到金正日的獨特造型，卻成了北韓政策轉變的最佳障眼法，因為無論他的政策如何改變，髮型還是不變，很有個性。

〈I'm So Ronery〉×〈Mr. Lonely〉

《美國賤隊：世界警察》的金正日，正是在上述背景下應運而生。他在電影唱出首本名曲〈*I'm So Ronery*〉，成了網站Youtube最受歡迎短片之一，就是典型例子。由於他和港澳深具淵源，我們欣賞他的木偶「演技」時，也可能產生屬於東方的親切感。這首歌原來應叫〈*I'm So Lonely*〉，Lonely變成「Ronery」，是導演諷刺大韓民族不能發出「L」音，才將全曲的L改為R。單看歌詞，實在感人：

> 我很努力實踐大計／但無人理會無人明白／彷彿無人當我回事
> I work rearry hard and make up great prans/ But nobody ristens no one understands/ Seems like no one takes me seriousry
> 當我改變世界也許他們會注意我／但那刻以前我只有寂寞下去／小可憐／可憐的我
> When I change the world maybe they'll notice me/ But until then I'rr just be ronery/ Rittle ronery/ Poor rittle me
> ……

在整齣電影，所有角色都胡胡鬧鬧，唯有金正日有大量內心戲，加上造型討喜，惹人憐愛。

耐人尋味的是這首曲和詞，都和越戰時代Bobby Vinton的名曲〈*Mr. Lonely*〉相似，那首舊歌的歌詞內容，同樣催人淚下：

我很寂寞／我是寂寞先生／希望有人和我通電

I'm so lonely/ I'm Mr. Lonely/ Wish I hard someone to call one the phone

我是士兵／寂寞的士兵／不由自主地離鄉別井

I'm a soldier/ A lonely soldier/ Away from home through no wish of my own

……

在那年代，白描歌詞比高呼和平的理論歌曲更能打動人心，令〈*Mr. Lonely*〉成了反戰經典。把兩首歌跨界混搭，也是動畫惡搞的變種，但我們已足以解構美國流行文化包裝背後的金正日，原來是這樣一個常人：

一、他有血有肉，還有個人扭轉局勢的能力，由於現代領袖一般不能在國內乾綱獨運，唯有他可以，所以他的心理值得研究；

二、他被視為狂人，因為他有心理病，但他的「病」和越戰士兵一樣，只要對症下藥，是可以「痊癒」的，以後就和正常人一樣；

三、他經常唱歌，可見並沒有自絕於國際社會，而且有訊息向世界傳達。

「核武國家越多越好」的華爾茲主義

假如不當《美國賤隊：世界警察》是無聊動畫，金正日上述被解構的形象，其實和美國外交界眼中真正的金正日頗為一致。自從北韓試爆核彈成功，不但沒有進一步被國際社會孤立，反而一步步靜靜地走向主流，只是單看金正日表面形象的評論員不留神而已。要解釋這現象，新現實主義（neo-realism）學派奠基人華爾茲（Kenneth Waltz）1981年發表的〈核武器傳播：越多可能越好〉（The Spread of Nuclear Weapons: More May Be Better）論文，依然是不二選。在華爾茲出道前，主導學界的舊現實主義（classical realism）相信謀取最大利益必定是主權國家綱領，並以納粹德國為典型。華爾茲則提出國家不過是為了謀取最大安全、而不是無限擴張版圖或利益，並以冷戰兩大陣營的均勢為實例，是為「華爾茲主義」（Waltzianism）。金正日宣傳主體思想、搞武器增值，就是典型的擴大安全、而不是擴大利益的華爾茲式行為。

為什麼更多國家獲得核武器不是世界毀滅的先聲，卻可能對全球穩定更有利？據華爾茲研究，核武在國與國之間的「橫向擴散」速度已是相當緩慢，但各國都希望得到這資源，國際秩序的不可測性，就得以固化在這個緩慢的競賽，出現其他不可測危機的機會就會減少。換句話說，假如各國以「一年一國」的高速接踵獲得核武，而它們又能大量增加持有核武的總數目，這種「縱向擴散」，才會改變國際秩序。但假如根本不可能有新國家獲得核武，國際格局又必會出現新的遊戲規則，否則各國就沒有奮鬥的目標。唯有約每十年出現一個新的核武國，世界均勢才既得以維持，又容許其他國家慢慢崛起，和

平就能落實，所以北韓核試，也是延續舊體系而已。

華爾茲又認為，新核武國將變得更有責任感，因為它們明白僅有的數枚核武只能構成震懾，不能應付一旦出現核戰的第二波攻擊；核武只能協助這些國家增加守衛領土的本錢，但不能為它們得到霸權。北韓和剛有核武的中國、巴基斯坦、南非白人政權一樣，都不是民主國家、都有狂人蹤跡，但這並不代表它們的核武特別瘋狂。以巴基斯坦為例，假如它以常規武器處理喀什米爾衝突，國際社會關注的機會微乎其微，但一旦動用核武，則肯定惹來譴責，結果軍人獨裁的巴基斯坦，在國際舞臺也逐漸常規化起來。換句話說，核武的存在，反而令非民主國家的外交政策越趨精緻，對主動出擊更謹慎，加上它們的領袖比民選領袖更缺乏安全感，備而不用的「形式核武」，對它們最有利。

「越多性愛越安全」的藍思博悖論

華爾茲主義的基本假定，是以主權國家為國際政治主要單位，國際社會屬於沒有超級政府的無政府狀態，那樣各國自律的核和平均勢才會奏效。因此，各國更擔心如果非主權組織獲得核技術，國際格局就會被扭轉，而這些組織卻不會受責任規範。這解釋了何以巴基斯坦雖是阿富汗塔利班政權的幕後支持者，但從未想過將核武移交予可能變成非國家個體的塔利班，因為假如核武落入塔利班的盟友蓋達手中，這對包括北韓和巴基斯坦在內的所有主權國家都是挑戰；他們辛辛苦苦通過核武擴大的國家安全，也就不再存在。北韓核試也好、另一個核武國家出現也好，都與蓋達成功核試不同，整個國際形勢不但無改變，而且一切還緊跟美國製造的舊秩序舞步、未來甚至更難改

變，這正是華爾茲主義一廂情願的未來華爾茲。有趣的是，上述理論的邏輯，和一個著名的「性愛越多越安全」（More Sex is Safer Sex）悖論幾乎一模一樣。

悖論由持有芝加哥大學經濟博士學位的經濟學家藍思博（Steven Landsburg）在1996年於《Slate》網上雜誌提出，他以經濟學概念推斷「性愛越多越安全」，在美國引起廣泛爭議，文章現已結集成書，更被翻譯成中文。根據這理論，只要一般人稍微放寬道德觀念，容許自己濫交一點，就可以為道德觀再寬一點的人提供安全性伴侶，令後者毋須承受愛滋的高風險來召妓。用他的經濟術語來說：

> 一夫一妻制反而可能會有致命的後果。想像一個國家中幾乎絕大多數的女性都篤信一夫一妻制，而所有男性都要求每年要有二位性伴侶。在這情況下，一些妓女最後必須服務所有男性。要不了多久，這些妓女都會遭到感染，將病毒傳遞至男性身上，這些男性回家再將病毒傳遞給他們奉行一夫一妻制的妻子。

換句話說，藍思博認為適量的多邊性愛，反而比永遠部份人保守、部份人濫交（即核武毫不擴散），對整個社會更安全。當然，假如全部人同時無限濫交，人類就會滅亡了（即核武縱向擴散），因此關鍵是「稍微」放寬，這樣會讓那些濫交的潛在社會危機製造者返回安全線內，從而為整個社會減低安全風險（即核武橫向擴散）。

藍思博的理論是純粹理性的計算，沒有參與討論道德的問題，一如所料，被美國新保守主義者批判得體無完膚。結果，北韓外交證實了華爾茲27年前的預言，北韓社會據說亦開始開放，選擇「稍

為濫交」的人必會隨著改革開放開始增加，相信北韓妓女的數目短期內卻不會多，似乎這也順著11年前藍思博的思路。表面上，北韓的改變和我們熟悉的常態背道而馳，其實正正符合了經濟學、國際關係學和人性的基本，「華爾茲悖論」和「藍思博悖論」已同時在北韓出現。

北韓將變成親美國家？

《美國賤隊：世界警察》表面上塑造金正日為狂人，卻為他安排了不少內心戲，其實是為西方接受他的人性一面而鋪路，這正是符合華爾茲主義的精心計算。在華爾茲的新現實主義之下，尚有不同流派，《美國賤隊：世界警察》的金正日深層形象，特別符合了在美國開始佔上風的防禦性現實主義（defensive realism）理論。這派理論認為與北韓衝突存有大量變數，主張和平「engage」（編按：涉入、連結、使之成為同伴之意）北韓，相信北韓和美國終會找到共同語言。回看伊拉克戰爭前，美國從沒有為海珊建構金正日式的可愛公眾形象，因為主導那場戰爭的進攻性現實主義者（offensive realists）相信，伊拉克能力有限，和它衝突的風險低，美國應盡快開戰，因此不願讓海珊和國際溝通，也不承認他的「病」可「痊癒」。由於傳遞「接受金正日成為國際社會一員」這樣的訊息需時，《美國賤隊：世界警察》和布希致函都是試探的過程，目前大家知道金正日很「ronery」已很足夠，其他的，不久就會明朗化了。根據美國蓋洛普進行的年度調查，北韓首次在2008年跌出「美國民眾心目中的最大敵國」三甲，在第一、二位的伊朗和伊拉克以後，取北韓而代之的，就是中國。

事實上，學者在非正式場合流傳著一個預言：五年內，北韓將變成「明目張膽」的親美國家。這預言，建基於三個假設：一、北韓決定搞徹底的開放改革，走鄧小平的路，學者哈里遜（Selig Harrison）甚至認為金正日是「北韓戈巴契夫」；二、金正日的接班問題儘管充滿變數，但所有候選人都希望以「開放改革」為政綱，將會鬥走得更快、更前；三、新一代北韓人和南韓人一樣，洋溢大韓民族主義，對中國威脅論的警惕，只會比美國威脅論更大。在《美國賤隊：世界警察》卡通化金正日之際，不少人相信金正日正在和美國談判，即將通過一系列對華府明顯有利的經濟政策，以此作為其欽點接班人的政綱、籠絡兩韓民族主義者的手段，以交換國際社會對金家長子嫡孫（？）繼位的默許。

時至今日，還可以一邊倒嗎？

要是根據同一思路推論，北韓核試成功，就是向美國展示投誠的實力，證明自己有力反威脅中國。金正日長子在澳門居住，也可以看成是北京扣下的人質，以便北韓過份親美時另立中央。中國破壞新義州特區、對開城新特區不冷不熱，則是為了警告北韓一旦倒向美國，會連改革也改不成。中國頻頻軍演，與其說是向日本示威，倒不如說是警告北韓不要變成當年反咬一口的越南，否則中國依然有勇氣打「懲朝戰」。金正日在六方會談出爾反爾，對美國提出一系列要求，不過是為了日後「變身」成為「美國人民老朋友時」，將枷鎖套回北京身上……

可是，無論連串陰謀論／陽謀論多麼言之成理，有一個關鍵是被忽略了的，那就是金家和1971年的毛澤東不同，已沒有能力憑一人

／一家之力徹底扭轉外交方向。在今天的全球化時代，北韓就算真的要親美、反華，也許可以設定對美國經濟有利的改革政策，但現實是有利美國的市場開放，不可能完全對中國不利，北京亦有力像扶植臺商那樣扶植「愛國」北韓商人。理論上，北韓可以和美國訂立軍事合作協議，或乾脆加入美國的導彈防禦系統；但這會完全改變東北亞地緣格局，牽涉盟國內部訊息互享等敏感問題，必然遭美國的亞太盟友強烈反對。北韓可以製造境內輿論，扭轉中美兩國的「應有」形象；但在一個市場開始開放的國家，政府已不能掌握話語權，屆時NGO、跨國企業和慈善組織將對北韓施加巨大影響力。何況中國已開始和美國一樣，懂得這套遊戲，拍一套中資《美國賤隊：世界警察》應綽綽有餘。

北韓醞釀大變是情理之內的，一些有遠見的「愛國」商人近年活躍於北韓，就是準備人家一搞開放，就搶灘搶地搶資源。但簡化這為「親美反華」是膚淺的，中國作為一個國家，似乎也不怎麼擔心北韓完全脫軌。那麼，憂慮的人究竟是誰？當北韓搞改革開放，中國和美國影響北韓的途徑，就變成商業、文化、話語權，而不是國防、情報、硬權力。由是觀之，警惕北韓親美的華人、洋人分別為本國的哪些部委操勞，就一目了然。

他們，是不會欣賞〈*I'm So Ronery*〉的。

金氏家族第三代的北韓

　　金正日 2011 年 12 月 17 日逝世以後，其子金正恩於 2012 年 4 月出任北韓勞動黨第一書記以及國防委員會第一委員長，正式承繼政權。金正恩的北韓對大國採取核武和和談並行的策略。他曾經多次試爆核武及試射導彈，也分別在 2018 年與南韓總統文在寅、美國總統川普（Donald Trump）會面，成為韓戰停戰以來第一位踏入南韓領土的北韓領導人，並讓川普成為韓戰停戰以來第一位登上北韓的美國總統。

小資訊

延伸影劇

　　《*The Stephanie Miller Show*》[電視節目]（美國／ 2004-）

　　《南方四賤客》（*South Park: Bigger, Longer, Uncut*）（美國／ 1999）

延伸閱讀

　　Kim Jong-Il and the Future of North Korea (Brian Bridges/ Lingnan/ 1995)

　　《マンガ金正日入門：北朝鮮将軍様の真実》（李友情／日本飛鳥新社／ 2003）

雙面翻譯
The Interpreter

時代	公元2005年
地域	[1]「馬托博共和國」／[2]辛巴威
製作	英國／2005／128分鐘
導演	Sydney Pollack
編劇	Charles Randolph/ Scott Frank/ Steven Zaillian
演員	Nicole Kitman/ Sean Penn/ Catherine Keener

叛譯者

虛擬國家影射的辛巴威爭議元首

　　近年最受爭議的國際領袖，並非貫徹始終的布希、賓拉登或查維茲，又或是少年得志的歐巴馬或卡麥隆（David Cameron），而是好些作風大變的舊面孔。南部非洲國家辛巴威（Zimbabwe）的總統穆加比（Robert Mugabe）是其中佼佼者。1980年獨立的辛巴威是非洲第三年輕國家，領導它獨立的穆加比則是最後一批非洲解殖「英雄」，執政至今近三十年，他原是西方寵兒，曾享有崇高聲望。想不到他管治的國家在2005年，卻首次被美國列為「六大專制國家」（即「邪惡軸心」更新版）之一，與北韓、伊朗、古巴、緬甸和白俄羅斯齊名，反而利比亞、蘇丹等「傳統邪惡國家」卻榜上無名，充滿歷史的反諷。說起穆加比，除了因為被美國批評而在第三世界越批越香，他近年急升的人氣，部份也是拜電影《雙面翻譯》所賜。

聯合國祕書長安南借場贈興

《雙面翻譯》並沒有直接描寫穆加比，只是假托一個虛擬的非洲國家「馬托博」（Matobo）講故事。不過馬托博和辛巴威、其領袖「祖旺尼」（Zuwanie）和穆加比之間的雷同，明顯不可能是巧合。例如兩人都帶領所屬國家獨立，執政二十多年，愛著述立說，曾深受西方自由世界器重，近年亦被評為貪汙腐敗，加緊整肅國內反對派，聘用外國僱傭兵保護自身安全，最終被國際法庭傳召審判。電影在辛巴威自然被對號入座，遭政府禁播，被穆加比演繹為「帝國主義亡我之心不死」的新陰謀。不過，導演堅持電影並非要影射任何國家，「如有雷同，實屬巧合」，明擺著辛巴威不能奈他何。

最有意思的是，《雙面翻譯》得到聯合國官方首次同意借出總部會議地點配合拍攝，同樣來自非洲的前聯合國祕書長安南公開說電影「很有心」，可說是他在避免正面干涉別國內政的前提下，已技巧地作出了表態，教同道中人會心微笑，也教非洲人無可奈何。安南的舉動，自然成了電影在西方上映的宣傳重點。在這樣政治掛帥的宣傳下，本來應是電影主角的國際冷僻語系翻譯員，就淪為大配角了，儘管電影對語言下了不少苦功，甚至請專家創造了整個虛構的「馬托博語」，以免任何國家對號入座，不可謂不認真。

他曾被看作南非國父曼德拉……

穆加比對《雙面翻譯》如此敏感、心虛，自有原因。畢竟在當代非洲要找出第二名更相似祖旺尼的領袖，還真不作他人想。和他同

樣在位年久的老牌非洲元首，像在位四十年的加彭總統邦戈（Omar Bongo），甚至那位美國前死敵利比亞領袖格達費，都已全面向美國投誠了，只有穆加比／祖旺尼卻反其道而行。穆加比本來在國際舞臺飾演人權鬥士，曾因反對羅德西亞（辛巴威前稱）的白人種族隔離政策，而被囚十年。當時的羅德西亞是英國殖民地、南非白人政權的最大盟友，其後當地白人政府單方面宣佈獨立建國，曾是七十年代的重要國際焦點。與此同時，穆加比則和南非曼德拉（Nelson Rolihlahla Mandela）的非洲人國民大會結盟，二人甚至齊名當世，一度佔有無可置疑的道德高地。後來白人政府失敗，辛巴威成功取代羅德西亞，西方國家認為「英雄」穆加比上臺，將具有宣揚種族大和解的宣傳作用，於是決定對辛巴威大力援助。作為前宗主國的英國，更促成爭議各方簽訂《蘭卡斯特協定》（*Lancaster House Agreement*），承擔了好些道義責任，特別是為該國未來的土改政策背書。根據協定，只要穆加比政府承諾不強行奪取境內白人控制的七成土地，並願意付款予自願變賣土地的白人，英國就對漸進式土改提供財政資助。既然如此，穆加比在執政前期，就沒有重新分配社會資源的壓力，因而能奉行絕對自由經濟政策，吸引了大批外資。白人利益絲毫無損，反而比羅德西亞時代，更能利益均沾。何況當時自由經濟並未如今日般風行全球，穆加比也是非洲推行自由經濟的先驅之一，有鳴鼓開路之功，成了柴契爾夫人的忠實盟友，國際地位更是水漲船高。

在八十到九十年代，穆加比曾獲選為世界不結盟運動主席、大英國協國家首腦會議主席、南部非洲前線國家主席等風頭職務，得過第三勢力的「尼赫魯獎」（編按：又稱印度國寶勳章），泡沫之下，可謂當之無愧的國際領袖。1994年，南非白人終於交出政權，全球最後一個種族隔離國家消失，曼德拉風光上臺；同年穆加比則獲英女王

授勳，以表揚他對終結種族隔離的貢獻。假如他在當日興奮過度、心臟病發身亡，史書大概會把他寫成曼德拉的先行者，人類解放事業偉大的導師，以及通過和平手段進行非洲反殖民鬥爭的英雄。也許，這就是「王莽謙恭未篡時」。

⋯⋯還是更像迦納國父恩克魯瑪？

可惜，穆加比並沒有適時地死，他的英國盟友保守黨卻在1997年被選民轟下臺。繼任的工黨政府自稱同屬「帝國主義受害人」，所以沒有義務繼續資助辛巴威黑人購買白人土地，何況從前倫敦的資助不少都被穆加比親信貪汙掉，更令工黨中人憤憤不平。這場英國選舉，成了辛巴威當代史的重要轉捩點。自此穆加比逐漸改變既定國策，開始強行從白人地主「接收」土地、再分配予黑人，推行國營計劃經濟政策，連羅德西亞末代白人頭目史密斯（Ian Smith）的一小幅土地也被亂民充公，一切過猶不及，西方輿論大肆抨擊為「批鬥地主運動」。土改的下場，又正如《雙面翻譯》影射那樣，往往「巧合」地把土地分配到穆加比的親信手中。結果，國際資金不再流向辛巴威，更親西方的非洲國家俯拾皆是，國際貨幣基金組織（International Monetary Fund, IMF）提供的借貸又以改善民主人權為先決條件，辛巴威出現了嚴重經濟危機。

與此同時，穆加比只懂濫發鈔票，導致經濟全面崩潰，全國每年的經濟負增長高達8%，和中國恰恰相反，通膨更高達天文數字的100,000%。這是一項現代世界紀錄，而且紀錄還天天刷新，程度比民國末年經濟崩潰時更誇張，開創了每張鈔票都有「有效日期」的世界先例，甚至已挑戰電腦數位的極限，也許只有中國元朝末年的紙鈔

之禍才可比擬。於是，「獨立自強站起來」的神話破產了，穆加比和
《雙面翻譯》的獨裁者一樣，把一切政治亂局訴諸民粹主義、種族主
義、殖民陰謀論，管治越來越高壓，終於變成西方眼中的新邪惡領袖
和不受歡迎人物。當然，他也再不是大英國協首腦會議主席，而在辛
巴威被大英國協凍結會籍後，更乾脆宣佈退會，象徵與昨日的我一刀
兩斷，並對打壓辛巴威的英國、澳洲等的「國際白人沙文主義」再次
口誅筆伐。那些老詞彙，他再也熟悉不過，用來比誰都得心應手。

　　如此經歷，穆加比自然不再像曼德拉了，卻開始教人想起西非
國家迦納的開國總統恩克魯瑪（Kwame Nkrumah）。恩克魯瑪也曾
是響噹噹的國際人物，不但讓迦納成為二戰後首個獨立的黑人非洲國
家，更一度成為整個非洲解殖運動的泛非主義領袖，也曾是一員在英
國接受教育的西方愛將。後來迦納倒向社會主義陣營，經濟增長開始
減慢，終致恩克魯瑪在訪華向毛澤東「朝聖」期間，被國內反對派推
翻，但他本人在非洲的聲望依然甚高。2006年，非洲進行了一項一人
一票的「非洲偉人選舉」，已成西方公敵的穆加比居然仍能排名第
三，前兩名正正分別是曼德拉和恩克魯瑪。

　　可是，21世紀畢竟和冷戰時代不同，穆加比就是要轉而師法恩
克魯瑪，難度也高得多。當年迦納開罪了美國還可以倒向蘇聯，另搞
一套經濟政策，也可以在國內隨便搞個人崇拜，政權總算能勉強撐下
去。但今日穆加比若故技重施，希望引入外資（主要是中國資金）取
代美資、甚至號召學生學中文，卻不可能有相同成效了，因為中資一
類「替代外資」，在全球經濟格局同被視為「新殖民主義」的一環，
它的規模既不足以抗衡西方資本，又不能協助辛巴威脫離西方主導的
經濟體系。這就像恩克魯瑪把一切歸咎於西方殖民陰謀，在那個火紅
年代，還有相當市場；但接受了西方寵幸十多年的穆加比忽然成了反

美義士，我們這些《雙面翻譯》時代、受惠於流通資訊的現代人，就不會照單全收了。

「香蕉總統」犯「同志罪」

　　穆加比由人民英雄變成極權份子的代表性案例，是他對前總統巴納納（Canaan Banana）進行疑似政治迫害。巴納納是一名牧師，在辛巴威政壇本來並不屬於教父級數，但由於當地黑人接收白人政權時同意搞三權分立政體，掌握實權的穆加比才故意欽點這位欠缺競爭力的黨內同志擔任虛君總統，自己則出任握有實權的總理。巴納納是鄰國馬拉威的移民後代，由於他的名字Canaan解作「天國」，姓氏「Banana」是什麼大家也知道，因此他被戲稱為「香蕉國王」，夫人也變成「蕉后」。巴納納對這類玩笑異常認真，認為這是他得不到國民尊重、不能和穆加比平起平坐的深層結構性原因，於是下了一道行政指令：「禁止國民取笑總統的名字」，也就是禁止國民無緣無故提起「香蕉」，倒教人想起中國古代帝王什麼「為世作則」、「為民所止」的避諱玩意來了。1987年，穆加比決定要名副其實當國家元首，決定修憲廢除總理，並由自己出任集行政和立法權力於一身的總統，巴納納體面下臺，被委任為巡迴各國的高級特使，依然享有「黨和國家領導人」的待遇。

　　然而，當穆加比出現管治危機，個人的不安全感與日俱增，像《雙面翻譯》的祖旺尼那樣開始殘殺異己，繼而懷疑巴納納陰謀取而代之。非常巧合地，在辛巴威步向混亂的1997年，巴納納被揭發是一名同性戀者，而同性戀在辛巴威是要坐牢十年的嚴重「罪名」。這宗震撼性新聞源自一場審判：巴納納的私人護衛被控謀殺，他在庭上自

辯時，供出自己的殺人動機是被人辱罵為「香蕉夫人」，因為他擔任總統護衛的三年期間，一直被總統雞姦，而且人盡皆知。巴納納已婚，育有四子女，從不承認自己是同志，至今依然說「同性戀是錯誤的」，聲稱一切指控都是政敵的陰謀。但護衛作供後，巴納納從前的學生、同學、隊友、警察、士兵、廚師、園丁、乃至求職者紛紛爆料，全部自稱曾被巴納納雞姦，令國際輿論譁然，各式各樣的諧音雙關標題潮湧而來，例如「一名男子被香蕉蹂躪」（Man Raped by Banana），堪稱把事發場景描述得形神俱備。結果巴納納唯有入獄服刑，假釋後不久病故，死時妻離子散，留下的最大「政績」，就是一堆爛哏。

反同性戀與去殖民化

穆加比在整件巴納納案的角色遠不止是要打擊政敵，還希望將同性戀和殖民主義掛鉤，從而增加他的民粹本錢。根據他的說法，同性戀在非洲歷史「從不存在」，只是英國殖民主義引進來破壞非洲傳統文化的「陰謀」。他既然偉大地推行非殖化，為黑人捍衛權益，自然也要取締「英國的同性戀」，作為打倒白人、還富於民的「革命」，因此在1995年親自下令取締同性戀，而這法例彷彿為巴納納量身訂做。英國首相布萊爾聘有若干公開出櫃的同性戀者為私人助理，被穆加比嘲笑為「聯合同志王國同志政府的同志大佬」，又指「英國同性戀者豬狗不如」。將反同志和非殖化、民族主義聯成一氣，一般人聽來覺得不知所謂，但這說法其實在非洲頗有市場。當美國的右翼新保守主義者因為基督教義而反同性戀，以左翼去殖民先驅自居的穆加比卻以另一理據反同志，也再次可見左右翼的殊途同歸。舉一反

三，穆加比何以被西方輿論覺得這樣討厭，也就可知一二。

順帶一提，近年在第三世界因為「同性戀罪」入獄的元首，自然還有馬來西亞前副總理安華（Anwar bin Ibrahim）。他原是大馬強人馬哈迪（Mahathir bin Mohamad）的二號人物，以搞群眾運動起家，頗有人緣，直到在金融風暴掀起的內部權力鬥爭中，被當權派以貪汙和雞姦罪拘捕。安華也是有妻室的，但依然被指控和助手兼義弟有不尋常關係，二人被告發在副首相官邸公然肛交，被判入獄九年。在社會保守的馬來西亞，雖然沒有政客提出同性戀和西方殖民陰謀有什麼因果關係，但對同性戀者輿論審判的效果，比在非洲更立竿見影，甚至連華裔網民，為報復安華曾反對推動中文教育，也發表了「大馬雞姦犯妄圖詆毀華教慘遭報應」一類評語，把「揩油」的定義發揮得淋漓盡致。數年前，馬來西亞換了政府，安華的雞姦罪上訴成功，但法官依然暗示安華是同性戀者，只是證據不足以入罪而已。此後，安華巡迴歐美大學任訪問學人，但他的性取向疑雲，已令其原有政治潛能喪失不少，但下場已比巴納納幸運得多了。

白人北京奧運金牌得主依然是國寶

還是說回穆加比。那麼，是否所有土生白人，像《雙面翻譯》女主角那樣，都是他的敵人？倒不一定。在2008年北京奧運，辛巴威上下，都對國內頭號體育明星柯芬特里（Kirsty Coventry）寄予厚望：寄望的不但是靠她獲獎牌，也希望作為白人的她，能緩和國內緊繃的種族矛盾。連鼓吹黑人民粹主義的穆加比，也稱之為「國寶」——柯芬特里雖然是白人，但出生時已活在獨立的辛巴威、而不是白人管治的前羅德西亞，穆加比自能放下身段，視之為自己政權

「培養」的好兒女。柯芬特里在上屆雅典奧運一人奪得1金1銀1銅游泳獎牌，此前辛巴威不過只得過1面曲棍球金牌，還是在1980年莫斯科奧運會那種舉世杯葛的讓賽下才獲得。在北京奧運，柯芬特里先後得到1金3銀，也就是辛巴威全部獎牌，確無負「國寶」之名。

　　穆加比還是走運的。他的國際對手，剛好是近年聲望最低的美國政府，令他被逼上梁山的「反美」，才有了不應有的光環。他在國內的支持度，似乎還有一些白人擁躉（編按：愛好者、支持者），亦似乎比《雙面翻譯》的祖旺尼穩固，國際聲望也比後者高，起碼非洲各國和中國都依然高度評價他的去殖民貢獻。有他老人家出席的國際盛事，甚至成了主辦單位「獨立思考」的象徵。穆加比開罪西方後，還是連選連任，直到2008年，才遇上真正的挑戰。對他此前的選舉勝利，美國自然說是舞弊，非洲主流國家卻多承認選舉公開公平公正。近年辛巴威有不少國內政要離奇死亡，西方說是穆加比實行恐怖統治，不少非洲人卻相信這是西方國家的苦肉陰謀。某位香港愛國商人，甚至以此「勸勉」港人不要爭民主。能引起如此反差觀感的領袖並不多，難怪穆加比的「傳奇」性越來越高，足以抵禦《雙面翻譯》帶來的國際認受性（編按：信用度、可信度、認可度）危機。他甚至成功利用了這電影來打造自己的受害人、烈士形象，相信他身邊的spin-doctors（編按：政治公關）數目必不會少。

小資訊

延伸影劇

《最後的蘇格蘭王》（*The Last King of Scotland*）（英國／2007）
《再見曼德拉》（*Goodbye Bafana*）（英國／2007）

延伸閱讀

Mugabe: Power, Plunder, and the Struggle for Zimbabwe (Martin Meredith/ Public Affairs/ 2007)
What Happens After Mugabe? (Geoff Hill/ Struik Publishers/ 2005)

越位 *Offside*	時代　公元2005年
	地域　伊朗
	製作　伊朗／2006／93分鐘
	導演　Jafar Panahi
	編劇　Jafar Panahi/ Shadmehr Rastin
	演員　Shima Mobarak-Shahi/ Shayesteh Irani/ Ayda Sadeqi/ 　　　Golnaz Farmani

越位女球迷

伊朗的內政外交如何借用足球符號

　　近年最具國內影響力的伊朗電影，並非阿巴斯‧基阿魯斯塔米
（Abbas Kiarostami）大師的那些藝術作品，而是新晉導演賈法爾‧
帕納希（Jafar Panahi）小本投資、以小搏大的《越位》那類政治小
品。這電影開宗明義，講述伊朗女性不得和男性一起公開觀看足球比
賽，而通過幾個各施各法偷偷進場的女觀眾，揭露伊朗男女不平等的
現狀，十分迎合西方口味。在西方接受的伊朗電影而言，這些，並不
特別。難得的是電影同時得到伊朗當權派讚賞，更被用來作為改革藉
口，這就殊不簡單。話說回來，近年伊朗不少內政、外交的改變，都
是通過足球這符號間接進行，《越位》風行一時，倒不是特殊例子。

伊斯蘭宗教警察畢竟有社會功能

　　從電影所見，負責執行拒絕女球迷入場的警察，並沒有予人粗

暴野蠻的感覺，這和以同類素材描寫阿富汗塔利班政權的電影〔（例如《掀起面紗的少女》（*Osama*）〕完全不同。其實這些警察並非正規警察，只是所謂「宗教警察」，負責檢查人民是否根據伊斯蘭教法的教義進行日常生活而已。誠然，他們確是特別重視服飾正確、男女授受不親、禮儀樂曲一類表面文章，因此常被西方媒體視為伊斯蘭世界封閉落後、壓迫人權的象徵。口碑最差的宗教警察，自是來自已倒臺的塔利班；目前最受批評的，則出自沙烏地阿拉伯。然而對阿拉伯民眾而言，只要宗教警察的權限有明確官方指引，他們只能擔任形式主義的花瓶角色，實在無傷大雅。不少不滿伊斯蘭世界保守風氣的當地人，也認為宗教警察有如中國封建社會的地方官紳，一直是全村樞紐，有維繫社會向心力的客觀功用。有了他們，比架床疊屋地設置多重地方管治有效得多。國家在未全面現代化前，一下子取締這批御用閒人，卻可能會造成一如中國廢科舉的效果，即在未有現代建設前切斷社會紐帶，後果不堪設想。

在這前提下，觀眾如實發現了《越位》的宗教警察是職權有限的，而且權威來自和家庭的合作，並不是太教人反感。宗教警察不過像學校訓導主任、乃至學生柴娃娃（編按：玩票性質）出任的官員，表面上威風凜凜，但真正執行權力時，往往色厲內荏。電影的伊斯蘭軍警「保護」女性的意欲也是真誠的，他們都有身不由己的時候，而他們應付少女怪招時的雞手鴨腳，更顯示了伊朗紀律部隊的善良和人性化。例如電影的軍警明知被捕女球迷可能利用如廁機會偷走，也情願護送她們到男廁、而不是任由犯人就地解決，就比特區警察應付某些示威時更人道。事實上，面對女性穿不合適衣著一類的犯規，伊朗民眾多選擇知情不報，因為見怪不怪，執法者也不見得會嚴厲看待。何況伊朗女性就算犯了規、進了球場，或做了其他不符禮法的行為，

好像也沒有什麼大不了。電影那名吸煙女首領就明顯是慣犯：首次犯事不過被宗教警察口頭警告，第二次送到風紀署警戒，再一次也不過由宗教警察送返家長，「促請嚴加管教」了事，在今天基本上缺乏阻嚇作用。畢竟，不准婦女看球賽的禁令並非法律，只是有一定彈性的「伊斯蘭傳統」。

　　如此一來，電影配合了下有對策的伊朗現實，避免了一面倒批評，既讓伊朗建制派較能接受，也讓西方觀眾看見伊朗較真實的一面，令人相信當地的社會狀況其實並不太封閉——起碼遠比美國的中東頭號盟友沙烏地阿拉伯自由。如何洗脫宗教警察的高壓色彩，而保留他們的社會功能，無疑是伊斯蘭改革者面對的挑戰。這裡說的「改革派」，出乎意料，其實也包括了被西方媒體演繹為「狂人」的現任伊朗總統艾哈邁迪內賈德（Mahmoud Ahmadinejad）。

伊朗現任總統

文中提及「現任伊朗總統艾哈邁迪內賈德」的任期為 2005-2013 年；2020 年的今日，現任的伊朗總統為哈桑 · 羅哈尼（Hassan Rouhani）。

伊朗總統借《越位》搞改革爭民意

　　這位總統的「狂人」稱號，只是源自他對美國和以色列的口號取態，文宣成份甚高，其實他在伊朗本土的社會文化取態，算得上以開明見稱。他本人是一名超級球迷，對伊朗政府在1979年革命後不准女性觀賞球賽的禁令十分反感，也認為將婦女全身包扎得密密實實的

「運動裝」很扯。《越位》雖然在伊朗拍攝，卻被伊朗政府禁映；吊詭的是內賈德本人反而是電影忠實擁躉，更借「女球迷事件」向宗教領袖施壓的機會。電影面世後一個月，伊朗面對越來越嚴峻的核危機，內賈德卻忽然在2006年4月宣佈，廢除婦女不得進球場的禁令，下令在球場內設立「婦女席」。根據他的理想，男女依然應分開觀賽，但婦女應獲分配最好的看臺，以示伊朗比西方更尊重女權。而且他相信女球迷進場後，還可「協調場內的陽剛氣氛」，製造社會和諧，而不是像保守派所說的會造成社會腐化。這樣的公開觀點，以他的處境來說，連以西方輿論標準，也不能說他不開明了。

諷刺的是，這總統命令立刻被伊朗最高宗教領袖、事實也是全國最高領袖的哈米尼（Sayyid Ali Hosseini Khamenei）駁回。因為根據伊朗政體的權力平衡，這議題應屬宗教管轄，要宗教領袖「大阿亞圖拉」說了才算，不能由總統越俎代庖。畢竟內賈德只是責成體育部和內政部溝通解決問題，沒有能力調和宗教利益。何況，男女球迷一旦在球場一同宣示伊朗民族主義，就會讓國家凌駕了宗教，無形中令宗教領袖的權威受到挑戰，這也令大阿亞圖拉不安。換句話說，球場有沒有女性，早已不是性別權益的枝節問題，不但成了改革派和保守派的角力場，也成了行政權和宗教權、行政法規和傳統法源的角力場，遠沒有電影的黑白分明般簡單。最後內鬥結果，內賈德唯有屈服，但伊朗婦女進球場的傳統限制，還是放寬了不少。例如女球迷只要懂得走進外隊的觀眾席，尋求「風紀政治庇護」，看完整場球賽，一般是不成問題的。

「狂人總統」只是弱勢領袖

　　連一道看似雞毛蒜皮的命令也被駁回，內賈德不但「狂」不起來，反而有點窩囊，這形象和西方讓他扮演的角色完全不同，卻更接近實情。其實，他上臺後不斷高姿態挑戰西方，也是逼不得已，外交並不是他的首要目標，「狂人」的「狂」，其實是為了安內多於攘外。表面上，內賈德和哈米尼的意識形態立場相近，經常以伙伴姿態出現，互相吹捧，總統更吩咐民眾只能掛哈米尼肖像、不能掛他的像，但這不代表他們真的和衷共濟。哈米尼是伊朗建國教士何梅尼欽點的接班人，容不下多少彈性，內賈德的宗教導師亞茲迪（Ayatollah Mesbah Yazdi）卻是何梅尼的老對手兼世仇。亞茲迪是什葉派全球第三聖城庫姆（Qom）的精神領袖，人稱「鱷魚教授」，而什葉派的第一、第二聖城納杰夫和卡爾巴拉均位於伊拉克，所以實際上，亞茲迪就是伊朗什葉派的本土龍頭。他創立的什葉派哈漢尼（Haghani）分支，在伊朗首先提倡「回學為體、西學為用」，率先鼓勵信眾到西方名牌大學學習應用科技，回來報教報國，認為這能讓西方世界逐漸改信什葉派，由於主張和海歸的何梅尼大相徑庭，在八十年代教派一度被迫解散。

　　內賈德是亞茲迪的信徒兼盟友，本人雖沒有出國留學，但也遵從師尊教誨，成了土產的工程系博士，喜歡重用帶有宗教熱誠的純技術官僚。面對宗教對頭人的來勢洶洶，哈米尼自然感受到內部威脅。內賈德當選伊朗總統後，哈米尼刻意委任形象開明、領導政治團體「包容聯盟」的前總統拉夫桑雅尼（Akbar Hashemi Rafsanjani）為「專家委員會」主席，負責對新政府進行監督，而拉夫桑雅尼正是內

賈德領導的「團結陣線」大選時的主要對手，可見哈米尼也希望內部滲透，削弱內賈德的行政權。

足球民生牌・受害人情結

內賈德的反美、反猶言論，一方面是為了滿足哈米尼的宗教要求，另一方面也是提升哈漢尼派競爭力的手段，比拼激進而已。西方媒體一律把他們稱為「保守派」，單以前總統哈塔米（Seyyed Mohammad Khatami）為「改革派」，而不深究他們各自的難言之隱，就是典型的以己度人了。

既然不能在宗教壓倒對方，內賈德唯有加緊打民生牌。事實上，內賈德贏得大選，關鍵並不是反美立場，而是個人的民粹主義傾向，和不同一般政客的簡樸草根形象。他那些將石油收入回歸大眾、根治腐敗的政綱，特別容易觸動基層人心，當選後，自然受到既得利益階層抵制。內賈德上臺之初，曾先後提名三名親信為石油部長候選人，都被國會否決，最終只能讓一名老官僚繼任部長。此外，他屬意的嫡系福利部長和教育部長人選也不獲通過，這在伊朗式的「賞臉民主」，是相當罕見的。難怪內賈德貴為總統，卻經常公然自稱「受害人」，在國內的弱勢地位和在國際社會展現的強勢形象，可謂相映成趣。

因此，內賈德要為女球迷呼冤，可謂一箭雙鵰的策略。這樣他既可鼓動民族意識，爭取個人在新世代群的支持，又能突顯既得利益階層和宗教教士喪失革命熱情，既缺乏勇氣和西方周旋、又不了解民間所思所想。換句話說，《越位》的受害人，和這位伊朗民主「受害人」，根本是同道中人，大家朋友來的。至於不少闖關的女球迷，其

實有所屬的NGO「進入體育場維護女性權益運動組織」保護，內賈德對之並不反感，這樣將這些因素一起算，《越位》上映的臺前幕後，才真的叫政治化。

德黑蘭中央主義vs.東北地方主義

內賈德借足球來傳訊，固然與他的個人喜好有關，但足球之於伊朗政治、外交，也一直扮演著獨特角色，影響力和在德國、巴西等足球王國不遑多讓（參見《伯恩尼的奇蹟》）。以伊朗國家隊的明星陣容為例，有一名個子矮小的球員阿齊茲（Khodadad Azizi），一直是過去十年的必然國腳，和著名的阿里・戴伊（Ali Daei）、巴克里（Karim Bagheri）合稱「伊朗三劍俠」，又與後起之秀馬達維基亞（Mehdi Mahdavikia）合稱「四王子」，都是外流德國踢職業聯賽的世界級球星。阿齊茲來自伊朗東北地區馬什哈德（Mashhad），被視為東北民族主義象徵，雖然備受首都球迷輕視，卻又得到其他伊朗人格外支持，包括《越位》的其中一女。

馬什哈德有其獨特歷史傳統，曾作為浩罕古國（Khoqand）的首都，與德黑蘭文化頗為不同。在球場上，伊朗國內不同教派的對立往往變得尖銳，不但少數族裔爭取表現，德黑蘭人也會說「Tehran people don't lie」，來顯示天子腳下的主導氣派，藉此排擠其他地方主義。這現象自然各國共有，但在鼓吹宗教高於地區忠誠的伊朗，公然宣示地方意識也是要技巧的，足球就是其一。說到底，伊朗人喜歡到球場發洩，未始沒有政治發洩的副作用，就像內地民族主義憤青愛上網發瘋，因為那是合法又安全的發瘋渠道。今天阿里・戴伊貴為伊朗國家隊領隊，來自偏遠地區的阿齊茲，就沒有這樣的福份了。

〈噢！伊朗〉：為什麼伊朗總統必須是球迷

　　類似的「借球發揮」，更常出現在國際舞臺上。每當伊朗國家足球隊對外隊時，主隊觀眾都不大唱國歌，反而愛唱民歌〈噢！伊朗〉（Ey Iran），就像當年鄧麗君主唱的〈梅花〉，一度成了兩岸妥協的「民間中華國歌」一樣。由於伊朗的反政府新歌欠奉，強烈宣傳愛國主義的〈噢！伊朗〉，竟然逐漸成了反政府宣傳歌，因為它的愛國是建基於「民族大義」，畢竟偏離了伊朗宗教掛帥的基本教義指令，基於「敵人的敵人就是朋友」這邏輯，就成了切‧格瓦拉一類的象徵。在球賽唱〈噢！伊朗〉，成了伊朗人表達對政府不滿的慣常途徑。在2002年世界盃，伊朗未能打入32強，在附加賽的關鍵一仗對阿聯酋，引發了球迷暴動，當時就是歌聲四起。這次暴動挑起了「府（宗教）院之爭」，最後雙方妥協，由政府以「慶祝什葉派節日」為名，送上巨型蛋糕讓球迷享用，算是大家都找到下臺階。

　　至於啟發開拍《越位》的真人真事發生在2005年3月，當時有一場伊朗對日本的足球大戰，伊朗群眾在賽後失控，又是高唱〈噢！伊朗〉起鬨，促使軍警鎮壓，造成七名伊朗球迷死亡。《越位》其中一名不愛足球的女孩，千方百計進入球場，就是為了悼念2005年喪生的朋友。電影故事發生的當日，進行的是伊朗vs.巴林的世界盃外圍賽，伊朗贏了就可以進入世界盃決賽週，當日有不少女球迷成功進場，她們的口號就是「自由是我的權利、伊朗是我的國家」，那是通過足球把民族主義、開放改革和宗教主義對立了。伊朗足球本身，就代表了民族主義；在目前體制下，就是代表了民選總統和行政機關的利益。所以，伊朗總統無論能否下場踢兩腳秀，都「必須」是球迷；

宗教領袖無論球技如何高超，都「一定」要顯得像足球白癡，根本別無選擇。和選舉前才披露自己是球迷的民主政客相比，足球問題對伊朗政客是生死攸關的問題，嚴肅性不可同日而語。

伊朗的女性球迷

　　2019 年 3 月，29 歲的胡黛亞里（Sahar Khodayari）女扮男裝進入球場看球被捕，遭判 6 個月徒刑。同年 9 月初，她憤怒地在伊朗法院門口自焚身亡。由於她鍾愛球隊的代表色是藍色，社會大眾及媒體稱她為「藍色女孩」。因為這起案件，國際足球總會（FIFA）要求伊朗當局讓女性自由進出足球場，而 10 月在德黑蘭舉行的世界盃資格賽（伊朗對戰柬埔寨），伊朗政府終於允許國內婦女入場觀賽。雖然「為了確保女性遵守伊斯蘭規範」，女性球迷必須從不同的大門進入，使用的觀眾席和洗手間等設施也必須與男性分開，「以保證觀眾不會打破男女界線」，但已是近年的重大突破。

小 資 訊

延伸影劇

　　《掀起面紗的少女》（*Osama*）（阿富汗／ 2003）
　　《追風箏的孩子》（*The Kite Runner*）（美國／ 2007）

延伸閱讀

　　Women and Politics in Iran (Hamideh Sedghi/ Cambridge University Press/ 2003)
　　The Last Great Revolution: Turmoil and Transformation in Iran (Robert Wright/ Vintage/ 2001)

曙光足球隊〔紀錄片〕

Homeless FC

時代	公元2006年
地域	[1]香港／[2]南非
製作	新加坡／2007／110分鐘
導演	梁思眾／李成琳
編劇	梁思眾／李成琳
演員	吳衛東／阿龍／初八／David

社會問題的「國際視野治療法」

　　特區政府常說「提倡國際視野」，但潛臺詞獨沽一味，不外是「如何維繫香港的世界金融中心地位」。此外一切，除了噱頭，似乎都是可有可無的裝飾。作為受眾，可以怎樣？新加坡導演梁思眾和李成琳拍攝的紀錄片《曙光足球隊》，以最地道的基層港人為主角，卻將他們配以最國際化的配套，正是挑戰「官辦國際視野」的實驗。電影記述了基層組織香港社區組織協會（SOCO）為露宿者組成足球隊、帶領他們參與2006年南非「無家者世界盃」（Homeless World Cup）的故事，除了開宗明義的鏗鏘集式社會訊息，其實也嘗試在功利層面告訴功利的我們：「Internationalization」在金融以外，也可以有其他效益，包括以最廣闊、最遙遠的精神衝擊，配合傳統社工工作，來治療最本土、最在地的社會問題。

　　這種「國際視野治療法」，又是一個這麼近、那麼遠的悖論。

是香港電臺電視部製作的每週新聞紀錄片節目，內容涵蓋各種香港社會政治、民生、教育、環保、弱勢族群等議題。

無家盃vs.世界盃：街頭報紙的社區生態

《曙光足球隊》沒有交代的是，球隊主角參加的那個「無家盃」，在國際舞臺其實是十分政治化的產品，並非扶扶貧、踢踢球那樣簡單。這項比賽在2001年開始籌辦，始作俑者是兩名來自奧地利和蘇格蘭的辦報人和他們創辦的「國際街報網絡」（International Network of Street Papers, INSP），當初的目標多以由自身背景出發，關心以舊報紙為生的拾荒者，想出以「街頭小型足球」（street soccer）反映的社區生態，搭配以「街頭報紙」（street papers）代表的社區經濟作為切入點，可說代表了典型本土社區主義的左翼思想，而且無意把上述「社區生態×社區經濟」建構成右翼發展商口中的「社區規劃」。

港人也許一時難以想像，露宿者和報紙，可以有什麼關係。其實，後者是海外露宿者的常見維生方式，只要走在大城市街頭，就會有露宿者拿著自製的報紙雜誌向你兜售，背後的支援組織，正是在28國設有分會的INSP，報紙售價有一半用來接濟露宿者。首三屆無家盃比賽，都在INSP的地頭舉行，參賽隊伍也是以INSP分會為主，基本上帶點玩票、帶點兒戲。正如早期的現代奧運會也頗為敷衍，1904年由美國小鎮聖路易斯（St. Louis）舉辦的第三屆奧運會，更淪為小

公園的休閒項目。但後來無家盃統籌者逐漸滲入社會工作元素，希望比賽邁向正規，吸引了更多香港一類沒有街頭報紙文化的成員參賽，更爭議性地將尋求政治庇護的「無業者」納入「無家者」的定義。從此，政治色彩難免越來越濃。因此，比賽原來譯為「露宿盃」，後來才變為廣義的「無家盃」，所以理論上，達賴喇嘛、王丹等，都是「無家」的人。也可想像，比賽最終自然被捲入無處不在、令人頗為煩厭的左中右階級政治。

支持無家盃‧反世界盃‧反全球化

由於無家盃有其先天階級設定，賽事進行下來，逐漸成了發達國家支援第三世界的新舞臺。這可說是邏輯推論的必然結果。這是因為正牌世界盃已成了極度商業化的資本主義遊戲，令足球運動原有的群眾色彩越來越淡，球星和凡人的距離越來越遠，可說是全球化的代言人。無家盃則反其道而行，除了顧名思義的著重無家者，也重拾了足球的一些基層本義，希望發揮世界盃原來應具備的照顧弱勢社群的社會功能。換句話說，「支持無家盃」和「反世界盃」，邏輯上，開始成了同時出現的雙生兒，就像八大工業國的G8峰會，每年都習慣了如影隨形伴隨而來的反全球化示威，也必然惹來大牌藝人搞「Live 8」扶貧演唱會贈興。於是，當整項無家盃賽事邁向規範化的同時，開始有了純經濟層面以外的、越來越鮮明的全方位反右色彩。

但最諷刺的是，無家盃要發揚光大，卻必須靠大企業贊助、靠專業企管專才策劃，否則不能渡過發展的瓶頸。香港曙光隊的策劃靈魂、SOCO社工吳衛東，即紀錄片內斯斯文文的那位幕後人物，就是讀管理出身的專才，對如何吸引社會注視、引進贊助，據說頗有心

得。然而比賽一旦規模變得更大，又必會被「堅定左派」指為「右傾機會主義」，實屬無奈。在這宿命未全面出現前，還是讓我們看看《曙光足球隊》記述的2006年第四屆無家盃。

無家盃的非洲形象政治

這屆賽事以南非開普敦（Cape Town）為東道主，更令上述意識形態背景加添了非洲特色。其實在第四屆盃賽以前，非洲「問題」已成了2005年蘇格蘭愛丁堡舉行的第三屆無家盃的焦點。當時，來自蒲隆地、尚比亞、奈及利亞、肯亞和喀麥隆等五支非洲球隊的無家隊員，先後被英國移民局拒絕入境，據說是當局害怕他們「太窮困」，會忍不住在英國非法居留。其實，這五國不已能算是非洲的極窮國，肯亞更是和英國有歷史淵源、而經濟相對富裕的重要盟友，倫敦政府卻如此明目張膽地歧視，甚至懶得以「反恐」之名政治正確地過濾入境者，自然和整項賽事的宗旨背道而馳，也令球場上潛在的南北矛盾加劇。到了南非成了主辦國，就刻意和上屆比賽的不愉快事件造成反差，對非洲露宿者的合法／非法入境者中門大開（反正每年從納米比亞、莫三比克等國偷渡進入南非的黑人多不勝數）；連真正處於赤貧的鄰國馬拉威，也能派隊支持。

由此可見，無家者、露宿者當中，自然也有貧富懸殊。美國隊就是無家盃的世界排名包尾隊伍，甚至是香港曙光隊的手下敗仗，其質素可想而知，大概就是因為他們露宿的條件，也比別人優越。南非這屆比賽的一般非洲球員，則較過往大多數參賽者更貧困。香港的曙光隊員也發現：原來自己享有的社會保障制度，遠非一般非洲球員所能想像。從這角度看，到南非出賽的香港06曙光隊，應比2005年到蘇

格蘭、2007年到丹麥的前後兩屆隊友，都有更深刻的國際視野體驗。

南非以無家盃鋪墊世界盃

為顯示「非洲無家者站起來」，南非政府在大舉引入非洲弟兄參賽以外，刻意將比賽規格大大拔高，希望將之提升至「跨州國際盛事」的高度，斧鑿的痕跡，恐怕是深了點。例如比賽揭幕時，主禮嘉賓竟然包括南非當時的總統姆貝基（Thabo Mbeki），這可是國家元首的規格，此前就從來不聞英國首相、甚或英女王會出現在蘇格蘭無家盃的玩票式觀眾席上。南非又安排國寶級諾貝爾和平獎得主——大主教屠圖（Desmond Tutu）——為球員致詞，他可是曼德拉以前的非洲良心，近年已淡出社交界。比賽揭幕戰的開球儀式，又請了出生於東非莫三比克的六十年代葡萄牙球王「黑豹」尤西比奧（Eusebio de Silva Ferreira）主持，他應是史上首批踢出國際名堂的黑人球員……總之是精銳盡出，這根本是A級製作，就是比不上北京奧運開幕式，大概比起2010年那屆南非舉行的正式世界盃的揭幕陣容也不遑多讓。儘管場內場外還是一如既往錯漏百出，但整體包裝的門面功夫，可要比好些巨星匯用心得多。

南非用心如此良苦，一方面自是為了和2010年世界盃遙相呼應，所以不惜殺雞用牛刀，以示南非政府有能力應付高層次的國際盛事。既然發達國家對南非能否辦好賽事憂心忡忡，把無家盃當作是世界盃綵排，也不無道理。另一方面，把無家盃辦得比西方人主辦的出格、為2005年被英國拒入境的非洲同胞吐一口烏氣，也可宣示南非的非洲龍頭地位，以示南非懂得政治正確地兩盃兼顧、貧富通殺，並非單要靠世界盃討好發達大國。

Impact Assessment Form如何避免形式主義黑洞

　　不過對非洲同胞來說，比政治正確更實際的是，讓受眾出國體驗的「國際視野治療法」並不易像主辦單位所說的那樣，必能在短期內量化成實效。當然，作為文牘主義的受害者兼迫害者，我們完全明白無家盃主辦單位和各國代表隊背後的親友、社工、組織、政府，都需要大量paper works，「證明」舉行這樣的比賽不是無事忙，而是符合現代管理學的多快好省精神。但「77%參賽者日後生活得到顯著改善」一類「評估報告」，行內、行外人自然都明白，不可能沒有大量形式主義的元素在內，因為要真正評估比賽的結構性影響，從來不是三、五年內可以完成，更不是負責填表的女祕書可以完成。假如表格內容老是填得千篇一律，又可能代表了受家已成為恆常接受援助的小圈子，否則何以一切效果總是一樣？理論上，依靠INSP的報紙為生的人，也符合無家盃的參賽資格。這些報紙的營運就是一個社會企業，有生意頭腦的人完全可以利用無家盃宣傳來催谷（編按：推動）報紙銷量，甚至正常商人也可以通過收購一份報紙來參賽，似乎這樣也可符合文牘主義的格式，不過精神就有點背道而馳。

　　務虛之餘的務實做法，似乎是將無家盃的參賽球員，變成功能性的傳訊中介（即宣傳品）。這樣一來，比賽場地就不再侷限於球場或開普敦，而可以延伸至網路時代的大眾媒體。最理想的效果，自然是讓無家盃和其他弱勢社群的議題結成滾動雪球，甚至要刻意減少比賽本身的曝光、來換取球員背景故事的專訪報導，這樣才可以繞過整天計算impact factor的數字官僚，同時減慢整項賽事「環球小姐競選化」的速度，儘管這個傾向，正如前述，恐怕是不能避免的宿命。

體育社運化：目標，還是手段？

　　事實上，國際社會近年越來越愛、也越來越懂得使用運動傳訊，例如爭取獨立的地區搞了幾個不同的「非國家世界盃」互相競爭，這些盃賽包括世界野盃（FIFI Wild Cup）與萬歲世界盃（VIVA World Cup），都選擇在正式世界盃期間同步在附近舉行，內容不外是讓西藏獨立份子和格陵蘭獨立份子同場競技，以示他們有力在主權國家以外另起爐灶。而一些「準國家隊」的排名，例如「北塞普勒斯土耳其共和國隊」的水平排名，據說應比起碼一半獨立國家為高。另一廂，其他異見人士也蠢蠢欲動，例如全球同性戀者就舉辦了頗有江湖地位的「同志奧運會」，以反映運動型同志依然是圈內人的加分首選，聲稱要回復古希臘不分性向生活的理想樂土。這些搞手的真正目標，自然都是藉此傳訊，而不是為了競技爭金牌。既然我們不可能知道辦了同志奧運以後，某國一年內對同性戀者的歧視少了多少個百份比（這是社會科學不可能讓其他變數不變的死穴），又怎可能發現無家盃踢過後，會「對82.7%參加者的人生態度有顯著改變」？

　　無家盃對參賽者的直接影響，已被各國社工演繹得幾近完美。但有見及此，賽事似乎也已過早發展至瓶頸。《曙光足球隊》主角之一的阿龍君，以俊俏外表被媒體善意打造成「傳奇露宿大學生」，並在電影末段顯得覺今是而昨非，應是最正面的案例。2007年，香港社區組織協會再次組成「曙光07」參加丹麥哥本哈根舉行的第五屆無家盃，然而這支缺少了阿龍、也缺少了紀錄片導演監軍的隊伍，出現了頗嚴重的紀律問題，內耗不斷。教練受本地媒體訪問時也公開表示失望，說假如隊員齊心、珍惜社會賦予的資源和機會，名次提升二十名

絕不是問題。球隊最終落得整個賽事尾二的成績還是其次（敬陪末席的又是發達國家瑞士），那些「參加者的人生態度有顯著改變」的結論，倒是不知如何自圓其說。據說香港日後是否繼續派對參賽，是組織者反思中的題目，可見「國際視野治療法」不能單靠剎那花火，更值得我們在比賽失去公眾新鮮感時繼續堅持。

　　不過這項饒有特色的另類盃賽如何過渡至和其他社會問題結盟的境界、而又能繼續獲得Nike、Adidas等大企業贊助，也許將成為主辦者調和理想與現實的不可能任務。這對面向基層、頗為倚賴籌款的香港社區組織協會來說，同樣是一項挑戰。它的代表有資格參加泛民主派推舉陳方安生的立法會協調投票，亦日漸被政府諮詢架構重視，這大概就是社會對SOCO整體「無家盃化」路線的肯定。

小資訊

延伸影劇

　　《和解有價》（新加坡／2006）

　　《Aki Ra 男孩》（新加坡／2007）

延伸閱讀

　　《野宿二：露宿者攝影集》（雷日昇／香港社區組織協會／2002）

　　《The Homeless World Cup Official Website》

　　（http://www.homelessworldcup.org/）

黑幕謎情
Eastern Promises

時代	公元2007年
地域	[1]英國／[2]俄羅斯
製作	加拿大／2007／100分鐘
導演	David Cronenberg
編劇	Steve Knight
演員	Viggo Mortensen/ Naomi Watts/ Vincent Cassel/ Armin Mueller-Stahl

黑幕謎情

倫敦格勒與「黑幫蓋達」

　　今日英國首都倫敦的最新別名叫「倫敦格勒」（Londongrad），因為它已成為俄羅斯人集體移民的聖地，不少文學和電影紛紛探討這現象，一半像詹姆士・龐德（James Bond）、一半像無間道的《黑幕謎情》是代表作。與倫敦近年出現的另一別稱、形容穆斯林大舉進駐和出現恐怖襲擊機會越來越多的「倫敦斯坦」（Londonstan）相比（參見《往關塔那摩之路》），「倫敦格勒」雖也不為英人喜歡，但已顯得較有品味。形勢比人強，在全球化人口自由流動的時代，昔日的帝國還可做什麼？它除了懂得協助美國反恐打蓋達，面對境內盤根錯節的「黑幫蓋達」又會回應嗎？

當主題公園變成日常生活一部份

　　目前在倫敦的俄人總數已達四十萬，他們壟斷了當地高檔地產

業，經常坐直升機買下整條街道，又愛包下高檔百貨公司的某些時段供自己掃貨，行徑令人側目，豪氣比得上阿拉伯暴發戶。以往俄國只有流亡知識份子窮酸，會青睞馬克思曾寄居作調研的倫敦，但隨著近年財富來歷不明的俄國富豪要集體漂白，他們都不約而同移居英國，因為英國物價雖高，但比起通貨膨脹一度失控的莫斯科還是較穩定，而且教育氣氛適合下一代成長。大英帝國殘餘份子對此自然皺眉，但也無可奈何。其實，俄國人只要英語流利，在英國亦不容易分辨。

可是俄國富豪在仰慕英國文化的同時，卻又希望將「倫敦格勒」的概念變成現實，希望製造一系列有俄國特色的失真物件。例如一個以戈巴契夫夫人萊莎（Raisa）命名的俄國慈善組織，曾在倫敦舉行所謂童話式晚宴，佈局包括安排一群真正的西伯利亞狼群和寶石駱駝在宴會四周，請哥薩克馬術團以傳統服飾表演，讓穿著俄羅斯民族服裝的賓客樂在其中。宴會主菜自然有羅宋湯、魚子醬和伏特加，慈善拍賣項目則包括和戈巴契夫進餐、乘坐俄國米格戰鬥機，和在收容了眾多富豪的俄國豪華監獄居住一晚等，比中國的仿膳（編按：仿照清宮御膳的菜式）有吸引力得多。即使在平民百姓的層面而言，在冷戰時代，倫敦報攤不可能公然出現俄文報刊，但今日針對俄國市場的產品成行成市，俄報、俄劇、俄餐一應俱全，《黑幕迷情》的俄國圈中人正是過著飲正宗羅宋湯、聽俄國跳舞音樂的寓公生活。如此氣氛，根本就是一個「倫敦格勒主題公園」，俄國富豪當生活在俄羅斯殖民地，連電影女主角的窮叔父也始終不肯融入倫敦社群、又不願回國，代表英俄兩國互不信任。無論「倫敦格勒」原意如何，這名字成了流行雜誌用詞，免不了或明或暗反映著俄國威脅論。所以電影要說的故事，又怎會單是《無間道》？

百年來的俄國威脅論

　　近代英國的俄國威脅論可以追溯至一百年前，當時英俄兩國王室份屬親戚，但沙皇卻大舉派間諜滲入英國，當然英國也有大量特務在沙俄帝都聖彼得堡工作，這是一次大戰前夕的國際特務業高潮，當時英俄爭奪的勢力範圍以中東、中亞至西藏一帶為主戰場。據說末代沙皇尼古拉二世（Nicholas II）寵信的神祕僧侶拉斯普丁（Grigori Rasputin），就是被英國特工策劃俄國「愛國」貴族暗殺，原因是害怕他會帶領沙皇遠離英、法、俄同盟，因為他曾被指控為德國間諜。指控拉斯普丁的證據其實不多，除了他反對向德國開戰，就是他得到皇后極度信任，而皇后可是有德國血統的。雖然拉斯普丁沒有為英國本土帶來直接威脅，但這位以淫盡皇族妻女「名垂青史」、至今遺有驚人28.5公分碩大陽具標本的魔僧，卻寄託了英國人眼中落後封閉野蠻的羅剎形象。

　　十月革命後，蘇聯共產政權以英國左翼知識分子為重點「培訓」對象，不少英國政要和教授都曾被指為共產間諜，著名案例包括廣為人知的以雙重間諜費爾比（Kim Philby）為首的「劍橋五人組」（The Cambridge V）、牛津疑似蘇諜集體自殺奇案，以及英國首相威爾遜疑因通共下臺的疑似醜聞等，後者牽涉的連串陰謀論無論是數量還是質量，都在英國20世紀歷史中首屈一指，足以和美國的甘迺迪案「媲美」。在英國菁英圈子中，通俄行為曾經十分盛行，冷戰時代的牛津、劍橋左傾畢業生，甚至喜歡以比賽賣國為時尚。面對這樣的麥卡錫式反共獵巫陰影，英國人至今揮之不去，著名的前MI5特工彼得‧賴特（Peter Wright）著的回憶錄《捕諜者》（*Spycatcher*）對

此有詳細介紹。近年更有詹姆士‧龐德系列電影推波助瀾，將並非居於冷戰最前線的英國特工聚焦在鎂光燈下，經過條件反射，平民百姓也多少對俄裔人士心存警惕。英美政府當年都深恐被蘇聯內部滲透，就是今日美國，也有右翼人士警告其政客正被俄國黑幫收買，當然這和「中國威脅論」一樣地捕風捉影。今日出現在倫敦的俄國流亡政客與黑幫，以及種種異見人士，難免承繼了部份上述形象，加上普丁本身就是一個大特務頭子，令富有歷史感的英國人感到不安，但與此同時，他們卻對曾任中情局主席的美國大特務頭子老布希感到安心。

「切爾西斯基」：俄國黑幫陰影下的體壇

俄羅斯大舉進佔倫敦的代表人物，原以昔日的「克里姆林宮教父」別列佐夫斯基（Boris Berezovsky）為首，他的故事成了俄國電影《大亨》（Oligarkh）的雛形，筆者曾以之作為課程參考資料。但對一般人而言，倫敦格勒領袖自然是英超球隊切爾西的班主阿布拉莫維奇（Roman Abramovich），他和別列佐夫斯基在倫敦成了對頭，因為他的財產不少是在後者逃離俄國時賤價收購的。自從他入主切爾西，這球隊立刻晉身為英國俄裔人、乃至本土俄國人的至愛，《黑幕迷情》初段的黑幫嘍囉就是切爾西的忠實球迷，而球隊也成了俄系球星的避難天堂，令切爾西被稱為「切爾西斯基」（Chelseaski）。關於阿布拉莫維奇購買切爾西的政治動機，我們曾以建構主義框架介紹了不少，需要補充的是，這位大亨與《黑幕迷情》的俄國黑幫同樣可能有千絲萬縷的關係。這批新俄國富豪發跡時，多與國內前政府官員和黑幫同時勾結，以黑白兩道的非常手段奪得原來屬於民眾的私有券，而俄國黑幫的興起，則和改革開放前出現的、受官員包庇的「地

下第二經濟」大有關係。

別列佐夫斯基到倫敦是為了避難，自然帶有私人衛隊，成員亦難免由黑白兩道組成。阿布拉莫維奇以近似原因到英國，雖然公關手法高明得多，亦不能免俗，所以成為切爾西球迷，其實是相對高風險的。在英超球壇，俄國黑幫亦經常干預球賽，據說甚至曾勒索艾佛頓時代的曼聯超級球星魯尼（Wayne Mark Rooney）。俄羅斯、塞爾維亞、烏克蘭等國的球壇，幾乎是俄國黑幫的玩具，他們對這些球壇的影響力，比義大利黑手黨對意甲的影響力只有過之，俄國著名大球會莫斯科斯巴達的總經理就是死於黑幫暗殺。一度不識時務的俄羅斯冰球會，亦接連有要員被暗殺，最後唯有服從。

庫妮可娃契爺・前蘇聯女特務

俄國黑幫高層不少來自前共產官僚，只是因為政權改變而被逼轉行，他們對全方位控制國家命脈的列寧（Vladimir Lenin）式作風，還是敏感的。由白染黑後，他們除了大舉收買政客，也對體育界十分「重視」，這已成為西方的憂慮。深受英國人喜愛的著名俄國網球美少女庫妮可娃（Anna Kournikova）、男球王卡菲尼可夫（Yevgeny Kafelnikov），據說都是俄國黑幫龍頭的寵兒，儘管提出指控的媒體，始終難以掌握確鑿證據，但有關球星也承認是受到有關「善心人」的無償資助，才能開始其職業生涯，。一手捧紅他們的黑幫龍頭托合塔洪諾夫（Alimzhan Tokhtakhounov）在俄國是無人不知的體壇教父，在國內體壇呼風喚雨，在國際社會「成名」於2002年美國鹽湖城舉行的冬季奧運會，當時國際輿論懷疑他通過向評審「成功爭取」，改變溜冰比賽的俄國運動員賽果。

這些俄國黑幫自然也不會錯過傳統的工作範圍：賣淫業，也就是《黑幕迷情》俄國教父的經營產業之一。以往中國夜總會愛找人冒充「俄羅斯女郎」，現在俄國黑幫為拓展業務，除了在英國紅燈區大力發展，還真的建立了北京支部，送來大量俄國妓女，目前數目已超過六千，大大滿足了中國民族主義者的虛榮。俄國黑幫吸收了不少前蘇聯KGB特務，這自然可理解，一些KGB特務會被派往拓展淫業，因為他們昔日曾訓練女間諜，既有臨床經驗、又像《色，戒》那樣對體位有科學計算，今天就能活學活用，負責採購、培訓、經營妓女這一條龍服務。他們還與時並進地使用互聯網促銷，既有正式性買賣，又有高檔而長久的徵婚交易，或以什麼「疑似庫妮可娃」作招徠。在冷戰時代，俄國女諜立下汗馬功勞，花樣百出，現在被黑幫吸納自然極富噱頭，難怪其他妓女無論質素多高，都難以和俄國競爭。當然，我們接收上述資訊時，總會提出疑問：這是好事者因為當事人不能否認的傳訊策略／惡作劇，像一切無中生有的陰謀論那樣，還是真有其事？有什麼客觀準則可以求證？

俄國黑幫的全球化蓋達網絡

絕對客觀的準則是沒有的，何況俄國黑幫門派眾多，據說多達萬個，要完全了解它們並不可能。不過網路流傳不少《全球黑幫史》一類文獻，它們的可信程度似乎不低，和正規學術／新聞作品相比，甚至已較為收斂。例如研究全球化時代非國家個體犯罪學的加略提（Mark Galeotti）有公認的學術聲望，他對俄國黑幫滲透東歐的作品，可說是研究國際關係的嚴肅著作。除了聚焦體育界，據說俄國黑幫也控制了國內數百所企業的戰略位置，有評論甚至相信它們

在聖彼得堡等個別地方政府的勢力，可比義大利黑手黨全盛期之於西西里島。例如葉爾欽（Boris Yeltsin）勝出的那屆總統大選，寡頭大亨們就是和黑幫合作助選；鄰近中國的海參威前市長尼古拉耶夫（Vladimir Nikolayev）是公開的黑手黨，據說通過恐嚇對手而當選，現已下獄。

冷戰結束後，俄國黑幫催生了一個類似蓋達組織的全球化犯罪網絡，和日本、義大利、東歐、南美等犯罪集團結盟，分享各國富有特色的犯罪手法，並進一步研究了大殺傷武器的使用，以及對其他國家出口這些武器。上述網絡的成員是平起平坐的，國際黑幫也會定期召開峰會，此外不少第三世界國家的犯罪集團，據說都是俄國黑幫的支部，後者的關係就猶如蓋達和地區性恐怖組織了。有些描述俄國黑幫和各國黑幫合作的作品，例如史泰寧（Claire Sterling）的有臺灣翻譯版的《黑道入侵》（*The Thieves' World*），都是採用研究蓋達組織的方式加以分析，也就是說，俄國黑幫的實力，不應比賓拉登差。這個複雜的網絡，有點似《神鬼奇航》的海盜聯盟伯蘭科恩會（參見本系列第二冊《神鬼奇航3：世界的盡頭終極之戰》），締結的「和平」也有一個專門名詞：Pax Mafiosa，用以和羅馬年代（Pax Romana）、英國年代（Pax Britannica）、美國年代（Pax Americana）等對照。

「釘毒奇案」與黑幕迷情

2006年11月，俄羅斯特工利特維年科（Alexander Litvinenko）在倫敦被神祕毒殺，引來倫敦強烈反應，乘機對莫斯科大出氣，可說是英國人對「倫敦格勒化」的首次大規模反彈。由於涉及釘毒、輻射，

案件被看成涉及大殺傷武器擴散的「微型恐怖主義行為」，令英國人擔心類似日本奧姆真理教的沙林毒氣襲擊，會在倫敦出現，而嫌疑襲擊者除了穆斯林，也包括俄羅斯人，因為俄國黑幫既有全球網絡、又掌握了技術，威脅程度比正牌恐怖份子更大。

　　事實上，這就是《黑幕迷情》的宏觀背景，而正面講述利特維年科之死的電影或紀錄片如《利特維年科之死》（*In Memoriam Alexander Litvinenko*）、香港電影節曾上映的《釙毒疑案》（*The Litvinenko Case*）等也陸續登場。一般懷疑幕後黑手不是俄國總統普丁派，就是倫敦以別列佐夫斯基為首的俄國反對派，更可信的解釋，其實是俄國黑幫倫敦支部下的手，因為利特維年科生前的主要調查對象，就是俄國黑幫的海外行刑隊運作方式。俄國官方輿論則暗示倫敦特工插手整件事、甚至是真正的幕後黑手，一切劇本都彷彿回到冷戰時代。假如把利特維年科放在《黑幕迷情》裡對號入座，這位特工就是男主角，殺他的兇手可能就是那位倫敦黑幫龍頭了。

小資訊

延伸影劇

　　《大亨》（*Oligarkh*）（*The Tycoon*）（俄羅斯／2002）

　　《利特維年科之死》（*In Memoriam Alexander Litvinenko*）（俄羅斯／2007）

延伸閱讀

　　Thieves' World: The Threat of the New Global Network of Organized Crime (Claire Sterling/ Simon & Schuster/ 1994)

　　Russian and Post-Soviet Organized Crime (Mark Galeotti Ed/ Ashgate/ 2002)

時代	今天
地域	[1]美國／[2]地球
製作	美國／2007／88分鐘
導演	Robert Redford
編劇	Matthew Michael/ Carnahan
演員	Robert Redford/ Meryl Streep/ Tom Cruise/ Andrew Garfield

跋：不止是國際政治鏗鏘集

　　你為什麼看國際版？什麼是國際政治？為什麼有這本著作？這些問題，對一般讀者並不重要，但對讀社會科學的人，可能溫飽悠關。同一道理，假如我們以娛樂心態看大卡司電影《權力風暴》，好應拂袖離場；但假如當它是香港電臺的寫實紀錄節目《鏗鏘集》，卻可能一切貼身。剔除可有可無的時代背景和小本戰爭的場面，「電影」主要通過塑造四個人物，介紹（廣義的）國際政治／社會科學學生的四條典型出路，以及各自犧牲的理想和現實，不但可應用與美國，也可應用於香港。看過《權力風暴》，想過不少，結集在此，作為全書之跋。長話短說，朋友，你打算怎樣？

四個主角‧四條出路

　　■出路一：從政，即湯姆‧克魯斯（Tom Cruise）。理論上，能

學以致用，有被群眾崇拜的快感，代價是要習慣自欺欺人，說話字字討厭。儘管從前也許有理想，後來就變成以包裝理想為生、從而得到存在價值，有民意基礎、卻受有思想的人鄙視，正常結局是淪為政棍。

■出路二：加入傳媒，即梅莉‧史翠普（Meryl Streep）。理論上，也能學以致用，有設定議題的快感，代價是受市場和政客操控，難以編輯自主。從前也許會有理想，後來也變成以包裝理想為生、從而得到存在價值，卻依然自以為站在道德高地，正常結局是淪為報棍。

■出路三：當教授，即勞勃‧瑞福（Robert Redford）。實際上，不能學以致用，原以為能影響社會，後來才發現論文沒人看、大學不重視、學生只談分數、薪酬待遇欠佳，只剩下春風化雨的虛擬快感。同樣變成以包裝理想為生，通過影響他人的理想得到存在價值，偶然曝光聊以自慰，正常結局是淪為學棍。季辛吉的外交方針基本上是討厭的，但他的一句金句為他挽回所有分數：學術界的內部政治極度難堪險惡，正是因為利益極度低微（Academic politics is so bitter precisely because the stakes are so small）。

■出路四：從商，即安德魯‧加菲爾德（Andrew Garfield）一類明智學生在正常情況下走的路。理論上和實際上都毋須學以致用，準備當永遠的旁觀者，也許和興趣相違背，但物質條件豐裕，卻要時刻提醒自己要放棄理想專心媾女（編按：泡妞），在四十歲後又覺若有所失，不過已習慣了貴族生活不能回頭，正常結局是淪為商棍。

人生，不應是這樣的。這些「命運」，誰不知道，算什麼「謎

牆」？

　　真正的謎，在於在全球化時代，為什麼一切還像以往那樣涇渭分明？為什麼有理想的記者不能成為有決策能力的媒體總裁？為什麼成功商人不能成為知識份子？為什麼大學教授沒有能力致富？為什麼政客不能直接以真小人面貌出現？這些，都是電影平面化的偏見，都見樹不見林。諷刺的是，看得越多《鏗鏘集》，生活越是沒有鏗鏘，越是習慣依循舊套版。於是，政客必須西裝筆挺地搞爛哏，記者必須以飯局取代採訪，教授必須滿腔酸臭味，商人必須聲色犬馬，然後一起在衣香鬢影的盛會交換名片，進化為「社會賢達」——這名詞，在民國時代，諧音是「社會閒打」。

　　人生，不應是這樣的。

　　全球化帶來的最大改變，在於老掉牙的時空壓縮，資訊流動。它除了影響世界經濟、普世價值，也影響了人類根本的工作模式，催生了同時在不同地方飾演不同角色的「多角人」，也可當作學者科特金（Joel Kotkin）演繹的能超越時空挑戰的「全球族人」。對前全球化時代的人來說，他們不能接受自己的唯一專長不敵人家的其一專長，所以「多角人」就是不務正業。問題是在後全球化時代的現代社會，不同專長之間的互動，正是可以互相挪用的流動資本。魚目混珠的名片人會因為一無是處，更易在所有範疇原形畢露。未來的「命運謎牆」（編按：《權力風暴》港譯片名為《命運謎牆》），是同一人如何切割不同角色的「謎」，重點是如何劃不同時出現的角色之間的「牆」。強調不同專業的舊形象，只是舊菁英維持舊規則的舊手段而已。

　　人生，不應是這樣的。但，在香港，可以怎樣？人才，特別是長遠而言，從哪裡來？非經濟人才難以在香港廣泛出現，情況比《權

力風暴》之於美國更不堪，其實應歸因於下列互動網絡的畸型發展：

四個有待編織的網絡

■教育──社會互動網絡：廣義的社會科學人才，固然需要實
踐，但也需要合理的知識、抱負、道德，和有素質的同伴，
即正常的人。當政府／社會（顯得）重視青年，就更要從教
育制度探討這問題。大學生群中，社會意識相對濃厚的，多
來自社會科學院，在外國，他們是理所當然的人才。但在香
港，他們在大學二年級的暑假，必然步入人生交叉點，發現
幾乎所有和學科相關的職業，起薪點都沒有一萬，社會地位
亦低，繼而出現兩極反應：不是過猶不及地令自己片面市場
化，就是欲蓋彌彰地以「我勁有理想」（編按：「我很有理
想」）解釋自己的邊緣化。這裡的差異，不能簡單地抵賴市
場，畢竟世界各國最入世的一群多來自經濟、公管等科目，
在外國，他們跑到投資銀行的同時，依然是政治人才、社會
人才。在國外誰都有市場，因為外國強調跨學科整合，相信
名牌大學生即使念生物也可以從商、讀體育也可以從政，但
香港的雇主要求很單一的「專長」，沒有商界期望雇員懂政
治，欣賞員工懂商業、行政的社會組織亦不多，社會科學固
然沒有高薪厚職和商界競爭，商界也沒有職位需要社科人，
不少學生面試時都要努力洗白，好向人力資源總監「交代」
何以讀哲學。當政府說培養政治人才，學院、社會的環境卻
一直將政治、乃至廣義的社科隔離，兩者之間缺乏旋轉門，
正常的人才，除了個別例子，怎會走出來？

■專業──業餘互動網絡：在外國，入黨、進出政府幾乎是生活一部份，連好萊塢明星都要惡補一兩個議題「關注」，但在香港，從來沒有比表白自己「關心政治」更奇怪的了，因此勞勃‧瑞福出錢出力出面拍《權力風暴》，卻得到香港名影評人提醒他只是藝人，不要說教。這裡的差異，又不能歸咎於政治／社會冷感，畢竟世界各國的人都不愛政客、鄙視政棍，都有政治潔癖。大聲疾呼要人家不要怕政治，無論立論多麼正確，也會進一步嚇怕人。然而在海外，總有一個有機階層可通過非正規方式規範政客。例如搞墮胎合法化的美國議員出席私人宴會，必受教徒挑戰，但教徒的行為，往往源自自發的非正式討論，討論的同時，他們強調討厭政治。有了這個關注社會、懂得政治倫理、不介意貢獻時間擔任政府和民間顧問、但自身又無意從政亦不求聞達的階層，才可對臺上政客支援和規範，抵抗社會必然存在的犬儒主義。可惜在任何人只要說「關心社會」就成了一員工作的特區，政府不但不思考怎樣壯大有社會意識的非政治人，反而寄望憑空冒出一群什麼政治助理，好「保護公務員專心做研究」。走進社會的無奈，讓人想起中共早期最富學者味的領袖瞿秋白的《多餘的話》。一旦公務員被保護了，但臺下只有見慣見熟的政治常客，哪裡有同樣「被保護」的有心人承托臺上的政客？

■議題──光譜互動網絡：在外國，政治組織近年益發以「議題網絡聯盟」方式運作，例如一個民主黨議員旗下，可以有支持醫療保健的組織，也可以有反對醫療保健的組織。黨員對這些子組織的身份認同，往往強於母體。這樣縱橫交錯的聯盟，效果是立體的，可以促進不同政黨之間的流動，也可

以促進政黨內部不同議題的流動。客觀效果，會令非黑即白的二元觀不會無所不在，這裡的黑，就是那裡的白。今天香港還進行過時的歸邊政治，並不能單單歸咎媒體或基本教義派，因為這又是各國的必然存在，更重要的是被議題網絡吸引的市民，基本上，沒有通往其他議題的途徑（除了左翼社運成員），也沒有通往其他陣營的途徑（除非背上叛徒惡名）。因此，不少已走出來關注單一議題的人，都不敢名正言順參與社會，多潔身自愛地畫地為牢，怕的就是入了黑社會那樣，流下不能轉移的案底。有沒有人會因為梁振英對中港內交的紮實研究而希望成為他的團隊，儘管不喜歡他和政府的關係？有沒有人會因為梁國雄對社會民主理論的真正認知而希望當他的助理，儘管不喜歡他的反政府形象？當然有，而且認識不少，但會公開承認的，極少。

■研究──應用互動網絡：說到底，外國的社會科學人，不少都不是「人才」，但他們終究能吸引真正的人才。原因之一，是他們有研究報告支撐，看上去沒那麼沐猴而冠，表現出來的見識，也比較令人嚮往。須知就算是世界領袖、頂級學者，也不可能靠一人之力，把一個社會問題研究得透徹，因為社會需要複雜、龐大、昂貴的研究生產流程，才能培養一個戈爾（編按：Al Gore，臺譯高爾。為與後文戈培爾配合而保留港譯）、而不是戈培爾（Joseph Goebbels），須知戈爾的研究尚且被學院派批評為錯漏百出。戈爾出現了、被改造了，因為美國來自政府和商界的政策研究基金從不缺乏，這不但是政治投資，也和它們的運作有直接關係，例如石油企業會請學者分析中東局勢，過程中上帝歸上帝、凱撒

歸凱撒、魔鬼歸魔鬼，各取所需。但在香港，真正的無償研究經費幾乎不存在，因為財團和政府未養成設立R&D研究部的文化，甚至不知道如何將相對抽離的研究嵌入決策過程，哪怕議題和自身利益相關。這樣一來，怎能想像它們願意投放資源於其他社會研究？加上研究美國政策的教授容易發表論文，研究香港政策則難刊登於國際期刊（即美國人看來的「難登大雅」），屆時生計也成問題，就算有心人喜歡本土研究，往往只能交由研究助理反客為主地「主理」，但不少研究助理，又是在考入政府或商界途中被淘汰的一群，報告素質只有比政府內部研究更不如。沒有研究配套，陳太、葉太，經政治化妝後（這類人才香港倒頗不乏），何來分別？反正她們的創意，都及不上提出領養老人、拍賣監獄的陳乙東。

解決上述結構性問題，達到國外常態，需要深度宏觀調控，這比在小圈子裡發掘、定義、催生、承包人才的一條龍全套服務，更值得有國際視野的政府費力勞心。一輩人一輩事，它們才是培養一代社會科學人才的責任。

建構社會科學的第三部門

這些人才，應怎樣培養？綜合而言，需要建構一道「社會科學第三部門」。可是明白的人不多，在意的人不多，相信的人，更不多。學術界早有不少研究「第三部門」（Third Sector）的理論，相對於第一部門（公共機關為公共事務成立）、第二部門（私人機關為私人目標成立），第三部門可說是他們的混合體，即私人機關為公共事務成立。保良局、同鄉會，是典型第三部門。但「社會科學第三部

門」是原創的不同概念：假如當「社科一門」是公共機關為公共事務成立（政府），「社科二門」是私人為組織理念和個人利益成立（像政黨），「社科三門」應是私人組織為公共理念成立——但這裡的「公共理念」不是最低工資、進步發展觀一類單一取向，而是多元文化、人文精神、人本關懷、知識下放一類統合性精神，它們發揚光大的功能，應是協助不同個體、理念、職業之間在社會／政治層面互相流動。組織參與者不應單靠「社科三門」的代表性得到個人肯定，因為他們根本代表不了共同持有的理念。為深化上述定位，這類組織應避免任何單一傾向主導，主要負責人不能加入政府、政黨或壓力團體，卻要保持和它們的平衡聯繫，這是基本道德。培養人／才，製造廣大的社科三門，比依靠吸納、酬庸與化妝更具宏觀價值。社會都需要關心社會、有政治意識、但毋須依靠政治生活的有心人，來承托臺上的演員，否則任何明星都是紙板公仔。加一些位置，會打亂排隊中人的舊秩序，但不可能製造新隊型，對此政圈中人是心照不宣。可惜的是，一、二門尚不認為第三門有獨立存在的重要性，刻舟或可求劍，緣木豈能求魚？

■「林夕廣義精神」：西方往往有出其不意的人從政，即使是演員也有基本理論修養。香港也開始有藝人支持政客，但角色多停留在插科打諢，例如李克勤支持葉劉淑儀競選立法會議席的最大貢獻，也許就是提供了「今晚不陪另一個淑儀」這個爛哏；而陳方安生參選為娛樂圈帶來的最大影響，似乎也是帶出了公眾人物髮型的重要性。林夕在港臺十大金曲頒獎禮，說政府應撥三億元予創作人製作小眾音樂，它的精神其實就是要各行各業工作都嵌入人文元素。政府在財政有盈餘時，可在不同業界設立小眾基金，甚至將社會企業的定義

涵蓋之,私營人才自可轉型為社會人才。

■反養虎遺患的辯證:催生社科三門自然需要經費,但更重要的是「間捐」概念。在美國,民主、共和黨有大量附屬組織、合作夥伴,經費來自兩黨籌款,這些組織的成員卻往往和金錢來源對著幹。政府協助私人部門和社科二門生存,條件就是讓他們間接支持社科三門,唯有這樣一般人才能和「政治」有若即若離的聯繫。政府只要鼓勵商界在搞社會企業的同時,各自催生風險程度低的社科三門,例如讀書會、福利會,也會有新一代人才湧現。

■公民參與的流動原則:政府實行的「公民參與」(civic engagement)模型據說還未成型,似乎還是安排低級政務官在諮詢場合抄筆記的老路。但假如「公民參與」的自主性能部份外包,例如委託文化人甲自行成立小組研究西九、要他諮詢相反的意見,而不是單單吸納該人進入諮詢架構、或帶同樣觀念的友人到飯局,他應可建立個人子網絡、子組織,網絡和政府有互動,也可醞釀新人才。

■社會資本的單邊化解讀:吸引「人才」從政時,媒體不是報導什麼高薪厚職,就是硬銷理念,令輿論認為政治人不是很廉價,就是很白痴。不少人卻願意在不見經傳的公司當影印,毋須解釋。要讓社會組織見習生的地位足以和商界MT(management trainee,管理培訓生/實習生)相提並論,關鍵不單是金錢,也是社會資本的釋放:社會要認可社會資本和經濟資本同樣可貴,兩者相互相成。這道職場旋轉門,需要有視野的老闆共同建立。

■「我讀law,唔係social science」(編按:「我念的是法律,

不是社會科學」）的詛咒：了解政治的社科學生薪酬甚低，畢業生平均月薪是9-10K，其他MT卻是14K，這問題不能不注視。香港社科和美國社科出路的不同，不少源自後者的實用性：後者語文能力甚佳，表達技巧和人際關係較好，學習理論時滲入工作，懂得自行製作研究模型（這是自我紀律的基本功），而且有跨學科知識，是各行業都歡迎的尖子。在香港，幾乎相反。大學不應是求職訓練場，但也不應是庇護工場，旋轉門的概念應由學校開始。

■應用研究模型的商業互動：港人老是覺得經濟模型很複雜、很具說服力，因這牽涉金錢，而認為社科文化專家為水怪。其實外國社科人尊嚴所在，在於他們創制新理論、新模型的應用性獲社會認受，甚至變成專利，但同等的路在香港幾不存在，這是兩種數字的旋轉門。有了應用的一面，學界內部無謂的官僚競爭也可減少。

■高薪人才會貢獻「全球化香港」嗎：高薪人才其實也有有心人，但他們中不少人情願關心內地或美國，畢竟這是全球化時代。不少經濟條件充裕的友人，滿希望做點實事，卻發覺香港的在地化現象比內地、美國都要狹隘，難以找議題和國際接軌，經驗也就無用武之地。政府會到科威特掘金，怎樣設立「國際政治社會旋轉門」卻不是關注點。

有社會責任、有良心地進行符合管理和商業效率的應運，是耶魯商學院自詡為與其他商學院不同之處。它相信不同界別之間的界線只是人為的建構，其實一切總可共通；但至於如何拆除這樣的建構，就要研究各地的獨特情況了。深化這套理念，比單純在象牙塔、商場、官場或民間中轉，在目前的情況下，應是更有價值的。我

是一個社科三門內研究國際關係、屬於人馬座、嚮往《湖濱散記》
（*Walden*）的我，也希望以此拆解真正的命運謎牆。互勉之。

小資訊

延伸影劇

《晚安，祝你好運》（*Goodnight, and Good Luck*）（美國／ 2005）
《特務風雲：中情局誕生秘辛》（*The Good Shepherd*）（美國／ 2006）

延伸閱讀

Walden (Henry David Thoreau/ Ticknor and Fields/ 1854)
《瞿秋白文集政治理論篇——多餘的話》（瞿秋白／人民出版社／ 1991）
Tribes: How Race, Religion, and Identity Determine Success in the New Global Economy (Joel Kotkin/ Random House/ 1992)

平行時空003　PF0257

國際政治夢工場：
看電影學國際關係vol.III

作　　　者	沈旭暉
責任編輯	尹懷君
圖文排版	蔡忠翰
封面設計	蔡瑋筠

出版策劃	GLOs
法律顧問	毛國樑　律師
製作發行	秀威資訊科技股份有限公司
	114 台北市內湖區瑞光路76巷65號1樓
	電話：+886-2-2796-3638　傳真：+886-2-2796-1377
	服務信箱：service@showwe.tw
	http://www.showwe.com.tw
郵政劃撥	19563868　戶名：秀威資訊科技股份有限公司
展售門市	三民書局【復北店】
	104 台北市中山區復興北路386號
	電話：+886-2-2500-6600
網路訂購	秀威網路書店：http://www.bodbooks.com.tw

出版日期	2021年1月　BOD一版
定　　　價	390元

Printed in Taiwan

讀者回函卡

國家圖書館出版品預行編目

國際政治夢工場：看電影學國際關係 / 沈旭暉
　著. -- 一版. -- 臺北市：GLOs, 2021.01
　　冊；　　公分. -- (平行時空；1-5)
　BOD版
　ISBN 978-986-06037-0-5(第1冊：平裝). --
　ISBN 978-986-06037-1-2(第2冊：平裝). --
　ISBN 978-986-06037-2-9(第3冊：平裝). --
　ISBN 978-986-06037-3-6(第4冊：平裝). --
　ISBN 978-986-06037-4-3(第5冊：平裝). --
　ISBN 978-986-06037-5-0(全套：平裝)

　1.電影 2.影評

987.013　　　　　　　　　　109022227